COLOR IMAGE CHART

色彩配色圖表

南雲治嘉 著

龍溪圖書

序

本書是為了在工作上大量使用色彩的人所寫的書,像這類創作工作最重要的是設計師的靈感,要將靈感確切無誤地傳達,基本上一定要運用到不同的色彩語言(注一)。色彩語言不是理論,而是以大多數人都能認同及理解的方式來作溝通的一個技術問題。色彩中多少參雜些心理因素,將這種心理因素好好運用在統計圖表上,使人產生耳目一新的感覺,便是妥善利用色彩語言的例子。

在配色時,一定會加入個人的感覺,但相信大家也經常會碰到模擬兩可,不知該如何選擇的困境吧。

我是個製圖家也是個畫家,但我認為在設計方面及在繪畫方面的色彩選擇就有很大的不同。其中在設計方面的配色,含有普遍性的色彩語言,在原始繪圖上做些加強工作便能完成作品,還能確切地表達出想要傳達的訊息。

所以我想若能將對各種顏色的直覺用表格排列出來,便能方便許多。當你對配色感到困擾,或是想要讓指定色彩更具有說服力,這本書一定能發揮頗佳的效果。寫這本書時也使我了解色彩理論及色彩系統是一門很深的學問。

關鍵在於將色彩與直覺間的關係做為表格。例如看到某個配色圖會有什麼樣的感覺,這時就一定要用到表格圖。擁有這樣的一本書也能使你對色彩的世界更加開闊。

1968年4月,撰寫許多色彩方面的書籍,便開始對色彩及直覺的關係產生興趣,人類對色彩的直覺反應會依照時代而改變,也會因年齡及性別而不同,當然也會因民族的歷史及風俗習慣而產生不同的結果。即使如此還是有所謂共通的色彩語言,這幾乎可以說是人類與生俱來的一種本能。

我對色彩開始產生興趣是受國際色彩學者太田昭雄老師的影響。老師讓我了解所謂的色彩直感圖,藉由表格圖開始作些不同的嘗試。這本書可以說是太田老師指導的作品。由色彩關係者所組成的「國際色彩教育研究會」(注二)在1969年成立,主要收集關於基礎的配色及直覺反應的資料來做分析,並沒有刻板的系統及理論。

首先以18-22歲的1000名男女做為研究對象,收集到10萬件資料後便在1982年取到研究結果,以「色彩表格圖」的書名(1983年4月由東京繪圖出版社發行)做為研究發表。這個基本圖表到現在還在繼續收集,並且想要在往世界各地發展,朝亞州或美洲的國家為中心做出表格圖做為補充的部分。

目前於「國際色彩教育研究會」已有超過50萬件的表格,其中收集超過30年左右時代的基本表格便是最珍貴的地方。而這本書便是以這些表格所編輯而成。雖說只有收入160個直覺表格,但藉由混色的原理便能將原始性及時代性充分發揮。

運用這些表格便能傳達正確的消息,不論在設計繪圖、流行繪圖、室內設計繪圖及工業繪圖上都能產生極佳的效果,運用範圍也相當廣闊。

本書不但能配合在RGB上,也能活用於CG及數位圖像上。若對配色方面有疑慮,相信這本書一定能給予你很大的幫助,使用時也一定會讓你對色彩有新的感受。

1999年10月

作者 南雲治嘉

※注一:所謂的色彩語言是將色彩所擁有的傳達內容,轉換成語言表現出來。通常一種顏色會有多種傳達的意思。

※注二:國際色彩教育研究會於1998年開始擔任分析表格的工作。

本書的運用方法

在此書色彩表格圖中，為了要使意境更完善地表達，在配色方面一定還要加上附屬的相似顏色。與其他的色彩表不同，此書的色彩表（配色表）不只是一個單一的表達色彩，還有其中附屬的輔助色彩搭配。用這樣的方式來選色，能使你對色彩的直覺更明快。

就是因為與目前市上販賣的配色表不同，所以在視覺上選色時，常會有兩種以上的附屬顏色供你自由選擇。能使工作事半功倍，更有效率。

首先在目錄的地方，將雜亂無章的直覺表分成區域的型式，然後再從被定位的區域表中選擇色彩語言，這麼一來便能將意境明確地表現出來。最後就進入核心意識的部分，也就是先選出想要表達的意境語言，然後再從色彩行列中選出需要的顏色。以這些色彩為主，必要時再加上其它的顏色。

在指定色彩的同時，對於印刷公司就要應用到CMYK，對於電腦畫像製造業就要應用到RGB，其他的設計公司便要利用到曼塞爾值等。

選擇表達的語言

為了要將意境更明確地呈現，我們將其分為四大部分，標準語言中包括23個部分。而核心部分還包括了160種色彩，可由其中選出最適當的顏色來使用。

色彩行列

從意境語言中除了基本的顏色之外，還準備了其他相類似的色彩供讀者使用。在此所選的色彩中有強弱之分，這樣才能表現出畫者真正的思考意識。妥善運用一定會有極佳的效果。

色彩的表現

※此書因印刷關係在色彩上會有不安定的情況。

8YR8.0／8.0 ——— 曼塞爾記號 設計用
M30Y50 ——— CMYK及印刷用
R250G193B134 ——— RGB及CG用

9PB6.0／7.0　　6RP6.5／7.5　　5B6.5／6.0

在指定色彩印刷時，請使用CMYK的數值。使用電腦製作繪圖時，請使用RGB的數值(參考值)，其他的狀況便可使用曼塞爾值(參考值)。

聲明

此書所用的色彩皆是以CMYK為主，在RGB因使用的範圍增廣，所以請採用近似值。

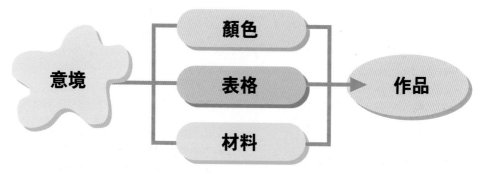

將模糊的意境---加上色彩，形狀及材料

目錄 / CONTENTS

本書目錄將所有的色彩分為四大部分,在配色之前先選定一個想要表達的意境範圍,以此為主做延伸。其中包括的核心意境是最能找出所想要表達意境的顏色。此外這個目錄也能使你原本模糊不清的印象更加具體化。

※此目錄前面的數字是代表意境語言數字,後方則為頁數。
(例)37.淨爽 48
　　意境語言數字　頁數

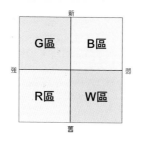

新
強　G區　B區　弱
R區　W區
舊

左圖爲本書所區分的四個區域，這是以縱軸爲時間，橫軸爲力量所構成的四個區域圖，B區是指BUDDING繁殖的意思，G區是GROWTH成長的意思，R區是RIPEN成熟的意思，W區是WITHERING枯萎的意思。

這區域基本上分爲23種意境語言，核心意境部分則爲160種色彩。

1.從想像意境到配色

所謂的意境就是浮現在腦中的映像,但這始終都是一個影像而不是語言。在這種模糊狀況來選色是件極為困難的事(當然還是有人能輕易做到),但也有所謂的視覺語言(協助將意境轉換成形狀或顏色的語言)幫助畫者選色。

在本書中我們將視覺語言稱為色彩語言,所謂的色彩語言就是為了表現意境的色彩也有可能是配色的部分。

意境

想像意境
找出與意境符合的語言

視覺語言
(意境語言)

色彩語言

從色彩行列中選出顏色
後做配色工作

色彩行列

10R8.0／3.5	8YR8.5／3.5	5Y9.0／3.5	3GY8.5／3.0
M30Y20	M20Y30	Y30	C10Y30
R248G197B184	R253G214B179	R255G246B199	R240G241B198

這是將你所想像的意境視覺化的色彩行列,在色數少時還有補助的顏色。這些補助顏色被選用的機會幾乎都在50%以下,僅供參考用。

配色列

8YR8.5／3.5 10R8.0／3.5 3GY8.5／3.0

雖然本書中有配色列的部分,但只是其中的例子,要是使用色彩行列來做配色的工作,就不需要用到配色列的部分。而配色列中的三個顏色有提示的作用,其餘的顏色要看實際狀況而定。

1.想像意境部分

想像意境一開始是極為虛幻的部分,而且常會出現同時出現不同的意境。絞盡腦汁後,為了將其具體化,通常會拿起鉛筆畫出想像的輪廓線。從此可知,人類從圖中所感受到的意境,第一是它的輪廓,接著便是顏色。所以在決定顏色時,不但將意境具體化,同時也構成某種溝通方式,占著極重要的角色。

2.選擇意境語言

因為意境是種影像,還不能構成語言。常聽到「只能意會不能言傳」這句話,所以想要將心中想的意境百分百的傳達出來的確是件很難的事。

但是想要將意境做個整合,語言是最方便的方法。為了將模糊不清的意境視覺化,選用意境語言。在選用這樣的意境語言時,就要選用大多數人都能接受且能認同的顏色。

3.從色彩行列中選取顏色

在選用意境顏色時,可以使用本書已設計好的色彩行列,這個色彩行列是以大多數人對某種意境所想到的幾個顏色為主所排列而成的配色表。

所以一開始可以從這些配色中找出自己所要的意境,當然也可反過來從意境來選出所要的顏色。最後只要在配色的時候決定顏色的面積及位置即可。

本書所提供的色彩行列是最基本的東西，如何在色彩行列中做出排序，是要看畫者想要表達的情緒。在配色時，色彩所占有的面積當然會影響傳達的結果，色彩擺放的位置也有很大的影響。這時就可看出畫者的個人風格，藉由選色時的混色技巧，呈現出意境的強弱感及微妙感，都會因各人而不同。

2.原始圖加工法

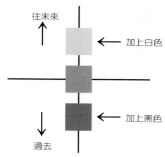

色彩行列中所選擇的顏色加上白色後會有新意的感覺，相對的加上黑色便有老舊的感覺。

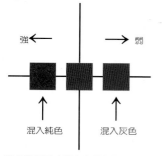

從色彩行列中選出的顏色加上純色後便能增加力感，加入灰色則有微弱的感覺。

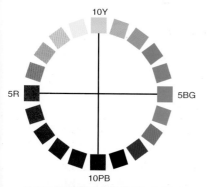

曼塞爾色相圖表中縱軸上下為黃色和紫青色，左右為紅色及青綠色。

1.改變明亮度

意境表中的縱軸是表示時間，但這也可以看成是明亮度的表現。白色表現出未來感，相對的黑色就表現出老舊感，灰色就表示現在。所以在選定的顏色中加入白色便能增加新鮮及超現代的感覺，加上黑色就會有過去古舊的感覺，而加入灰色就會有強調現代的感覺。這樣的顏色表現有力度的表現，在無彩色時，這樣的感覺就變稀薄。

2.改變彩度

同樣在意境圖表的橫軸上也會有力度的表現，彩度的高低便能產生此作用，彩度高的，表現的力度就較高，相對地就較低。選擇的顏色色度越高，所表現出來的活力感越高。相反地，加入些灰色的結果就會使色度下降，力度的表現也降低。這部分都是要靠個人感覺做決定。

3.改變色相

在色相圖表中，紅色及青綠色是相對地位於橫軸位置，黃色及青綠色則是相對於縱軸位置。紅色是表現出活力度最強烈的顏色，所以在選色時若選到接近紅色的話就較能表現出活力，也能使成熟度增加。若選到青色系列的顏色就會使活力降低，冷淡的感覺。

像這樣藉由改變顏色便能使印象改變，但首先還是要把握住最基本的色彩行列的顏色。

3.意境表的說明

在這意境表中縱軸表示時間,橫軸就是力度的表現。將所有的意識型態分為這兩大類,即可利用座標來選擇自己想要表達的意境,掌握住自己想要表達的意境。此書所提到的意境皆歸納在這個座標圖中,不但能讓模糊不清的意境更明顯,又能快速地找出想表達的意境語言。再加上利用各自特殊的色相,明度及彩度設計出色彩行列,所呈現的結果更佳。

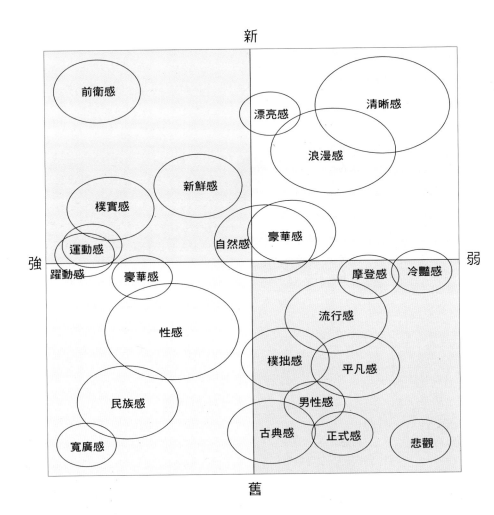

新

前衛感　漂亮感　清晰感　浪漫感

新鮮感

樸實感

運動感　自然感　豪華感

強　躍動感　豪華感　摩登感　冷豔感　弱

性感　流行感

樸拙感　平凡感

民族感　男性感

寬廣感　古典感　正式感　悲觀

舊

〔圖表使用法〕

這是所謂宇宙組成原理的時間及活力關係所組成的圖表。在時間軸上,越往上方走越能表現出未來感,中央部分則是現代感,往下方則為老舊感。橫軸的部分是活力度的表現,越往左方走越有活力,往右方走就越微弱。所以舉例來說,積極進取的人就會偏向左方,相反消極的人就會偏向右方。

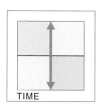

TIME

〔縱軸的意義〕

　　表示時間的軸線是縱軸，中心是代表現在，往上走就有往未來的感覺，而往下走就有過去的感覺。其中還是有微妙的不同，並不能代表眞正的未來。

　　上下的關係分別為：未來─過去，早上─晚上，年輕─老舊，前衛─保守，夢想─回憶。這幾乎都是新與舊的差別。因此若你想要表現新意就選上方，相反則選下方。

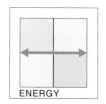

ENERGY

〔橫軸的意義〕

　　在意境中一定會有力感存在，而表現出力感的便是橫軸。越往左邊走越有活力，相反地越往右越微弱。若將比擬成氣溫的話，越往左走就會越高溫，中心點則為平均氣溫，往右走就會越冷。左右的關係分別是：濃─薄，熱─冷，喧鬧─寂靜，積極─消極，暑氣─寒冷。這樣看來想要表現出活力，就必須要將彩度提高，在色彩中最能表現出活力的是純色。

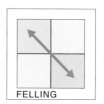

FELLING

〔左對角線的意義〕

　　這個表格是由縱軸及橫軸所構成的，各自的對角線分別有其表現的意境。

　　從左下往右下的對角線便是表現感性的線條。往左上走會有躍動及充滿活動力的感覺，而往右下就有蕭條沒精神的感覺。想要用顏色來表現感情是一件相當困難的工作，在喜悅及悲傷中也參雜著許多不同的感覺。

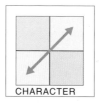

CHARACTER

〔右對角線的意義〕

　　由右上往左下的線條，是表現出物資性質的線條。性質主要是物質的品格及氣質，越往右上越能表現出物資的高向程度，而往左下則是表現出物資的野性感。

　　中心點是最樸實的部分，往右上走，知性及質感便增加，往左下走便有野蠻粗暴的感覺。但這不是呈現出這種感覺的唯一方法，配合色彩行列表來做搭配效果會更佳。

4.關於意境區域

所謂的意境表格是由縱軸及橫軸所構成的，由此而生的四個區域便稱為意境區域。在這個區域中23個意境被團體化，做為意境言論群。在這個群集中還包括160個意境語言，可供畫者做最正確的選擇。此書中的意境區域只是其一範圍，在此只有選出較常使用的部分。

新

■G(growth)區

在G區中是表現剛發芽的植物，成長的過程一直到最後開花時期的區域。伸展開的樹葉顏色會較深，同時能表現出物資的堅固及活力感。就相當於人類的年輕時期，年輕氣息及充滿行動力是其基礎的條件。若以季節來說就是相當於春季及夏季這段期間。

在這個區域中包括樸素，新鮮，運動，前衛及躍動。這些都有著激動的活力及革命的熱情還有躍動的流行等感覺。其中最典型的便是前衛。

■B(budding)區

在B區中所表現的是植物長芽的這個階段。從種子中冒出芽，一瞬間爆發出的生命感。相當於人類的剛開始誕生到幼兒時期，初生之際所表現出的純真無暇的感覺。就季節來說就是由冬天轉春天這段期間，還有包含花朵開花的感覺。

在這個區域中包括浪漫，高貴，自然，漂亮，清新等五個意境語言群。其中清新脫俗的印象是這個區域所表現的重點。而自然是位於此區的中心點。有著希望及純樸的感覺。

強 ｜ 弱

■R(ripen)區

R區所呈現的是植物開花結成果實，成熟的一個區域。剛成熟的果實，鮮嫩多汁的模樣，空氣中還漂著淡淡果香味。無論視覺上或味覺上都是種享受。相當於人類的成人期，成熟的感覺總帶有令人無法抗拒的魅力。就季節來說就是夏轉秋的這個期間，成熟果實有其奧妙之處。

在這個區域中包括豪華，性感，民族及寬廣等四個意境語言群。寬廣的意境無疑是屬於這個區域，但其中也有堅實及活力的感覺。

■W(withering)區

在W區中所呈現的是茂密的樹林漸枯萎的階段，泛紅的樹葉隨著微風飄落在空中，表現出枯木的寂寥感。相當於人類的老年期，無疾而終是世上各種物類都得經過的期間，在這階段要表現的感情部分相當複雜，有如季節中由秋轉冬的階段。好不容易完成的作品無耐隨著歲月消失淡去的寂寥感。

在這區域中包括摩登，平凡，流行，冷酷，正式，男性，古典，樸拙及悲觀等九種不同的意境語言。在這區域主要表現的是悲傷感。

舊

〔意境區域的使用方法〕
—例—

| 自己的想像意境（羞澀感） | → | 重點意境（純粹） | → | 屬性區域（B區） | → | 近似的意境語言（初出純樸感，可愛感） |

B區

B

1

浪漫
浪漫
————————Romantic

呈現追求非現實的夢想的感覺。絕對不帶有貶低的色彩，是一種年輕時追求夢想的唯美感。在明亮的清色中表現出年輕的感覺，所以採用色度較高的色彩。這樣也呈現出汙泥而不染的感覺，盡量不要用到濁色。

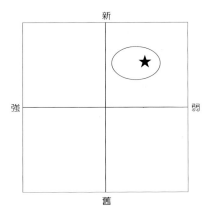

■色彩行列

4R8.0/3.5	10R8.0/3.5	8YR8.5/3.5	5Y9.0/3.0	3GY8.5/3.0	7P7.5/3.0	6RP8.0/3.0	8YR8.0/8.0
M30Y10	M30Y20	M20Y30	Y30	C10Y30	C20M20	C10M30	M30Y50
R247G197B200	R248G197B184	R253G214B179	R255G246B199	R240G241B198	R209G201B223	R226G191B212	R250G193B134

5Y8.5/7.5	3GY8.0/7.0	3G7.5/6.0	6RP6.5/7.5	3G6.5/9.0	5BG6.0/8.5	9PB5.0/10.0	6RP5.5/10.5
M5Y50	C30Y60	C50Y40	M50Y10	C80Y70	C90Y40	C70M60	C10M70Y10
R255G234B154	R198G218B135	R150G200B172	R237G157B173	R64G164B113	G157B165	R98G98B159	R209G107B144

■配色樣本

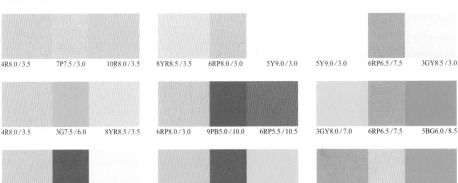

4R8.0/3.5	7P7.5/3.0	10R8.0/3.5	8YR8.5/3.5	6RP8.0/3.0	5Y9.0/3.0	5Y9.0/3.0	6RP6.5/7.5	3GY8.5/3.0
4R8.0/3.5	3G7.5/6.0	8YR8.5/3.5	6RP8.0/3.0	9PB5.0/10.0	6RP5.5/10.5	3GY8.0/7.0	6RP6.5/7.5	5BG6.0/8.5
4R8.0/3.5	9PB5.0/10.0	5Y8.5/7.5	8YR8.0/8.0	9PB5.0/10.0	3GY8.0/7.0	6RP6.5/7.5	7P7.5/3.0	3G6.5/9.0

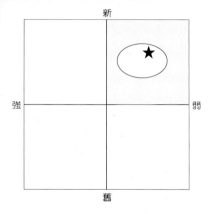

強　　　　　　弱

舊

浪漫
純真

2

Innocent ————————

　　年紀很輕，還沒看過世面的感覺。可用於幼兒，新人，初學者，少女，新生等角色上，這類的顏色最好也是避免濁色，採用較清新的顏色。在明度的變化上會影響到年齡的表現。

■色彩行列

4R8.0/3.5	10R8.0/3.5	8YR8.5/3.5	5Y9.0/3.0	3GY8.5/3.0	3G8.0/3.0	7P7.5/3.0	6RP8.0/3.0
M30Y10	M30Y20	M20Y30	Y30	C10Y30	C20Y20	C20M20	C10M30
R247G197B200	R248G197B184	R253G214B179	R255G246B199	R240G241B198	R216G233B214	R209G201B223	R226G191B212

N8.5	N9.5
K10	
R234G234B234	R255G255B255

■配色樣本

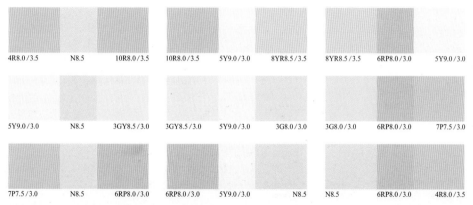

4R8.0/3.5	N8.5	10R8.0/3.5	10R8.0/3.5	5Y9.0/3.0	8YR8.5/3.5	8YR8.5/3.5	6RP8.0/3.0	5Y9.0/3.0
5Y9.0/3.0	N8.5	3GY8.5/3.0	3GY8.5/3.0	5Y9.0/3.0	3G8.0/3.0	3G8.0/3.0	6RP8.0/3.0	7P7.5/3.0
7P7.5/3.0	N8.5	6RP8.0/3.0	6RP8.0/3.0	5Y9.0/3.0	N8.5	N8.5	6RP8.0/3.0	4R8.0/3.5

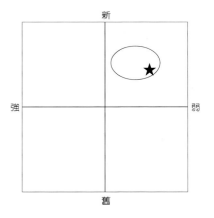

3 浪漫
優美
———————————— Limber

　　同時具有柔軟性及某種程度的彈性，而且還有美感的特徵，就像是年輕時的肌膚，吹彈可破。以明亮的清色爲中心，爲了表現彈性，用一點明亮的濁色來做配色會較好。

■色彩行列

4R8.0/3.5	5Y9.0/3.0	3G8.0/3.0	5BG8.0/3.0	6RP8.0/3.0	4R7.0/2.0	10R7.0/2.0	5B7.0/2.0
M30Y10	Y30	C20Y20	C30Y10	C10M30	C10M30Y10K10	C10M30Y20K10	C40M10Y10K10
R247G197B200	R255G246B199	R216G233B214	R192G224B230	R226G191B212	R209G174B182	R210G174B168	R154G182B198

6RP7.0/2.0	N8.5	N9.5
C20M30Y10K10	K10	
R190G167B180	R234G234B234	R255G255B255

■配色樣本

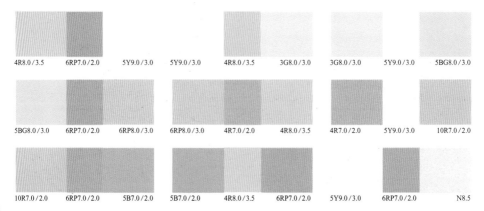

4R8.0/3.5	6RP7.0/2.0	5Y9.0/3.0	5Y9.0/3.0	4R8.0/3.5	3G8.0/3.0	3G8.0/3.0	5Y9.0/3.0	5BG8.0/3.0

5BG8.0/3.0	6RP7.0/2.0	6RP8.0/3.0	6RP8.0/3.0	4R7.0/2.0	4R8.0/3.5	4R7.0/2.0	5Y9.0/3.0	10R7.0/2.0

10R7.0/2.0	6RP7.0/2.0	5B7.0/2.0	5B7.0/2.0	4R8.0/3.5	6RP7.0/2.0	5Y9.0/3.0	6RP7.0/2.0	N8.5

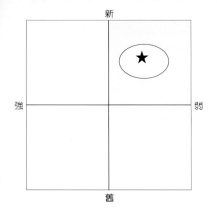

新

強　　　　　　弱

舊

浪漫
柔和
4

Tender

　　呈現出正直不易改變個性的感覺，這沒有貶低的意思，誇讚的部分佔大多數，明亮的清色能增加柔和度，加點暖色系的色彩也不錯。但若紫色系加得越多，反向的效果會較明顯。

■色彩行列

4R8.0/3.5	8YR8.5/3.5	5Y9.0/3.0	3GY8.5/3.0	7P7.5/3.0	6RP8.0/3.0	4R7.0/8.0	10R7.5/8.0
M30Y10	M20Y30	Y30	C10Y30	C20M20	C10M30	M60Y30	M50Y40
R247G197B200	R253G214B179	R255G246B199	R240G241B198	R209G201B223	R226G191B212	R233G133B135	R240G154B132

5B6.5/6.0	6RP6.5/7.5	N9.5
C60Y10	M50Y10	
R117G193B221	R237G157B173	R255G255B255

■配色樣本

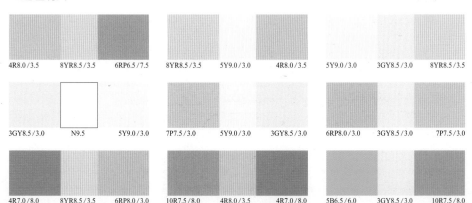

4R8.0/3.5	8YR8.5/3.5	6RP6.5/7.5	8YR8.5/3.5	5Y9.0/3.0	4R8.0/3.5	5Y9.0/3.0	3GY8.5/3.0	8YR8.5/3.5

3GY8.5/3.0	N9.5	5Y9.0/3.0	7P7.5/3.0	5Y9.0/3.0	3GY8.5/3.0	6RP8.0/3.0	3GY8.5/3.0	7P7.5/3.0

4R7.0/8.0	8YR8.5/3.5	6RP8.0/3.0	10R7.5/8.0	4R8.0/3.5	4R7.0/8.0	5B6.5/6.0	3GY8.5/3.0	10R7.5/8.0

15

5 浪漫
安穩
——————————Calm

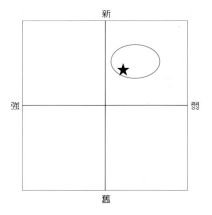

這是描述氣候及人們心情時的語言，以表現溫暖印象的暖色系為主，明亮的清色來做搭配。想要表現出冷淡的感覺只要加些暗色系即可。和柔和一樣，能感受到順暢的線條。

■色彩行列

10R8.0/3.5	8YR8.5/3.5	5Y9.0/3.0	3GY8.5/3.0	8YR8.0/8.0	5Y8.5/7.5	4R7.0/2.0	8YR7.5/2.0
M30Y20	M20Y30	Y30	C10Y30	M30Y50	M5Y50	C10M30Y10K10	C10M30Y30K10
R248G197B184	R253G214B179	R255G246B199	R240G241B198	R250G193B134	R255G234B154	R209G174B182	R211G173B154

5Y7.5/2.0	8YR5.5/6.5	5Y6.0/6.0	N8.5
C10M20Y30K10	C30M60Y70	C40M40Y70	K10
R214G189B163	R180G117B81	R167G146B93	R234G234B234

■配色樣本

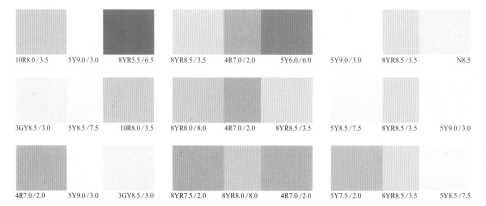

10R8.0/3.5	5Y9.0/3.0	8YR5.5/6.5	8YR8.5/3.5	4R7.0/2.0	5Y6.0/6.0	5Y9.0/3.0	8YR8.5/3.5	N8.5
3GY8.5/3.0	5Y8.5/7.5	10R8.0/3.5	8YR8.0/8.0	4R7.0/2.0	8YR8.5/3.5	5Y8.5/7.5	8YR8.5/3.5	5Y9.0/3.0
4R7.0/2.0	5Y9.0/3.0	3GY8.5/3.0	8YR7.5/2.0	8YR8.0/8.0	4R7.0/2.0	5Y7.5/2.0	8YR8.5/3.5	5Y8.5/7.5

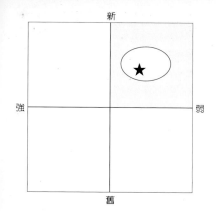

浪漫

和緩 6

Peaceful————

　　表現出人們聚集的感覺，吵雜的談話聲，笑聲充斥在人群中。這也是以清色為整體的中心，用明顯的濁色來表現笑聲及談話聲。與安穩的感覺有點像，都沒有使用到紅色系的顏色。

■色彩行列

8YR8.5/3.5	5Y9.0/3.0	3GY8.5/3.0	8YR8.0/8.0	5Y8.5/7.5	5Y7.5/2.0	5Y6.0/6.0	N8.5
M20Y30	Y30	C10Y30	M30Y50	M5Y50	C10M20Y30K10	C40M40Y70	K10
R253G214B179	R255G246B199	R240G241B198	R250G193B134	R255G234B154	R214G189B163	R167G146B93	R234G234B234

●輔助顏色

4R8.0/3.5	10R8.0/3.5	6RP8.0/3.0	10R7.0/2.0	8YR7.5/2.0	N7.5
M30Y10	M30Y20	C10M30	C10M30Y20K10	C10M30Y30K10	K25
R247G197B200	R248G197B184	R226G191B212	R210G174B168	R211G173B154	R200G200B200

■配色樣本

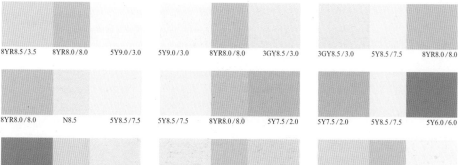

8YR8.5/3.5	8YR8.0/8.0	5Y9.0/3.0	5Y9.0/3.0	8YR8.0/8.0	3GY8.5/3.0	3GY8.5/3.0	5Y8.5/7.5	8YR8.0/8.0
8YR8.0/8.0	N8.5	5Y8.5/7.5	5Y8.5/7.5	8YR8.0/8.0	5Y7.5/2.0	5Y7.5/2.0	5Y8.5/7.5	5Y6.0/6.0
5Y6.0/6.0	8YR8.5/3.5	N8.5	N8.5	4R8.0/3.5	8YR8.5/3.5	8YR8.5/3.5	10R8.0/3.5	5Y9.0/3.0

浪漫
童話
—————————Dreamy

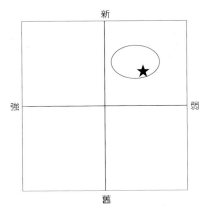

與現實生活有段距離，幻想空間很大的表現是其特徵，柔和的表現與其它浪漫系相同，隨著青色及紫色的增加，幻想的空間也越大。要注意的是在配色時，不要只有加入青色及紫色。

■色彩行列

4R8.0/3.5	10R8.0/3.5	8YR8.5/3.5	5Y9.0/3.0	3GY8.5/3.0	5BG8.0/3.0	3PB7.5/3.0	7P7.5/3.0
M30Y10	M30Y20	M20Y30	Y30	C10Y30	C30M10	C30M10	C20M20
R247G197B200	R248G197B184	R253G214B179	R255G246B199	R240G241B198	R192G224B230	R189G209B234	R209G201B223

6RP8.0/3.0	9PB6.5/2.0	9PB5.0/10.0	7P5.0/10.0	3GY8.0/7.0	3G7.5/6.0	5BG7.0/6.0	5B6.5/6.0
C10M30	C40M30Y10K10	C70M60	C60M80	C30Y60	C50Y40	C50Y20	C60Y10
R226G191B212	R153G153B176	R98G98B159	R116G66B131	R198G218B135	R150G200B172	R147G202B207	R117G193B221

9PB6.0/7.0	6RP6.5/7.5
C50M40	M50Y10
R143G143B190	R237G157B173

■配色樣本

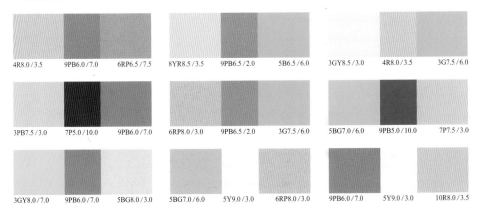

4R8.0/3.5	9PB6.0/7.0	6RP6.5/7.5	8YR8.5/3.5	9PB6.5/2.0	5B6.5/6.0	3GY8.5/3.0	4R8.0/3.5	3G7.5/6.0

3PB7.5/3.0	7P5.0/10.0	9PB6.0/7.0	6RP8.0/3.0	9PB6.5/2.0	3G7.5/6.0	5BG7.0/6.0	9PB5.0/10.0	7P7.5/3.0

3GY8.0/7.0	9PB6.0/7.0	5BG8.0/3.0	5BG7.0/6.0	5Y9.0/3.0	6RP8.0/3.0	9PB6.0/7.0	5Y9.0/3.0	10R8.0/3.5

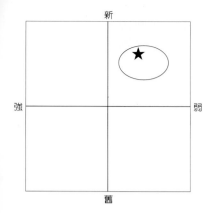

新

強 弱

舊

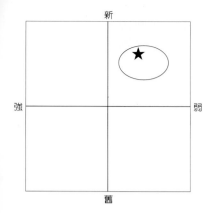

浪漫

未來

8

Futuristic

　　脫離現代，與童話的感覺很像。重點以現代的狀況爲主，往上延伸的結果，與童話有微妙的不同。在此要少用明亮的清色，多用點青色及紫色等彩度較高的顏色。

■色彩行列

5B5.5 / 8.5
C90M20Y10
G137B190

3PB5.0 / 10.0
C80M40
R67G120B182

9PB5.0 / 10.0
C70M60
R98G98B159

3PB6.0 / 7.0
C60M20
R118G166B212

9PB6.0 / 7.0
C50M40
R143G143B190

3PB3.5 / 11.5
C100M70
G70B139

5B8.0 / 3.0
C30
R190G225B246

3PB7.5 / 3.0
C30M10
R189G209B234

9PB7.5 / 3.0
C30M20
R188G192B221

5B7.0 / 2.0
C40M10Y10K10
R154G182B198

3PB6.5 / 2.0
C40M20Y10K10
R154G168B187

■配色樣本

5B5.5 / 8.5　　3PB7.5 / 3.0　　5B7.0 / 2.0

3PB5.0 / 10.0　　5B8.0 / 3.0　　3PB6.5 / 2.0

9PB5.0 / 10.0　　9PB7.5 / 3.0　　5B5.5 / 8.5

3PB6.0 / 7.0　　3PB7.5 / 3.0　　3PB5.0 / 10.0

9PB6.0 / 7.0　　5B8.0 / 3.0　　9PB5.0 / 10.0

3PB3.5 / 11.5　　9PB7.5 / 3.0　　3PB6.0 / 7.0

5B8.0 / 3.0　　3PB3.5 / 11.5　　9PB6.0 / 7.0

3PB5.0 / 10.0　　3PB7.5 / 3.0　　3PB3.5 / 11.5

9PB7.5 / 3.0　　3PB5.0 / 10.0　　5B8.0 / 3.0

9 浪漫

希望

———————Hopeful

目前無法實現的夢想，將一切寄託在多年後的未來，所呈現的是這種感覺。紫色系是主要的顏色，粉紅系及灰色系更增加其神秘感及冷酷感。

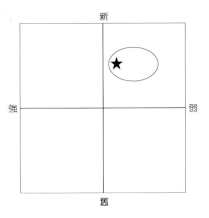

■色彩行列

4R8.0 / 3.5
M30Y10
R247G197B200

3GY8.5 / 3.0
C10Y30
R240G241B198

9PB7.5 / 3.0
C30M20
R188G192B221

7P7.5 / 3.0
C20M20
R209G201B223

3GY8.0 / 7.0
C30Y60
R198G218B135

3G7.5 / 6.0
C50Y40
R150G200B172

9PB6.0 / 7.0
C50M40
R143G143B190

7P6.0 / 7.0
C30M50
R182G139B180

3G6.5 / 9.0
C80Y70
R64G164B113

5BG6.0 / 8.5
C90Y40
G157B165

9PB5.0 / 10.0
C70M60
R98G98B159

9PB3.5 / 11.5
C90M90
R54G38B112

3PB3.5 / 5.5
C90M60Y30
R49G86B126

9PB3.5 / 5.5
C80M60Y20
R76G92B137

N9.5
R255G255B255

■配色樣本

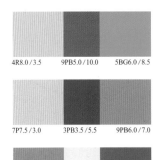

4R8.0 / 3.5　　9PB5.0 / 10.0　　5BG6.0 / 8.5

3GY8.5 / 3.0　　4R8.0 / 3.5　　9PB5.0 / 10.0

9PB7.5 / 3.0　　5BG6.0 / 8.5　　9PB3.5 / 11.5

7P7.5 / 3.0　　3PB3.5 / 5.5　　9PB6.0 / 7.0

3GY8.0 / 7.0　　9PB3.5 / 5.5　　4R8.0 / 3.5

3G7.5 / 6.0　　3GY8.5 / 3.0　　4R8.0 / 3.5

9PB6.0 / 7.0　　3GY8.5 / 3.0　　9PB5.0 / 10.0

7P6.0 / 7.0　　4R8.0 / 3.5　　9PB7.5 / 3.0

3G6.5 / 9.0　　N9.5　　9PB5.0 / 10.0

20

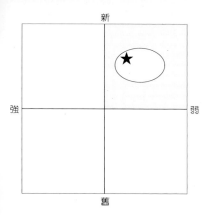

新

強　　　　弱

舊

浪漫
進步 **10**

Progressive —————

　　所謂的進步都是以現在為基準更進一步的結果。因此在色調上還是要加上些現代感的顏色。所以在色調上會偏向灰色系的顏色，但在彩度方面也要注意。不要選太暗的顏色。

■色彩行列

9PB7.5/3.0	7P7.5/3.0	3GY8.0/7.0	3G7.5/6.0	9PB6.0/7.0	3G6.5/9.0	5BG6.0/8.5	3PB5.0/10.0
C30M20	C20M20	C30Y60	C50Y40	C50M40	C80Y70	C90Y40	C80M40
R188G192B221	R209G201B223	R198G218B135	R150G200B172	R143G143B190	R64G164B113	G157B165	R67G120B182

9PB5.0/10.0	3PB3.5/11.5	5B7.0/2.0	3PB6.5/2.0	N8.5	N9.5
C70M60	C100M70	C40M10Y10K10	C40M20Y10K10	K10	
R98G98B159	G70B139	R154G182B198	R154G168B187	R234G234B234	R255G255B255

■配色樣本

9PB7.5/3.0	3PB3.5/11.5	3GY8.0/7.0

3G7.5/6.0	N8.5	3PB5.0/10.0

5BG6.0/8.5	N9.5	3PB3.5/11.5

7P7.5/3.0	3PB5.0/10.0	5B7.0/2.0

9PB6.0/7.0	N9.5	3PB5.0/10.0

3PB5.0/10.0	9PB7.5/3.0	5BG6.0/8.5

3PB6.5/2.0	3GY8.0/7.0	9PB5.0/10.0

3G6.5/9.0	9PB5.0/10.0	3G7.5/6.0

3PB5.0/10.0	7P7.5/3.0	9PB5.0/10.0

優雅

優雅

————————Elegant

優雅的色調要選擇彩度較高，及具由強烈色感的顏色。紫色系原本就是用來表現優雅的感覺，再加上明亮的灰色系效果會更佳。

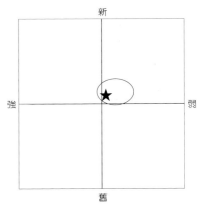

新

強　　　　弱

舊

■色彩行列

4R7.0 / 8.0	10R7.5 / 8.0	9PB6.0 / 7.0	7P6.0 / 7.0	6RP6.5 / 7.5	5B5.5 / 8.5	3PB5.0 / 10.0	9PB5.0 / 10.0
M60Y30	M50Y40	C50M40	C30M50	M50Y10	C90M20Y10	C80M40	C70M60
R233G133B135	R240G154B132	R143G143B190	R182G139B180	R237G157B173	G137B190	R67G120B182	R98G98B159

7P5.0 / 10.0	9PB3.5 / 11.5	7P3.5 / 11.5	4R4.5 / 6.5	10R5.0 / 6.5	8YR5.5 / 6.5	5Y6.0 / 6.0	3GY5.5 / 5.5
C60M80	C90M90	C80M100	C40M70Y50	C30M70Y60	C30M60Y70	C40M40Y70	C50M20Y70
R116G66B131	R54G38B112	R74B92	R158G94B100	R176G98B88	R180G117B81	R167G146B93	R149G169B103

7P3.5 / 5.5	6RP4.0 / 6.0	10R7.0 / 2.0	8YR7.5 / 2.0	9PB6.5 / 2.0	7P6.5 / 2.0	6RP4.0 / 2.0	N8.5
C70M70Y20	C50M80Y30	C10M30Y20K10	C10M30Y30K10	C40M30Y10K10	C30M30Y10K10	C50M60Y30K30	K10
R100G82B127	R136G70B108	R210G174B168	R211G173B154	R153G153B176	R172G160B178	R106G81B97	R234G234B234

■配色樣本

4R7.0 / 8.0	N8.5	9PB6.0 / 7.0
10R7.5 / 8.0	10R7.0 / 2.0	7P6.0 / 7.0
9PB6.0 / 7.0	6RP4.0 / 2.0	6RP6.5 / 7.5

7P6.0 / 7.0	3GY5.5 / 5.5	5B5.5 / 8.5
6RP6.5 / 7.5	3PB5.0 / 10.0	8YR7.5 / 2.0
5B5.5 / 8.5	6RP4.0 / 6.0	9PB5.0 / 10.0

3PB5.0 / 10.0	10R5.0 / 6.5	7P5.0 / 10.0
9PB5.0 / 10.0	7P6.5 / 2.0	9PB3.5 / 11.5
7P5.0 / 10.0	6RP6.5 / 7.5	7P3.5 / 11.5

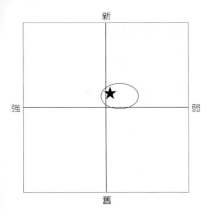

新

強　　　　　　　　　　弱

舊

優美

12

Graceful

　　這是種經洗滌後所呈現出的成熟感。灰色系是主要的中心顏色。不明確的灰色會帶點俗氣的感覺，這點要注意。年齡也傾向較成熟的時期，盡量避免彩度較高的紅色系。

■色彩行列

4R7.0/8.0	10R7.5/8.0	9PB6.0/7.0	4R7.0/2.0	10R7.0/2.0	8YR7.5/2.0	3PB6.5/2.0	9PB6.5/2.0
M60Y30	M50Y40	C50M40	C10M30Y10K10	C10M30Y20K10	C10M30Y30K10	C40M20Y10K10	C40M30Y10K10
R233G133B135	R240G154B132	R143G143B190	R209G174B182	R210G174B168	R211G173B154	R154G168B187	R153G153B176

7P6.5/2.0	9PB3.5/11.5	7P3.5/11.5
C30M30Y10K10	C90M90	C80M100
R172G160B178	R54G38B112	R74B92

■配色樣本

4R7.0/8.0	9PB6.0/7.0	10R7.0/2.0	10R7.5/8.0	9PB3.5/11.5	8YR7.5/2.0	9PB6.0/7.0	10R7.5/8.0	3PB6.5/2.0

9PB6.0/7.0	4R7.0/2.0	9PB6.5/2.0	10R7.0/2.0	9PB3.5/11.5	7P6.5/2.0	8YR7.5/2.0	3PB6.5/2.0	4R7.0/8.0

3PB6.5/2.0	9PB6.0/7.0	10R7.5/8.0	9PB6.5/2.0	9PB3.5/11.5	9PB6.0/7.0	7P6.5/2.0	4R7.0/8.0	4R7.0/2.0

13 優雅

女人

—— Feminine

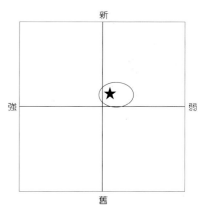

在此談到的女人是指充滿成熟味的女性，不要使用明亮的清色系，以彩度較高的清色爲中心才能表現出女人的韻味，紫色及紅紫色是基本色。

■色彩行列

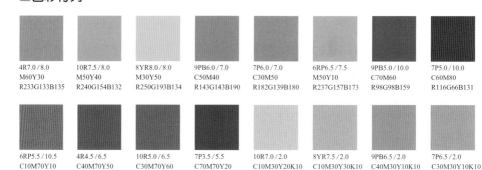

4R7.0/8.0	10R7.5/8.0	8YR8.0/8.0	9PB6.0/7.0	7P6.0/7.0	6RP6.5/7.5	9PB5.0/10.0	7P5.0/10.0
M60Y30	M50Y40	M30Y50	C50M40	C30M50	M50Y10	C70M60	C60M80
R233G133B135	R240G154B132	R250G193B134	R143G143B190	R182G139B180	R237G157B173	R98G98B159	R116G66B131

6RP5.5/10.5	4R4.5/6.5	10R5.0/6.5	7P3.5/5.5	10R7.0/2.0	8YR7.5/2.0	9PB6.5/2.0	7P6.5/2.0
C10M70Y10	C40M70Y50	C30M70Y60	C70M70Y20	C10M30Y20K10	C10M30Y30K10	C40M30Y10K10	C30M30Y10K10
R209G107B144	R158G94B100	R176G98B88	R100G82B127	R210G174B168	R211G173B154	R153G153B176	R172G160B178

■配色樣本

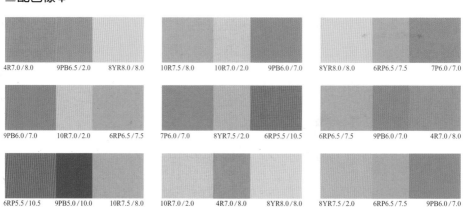

4R7.0/8.0	9PB6.5/2.0	8YR8.0/8.0	10R7.5/8.0	10R7.0/2.0	9PB6.0/7.0	8YR8.0/8.0	6RP6.5/7.5	7P6.0/7.0

9PB6.0/7.0	10R7.0/2.0	6RP6.5/7.5	7P6.0/7.0	8YR7.5/2.0	6RP5.5/10.5	6RP6.5/7.5	9PB6.0/7.0	4R7.0/8.0

6RP5.5/10.5	9PB5.0/10.0	10R7.5/8.0	10R7.0/2.0	4R7.0/8.0	8YR8.0/8.0	8YR7.5/2.0	6RP6.5/7.5	9PB6.0/7.0

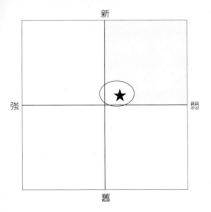

優雅
沉穩 14

Tasteful

　　這句話主要是形容女性美。沾到清晨的露水，濕漉漉充滿水氣的樣子。以青色系列為主，也可搭配適合女性的紅色及紅紫色系顏色。比起些流行顏色，這類的色彩彩度較低，較接近純色系列。

■ 色彩行列

5BG7.0／6.0
C50Y20
R147G202B207

5B6.5／6.0
C60Y10
R117G193B221

3PB6.0／7.0
C60M20
R118G166B212

9PB6.0／7.0
C50M40
R143G143B190

5B5.5／8.5
C90M20Y10
G137B190

3PB5.0／10.0
C80M40
R67G120B182

5BG7.0／2.0
C40M10Y20K10
R156G181B183

5B7.0／2.0
C40M10Y10K10
R154G182B198

3PB6.5／2.0
C40M20Y10K10
R154G168B187

9PB6.5／2.0
C40M30Y10K10
R153G153B176

7P6.5／2.0
C30M30Y10K10
R172G160B178

4R4.5／6.5
C40M70Y50
R158G94B100

10R5.0／6.5
C30M70Y60
R176G98B88

5B4.0／5.0
C90M40Y30
R38G111B145

3PB3.5／5.5
C90M60Y30
R49G86B126

9PB3.5／5.5
C80M60Y20
R76G92B137

N6.5
K40
R167G167B167

■ 配色樣本

5BG7.0／6.0　　3PB5.0／10.0　　3PB6.0／7.0

5B6.5／6.0　　5B4.0／5.0　　9PB6.0／7.0

3PB6.0／7.0　　5B6.5／6.0　　5B5.5／8.5

9PB6.0／7.0　　5B6.5／6.0　　3PB5.0／10.0

5B5.5／8.5　　3PB6.0／7.0　　5BG7.0／2.0

3PB5.0／10.0　　5B7.0／2.0　　5B4.0／5.0

5BG7.0／2.0　　5B5.5／8.5　　3PB6.5／2.0

5B7.0／2.0　　3PB5.0／10.0　　9PB6.5／2.0

5B4.0／5.0　　4R4.5／6.5　　3PB3.5／5.5

15 優雅

雅致

—— Dressy

形容女性穿著雅致的感覺，雖與流行的感覺有點像，但較重視的是內在的涵養。一說到女性就會連想到紅色系或紅紫色系，在此加點灰色系的感覺也不錯。

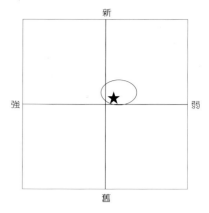

■色彩行列

4R7.0 / 8.0
M60Y30
R233G133B135

9PB6.0 / 7.0
C50M40
R143G143B190

7P6.0 / 7.0
C30M50
R182G139B180

6RP6.5 / 7.5
M50Y10
R237G157B173

3PB5.0 / 10.0
C80M40
R67G120B182

9PB5.0 / 10.0
C70M60
R98G98B159

7P5.0 / 10.0
C60M80
R116G66B131

9PB3.5 / 11.5
C90M90
R54G38B112

7P3.5 / 11.5
C80M100
R74B92

9PB3.5 / 2.0
C70M60Y30K30
R75G73B96

6RP4.0 / 2.0
C50M60Y30K30
R106G81B97

4R4.5 / 6.5
C40M70Y50
R158G94B100

10R5.0 / 6.5
C30M70Y60
R176G98B88

9PB3.5 / 5.5
C80M60Y20
R76G92B137

7P3.5 / 5.5
C70M70Y20
R100G82B127

6RP4.0 / 6.0
C50M80Y30
R136G70B108

10R7.0 / 2.0
C10M30Y20K10
R210G174B168

8YR7.5 / 2.0
C10M30Y30K10
R211G173B154

9PB6.5 / 2.0
C40M30Y10K10
R153G153B176

7P6.5 / 2.0
C30M30Y10K10
R172G160B178

6RP7.0 / 2.0
C20M30Y10K10
R190G167B180

N6.5
K40
R167G167B167

N7.5
K25
R200G200B200

■配色樣本

4R7.0 / 8.0　　N7.5　　9PB5.0 / 10.0

9PB6.0 / 7.0　　7P5.0 / 10.0　　8YR7.5 / 2.0

7P6.0 / 7.0　　9PB3.5 / 11.5　　9PB6.5 / 2.0

6RP6.5 / 7.5　　7P3.5 / 11.5　　7P6.5 / 2.0

10R7.0 / 2.0　　9PB3.5 / 2.0　　6RP7.0 / 2.0

8YR7.5 / 2.0　　6RP4.0 / 2.0　　4R7.0 / 8.0

9PB6.5 / 2.0　　9PB3.5 / 5.5　　9PB6.0 / 7.0

7P6.5 / 2.0　　7P3.5 / 5.5　　7P6.0 / 7.0

6RP7.0 / 2.0　　6RP4.0 / 6.0　　6RP6.5 / 7.5

26

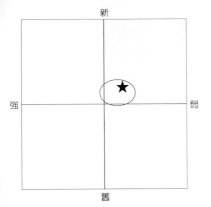

新

強　弱

舊

Womanly ─────

　　與女人的感覺很像，但這裡所包括的範圍更加寬廣。之前的女人是指成熟的女子，此處所包括的是所有的女性。最好使用明亮的清色系列，盡量避免使用接近男性化的青色系。

■ 色彩行列

 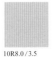

4R8.0 / 3.5	10R8.0 / 3.5	4R7.0 / 8.0	10R7.5 / 8.0	9PB6.0 / 7.0	7P6.0 / 7.0	6RP6.5 / 7.5	4R6.0 / 12.0
M30Y10	M30Y20	M60Y30	M50Y40	C50M40	C30M50	M50Y10	M80Y50
R247G197B200	R248G197B184	R233G133B135	R240G154B132	R143G143B190	R182G139B180	R237G157B173	R219G83B90

10R6.5 / 11.5	7P5.0 / 10.0	6RP5.5 / 10.5	4R4.5 / 6.5	10R5.0 / 6.5	8YR5.5 / 6.5	7P3.5 / 5.5	6RP4.0 / 6.0
M70Y70	C60M80	C10M70Y10	C40M70Y50	C30M70Y60	C30M60Y70	C70M70Y20	C50M80Y30
R227G109B74	R116G66B131	R209G107B144	R158G94B100	R176G98B88	R180G117B81	R100G82B127	R136G70B108

10R7.0 / 2.0	8YR7.5 / 2.0	9PB6.5 / 2.0	7P6.5 / 2.0	6RP7.0 / 2.0
C10M30Y20K10	C10M30Y30K10	C40M30Y10K10	C30M30Y10K10	C20M30Y10K10
R210G174B168	R211G173B154	R153G153B176	R172G160B178	R190G167B180

■ 配色樣本

4R8.0 / 3.5	7P6.0 / 7.0	4R7.0 / 8.0

10R8.0 / 3.5	6RP5.5 / 10.5	10R7.5 / 8.0

4R7.0 / 8.0	10R7.0 / 2.0	9PB6.0 / 7.0

10R7.5 / 8.0	10R8.0 / 3.5	7P6.0 / 7.0

9PB6.0 / 7.0	4R8.0 / 3.5	6RP6.5 / 7.5

7P6.0 / 7.0	7P5.0 / 10.0	4R6.0 / 12.0

6RP6.5 / 7.5	7P6.5 / 2.0	10R6.5 / 11.5

4R6.0 / 12.0	9PB6.5 / 2.0	7P5.0 / 10.0

10R6.5 / 11.5	6RP4.0 / 6.0	6RP5.5 / 10.5

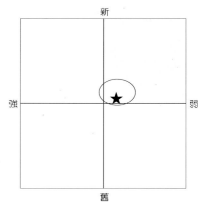

17 優雅

模仿

———————Kitschy

　這是仿照真品所製造出的物品，但不屬於欺騙的範圍。並沒有明亮彩度顏色，掩蓋真相的灰色系列較適合。最後呈現的結果帶點現代感。

■色彩行列

4R7.0/8.0
M60Y30
R233G133B135

10R7.5/8.0
M50Y40
R240G154B132

9PB6.0/7.0
C50M40
R143G143B190

7P6.0/7.0
C30M50
R182G139B180

6RP6.5/7.5
M50Y10
R237G157B173

10R7.0/2.0
C10M30Y20K10
R210G174B168

8YR7.5/2.0
C10M30Y30K10
R211G173B154

9PB6.5/2.0
C40M30Y10K10
R153G153B176

7P6.5/2.0
C30M30Y10K10
R172G160B178

6RP7.0/2.0
C20M30Y10K10
R190G167B180

4R4.0/2.0
C30M50Y30K30
R137G103B107

7P3.5/2.0
C60M60Y30K30
R91G77B97

6RP4.0/2.0
C50M60Y30K30
R106G81B97

■配色樣本

4R7.0/8.0　9PB6.5/2.0　10R7.0/2.0

7P6.0/7.0　4R4.0/2.0　7P6.5/2.0

8YR7.5/2.0　9PB6.0/7.0　10R7.0/2.0

10R7.5/8.0　7P6.5/2.0　8YR7.5/2.0

6RP6.5/7.5　7P3.5/2.0　6RP7.0/2.0

9PB6.5/2.0　7P6.0/7.0　8YR7.5/2.0

9PB6.0/7.0　6RP7.0/2.0　9PB6.5/2.0

10R7.0/2.0　6RP4.0/2.0　4R4.0/2.0

7P6.5/2.0　6RP6.5/7.5　9PB6.5/2.0

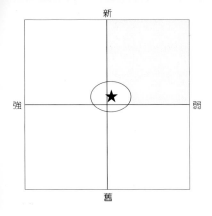

自然 18

Natural

這是往後會廣泛強調的意境,當然一定要呈現出自然的感覺。在視覺上也要有柔和的效果,明亮的清色及濁色的搭配下會更增加其自然度。再加上些白色會有清潔的感覺。

■色彩行列

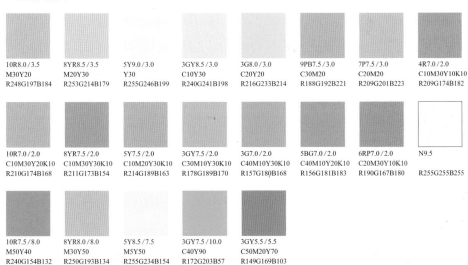

10R8.0/3.5	8YR8.5/3.5	5Y9.0/3.0	3GY8.5/3.0	3G8.0/3.0	9PB7.5/3.0	7P7.5/3.0	4R7.0/2.0
M30Y20	M20Y30	Y30	C10Y30	C20Y20	C30M20	C20M20	C10M30Y10K10
R248G197B184	R253G214B179	R255G246B199	R240G241B198	R216G233B214	R188G192B221	R209G201B223	R209G174B182

10R7.0/2.0	8YR7.5/2.0	5Y7.5/2.0	3GY7.5/2.0	3G7.0/2.0	5BG7.0/2.0	6RP7.0/2.0	N9.5
C10M30Y20K10	C10M30Y30K10	C10M20Y30K10	C30M10Y30K10	C40M10Y30K10	C40M10Y20K10	C20M30Y10K10	
R210G174B168	R211G173B154	R214G189B163	R178G189B170	R157G180B168	R156G181B183	R190G167B180	R255G255B255

10R7.5/8.0	8YR8.0/8.0	5Y8.5/7.5	3GY7.5/10.0	3GY5.5/5.5
M50Y40	M30Y50	M5Y50	C40Y90	C50M20Y70
R240G154B132	R250G193B134	R255G234B154	R172G203B57	R149G169B103

■配色樣本

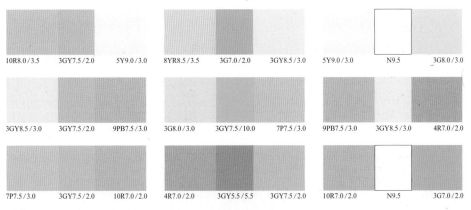

10R8.0/3.5	3GY7.5/2.0	5Y9.0/3.0		8YR8.5/3.5	3G7.0/2.0	3GY8.5/3.0		5Y9.0/3.0	N9.5	3G8.0/3.0
3GY8.5/3.0	3GY7.5/2.0	9PB7.5/3.0		3G8.0/3.0	3GY7.5/10.0	7P7.5/3.0		9PB7.5/3.0	3GY8.5/3.0	4R7.0/2.0
7P7.5/3.0	3GY7.5/2.0	10R7.0/2.0		4R7.0/2.0	3GY5.5/5.5	3GY7.5/2.0		10R7.0/2.0	N9.5	3G7.0/2.0

19 自然

和平

—Peaceful

安穩的幸福狀況，盡量避免使用刺激性的顏色 (純色系)，在配色的時候，要注意不要有太過份的對比現象，鄰近的顏色不要相差太多便能減少刺激性。

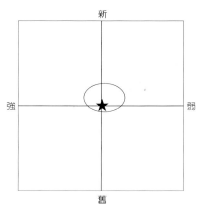

■ 色彩行列

8YR8.5/3.5	5Y9.0/3.0	3GY8.5/3.0	3G8.0/3.0	5BG8.0/3.0	4R7.0/2.0	10R7.0/2.0	8YR7.5/2.0
M20Y30	Y30	C10Y30	C20Y20	C30Y10	C10M30Y10K10	C10M30Y20K10	C10M30Y30K10
R253G214B179	R255G246B199	R240G241B198	R216G233B214	R192G224B230	R209G174B182	R210G174B168	R211G173B154

5Y7.5/2.0	3GY7.5/2.0	3G7.0/2.0	5BG7.0/2.0	6RP7.0/2.0	3GY8.0/7.0	3G7.5/6.0	5BG7.0/6.0
C10M20Y30K10	C30M10Y30K10	C40M10Y30K10	C40M10Y20K10	C20M30Y10K10	C30Y60	C50Y40	C50Y20
R214G189B163	R178G189B170	R157G180B168	R156G181B183	R190G167B180	R198G218B135	R150G200B172	R147G202B207

5B6.5/6.0	3PB6.0/7.0	3G4.0/2.0	5BG4.0/2.0	5B4.0/2.0	N7.5	N8.5
C60Y10	C60M20	C60M20Y40K30	C70M30Y30K30	C70M40Y30K30	K25	K10
R117G193B221	R118G166B212	R93G121B115	R74G105B118	R74G95B111	R200G200B200	R234G234B234

■ 配色樣本

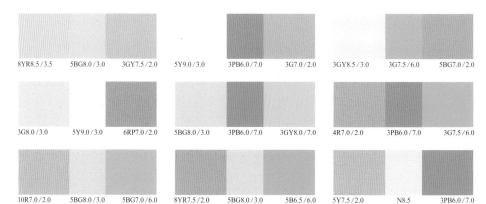

8YR8.5/3.5	5BG8.0/3.0	3GY7.5/2.0	5Y9.0/3.0	3PB6.0/7.0	3G7.0/2.0	3GY8.5/3.0	3G7.5/6.0	5BG7.0/2.0

3G8.0/3.0	5Y9.0/3.0	6RP7.0/2.0	5BG8.0/3.0	3PB6.0/7.0	3GY8.0/7.0	4R7.0/2.0	3PB6.0/7.0	3G7.5/6.0

10R7.0/2.0	5BG8.0/3.0	5BG7.0/6.0	8YR7.5/2.0	5BG8.0/3.0	5B6.5/6.0	5Y7.5/2.0	N8.5	3PB6.0/7.0

30

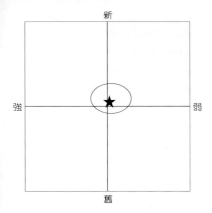

新

強　　　★　　　弱

舊

Reposeful————————

　　不管發生什麼樣的事都能安穩度過，這顯然是表現內心狀況的顏色。以明亮的顏色為中心，使用對比顏色較弱的配色方式會較佳。加上些明亮的灰色系會更有安定的效果。

■色彩行列

5Y9.0/3.0 Y30 R255G246B199	3GY8.5/3.0 C10Y30 R240G241B198	3G8.0/3.0 C20Y20 R216G233B214	9PB7.5/3.0 C30M20 R188G192B221	7P7.5/3.0 C20M20 R209G201B223	10R7.0/2.0 C10M30Y20K10 R210G174B168	8YR7.5/2.0 C10M30Y30K10 R211G173B154	5Y7.5/2.0 C10M20Y30K10 R214G189B163
3GY7.5/2.0 C30M10Y30K10 R178G189B170	3G7.0/2.0 C40M10Y30K10 R157G180B168	5BG7.0/2.0 C40M10Y20K10 R156G181B183	3GY8.0/7.0 C30Y60 R198G218B135	3G7.5/6.0 C50Y40 R150G200B172	5BG7.0/6.0 C50Y20 R147G202B207	3GY5.0/9.5 C60M10Y100K20 R99G141B12	3G4.0/8.5 C100M10Y70K20 G108B93
5BG3.5/8.0 C100M40Y50 G103B119	N7.5 K25 R200G200B200	N8.5 K10 R234G234B234					

■配色樣本

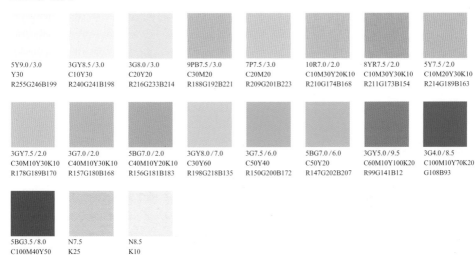

| 5Y9.0/3.0 | 9PB7.5/3.0 | 3GY7.5/2.0 | | 3GY8.5/3.0 | 10R7.0/2.0 | 3G7.0/2.0 | | 3G8.0/3.0 | 8YR7.5/2.0 | 5BG7.0/2.0 |

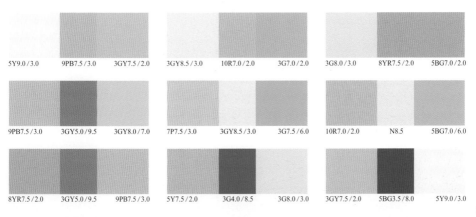

| 9PB7.5/3.0 | 3GY5.0/9.5 | 3GY8.0/7.0 | | 7P7.5/3.0 | 3GY8.5/3.0 | 3G7.5/6.0 | | 10R7.0/2.0 | N8.5 | 5BG7.0/6.0 |
| 8YR7.5/2.0 | 3GY5.0/9.5 | 9PB7.5/3.0 | | 5Y7.5/2.0 | 3G4.0/8.5 | 3G8.0/3.0 | | 3GY7.5/2.0 | 5BG3.5/8.0 | 5Y9.0/3.0 |

21 自然
樸實
────────Naive

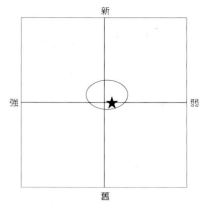

減少刺激性的柔順狀況，以灰色系列為中心，要避免代表都會的青色系列。灰色的明亮度要適中，整體不要太過浮誇。紅色系是表活力感，最好不要用到。

■色彩行列

10R7.0/2.0
C10M30Y20K10
R210G174B168

8YR7.5/2.0
C10M30Y30K10
R211G173B154

5Y7.5/2.0
C10M20Y30K10
R214G189B163

3GY7.5/2.0
C30M10Y30K10
R178G189B170

3G7.0/2.0
C40M10Y30K10
R157G180B168

5BG7.0/2.0
C40M10Y20K10
R156G181B183

3GY8.0/7.0
C30Y60
R198G218B135

3G7.5/6.0
C50Y40
R150G200B172

5BG7.0/6.0
C50Y20
R147G202B207

5Y4.5/2.0
C30M30Y40K30
R142G128B111

3GY4.5/2.0
C40M20Y40K30
R127G134B117

3G4.0/2.0
C60M20Y40K30
R93G121B115

5BG4.0/2.0
C70M30Y30K30
R74G105B118

N7.5
K25
R200G200B200

N6.5
K40
R167G167B167

■配色樣本

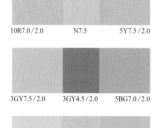

10R7.0/2.0 N7.5 5Y7.5/2.0

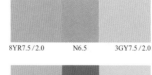

8YR7.5/2.0 N6.5 3GY7.5/2.0

5Y7.5/2.0 5Y4.5/2.0 3G7.0/2.0

3GY7.5/2.0 3GY4.5/2.0 5BG7.0/2.0

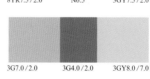

3G7.0/2.0 3G4.0/2.0 3GY8.0/7.0

5BG7.0/2.0 5BG4.0/2.0 3G7.5/6.0

3GY8.0/7.0 N7.5 5BG7.0/6.0

3G7.5/6.0 N6.5 10R7.0/2.0

5BG7.0/6.0 N7.5 8YR7.5/2.0

32

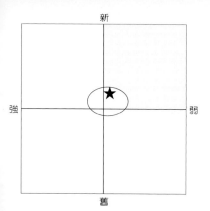

Homey

　　有安定溫暖的感覺，溫暖的感覺是隨著暖色系的使用而變化。以明亮的清色爲中心，配合能表現出安穩性的灰色系。這是一個變化性極高的色系。

■色彩行列

4R8.0/3.5	10R8.0/3.5	8YR8.5/3.5	5Y9.0/3.0	3GY8.5/3.0	10R7.0/2.0	8YR7.0/2.0	5Y7.5/2.0
M30Y10	M30Y20	M20Y30	Y30	C10Y30	C10M30Y20K10	C10M30Y30K10	C10M20Y30K10
R247G197B200	R248G197B184	R253G214B179	R255G246B199	R240G241B198	R210G174B168	R211G173B154	R214G189B163

3GY7.5/2.0	10R5.0/6.5	8YR5.5/6.5	5Y8.5/7.5	3GY8.0/7.0	3G7.5/6.0	5BG7.0/6.0
C30M10Y30K10	C30M70Y60	C30M60Y70	M5Y50	C30Y60	C50Y40	C50Y20
R178G189B170	R176G98B88	R180G117B81	R255G234B154	R198G218B135	R150G200B172	R147G202B207

■配色樣本

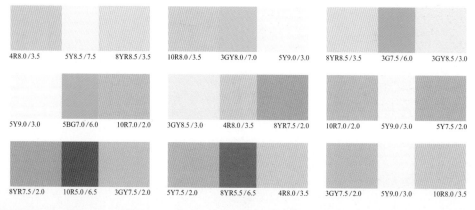

| 4R8.0/3.5 | 5Y8.5/7.5 | 8YR8.5/3.5 | | 10R8.0/3.5 | 3GY8.0/7.0 | 5Y9.0/3.0 | | 8YR8.5/3.5 | 3G7.5/6.0 | 3GY8.5/3.0 |

| 5Y9.0/3.0 | 5BG7.0/6.0 | 10R7.0/2.0 | | 3GY8.5/3.0 | 4R8.0/3.5 | 8YR7.5/2.0 | | 10R7.0/2.0 | 5Y9.0/3.0 | 5Y7.5/2.0 |

| 8YR7.5/2.0 | 10R5.0/6.5 | 3GY7.5/2.0 | | 5Y7.5/2.0 | 8YR5.5/6.5 | 4R8.0/3.5 | | 3GY7.5/2.0 | 5Y9.0/3.0 | 10R8.0/3.5 |

親密

————Intimate

心與心互相碰觸時的感覺，有極高信賴感是其特徵。不管到何處都能表現出親密感，要選擇較接近身體的顏色。以柔和的暖色系為主，再加上個人顏色較強的純色色澤，用重顏色加上信賴度。

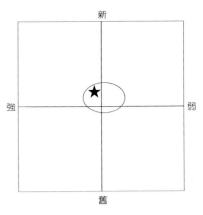

新
強　弱
舊

■色彩行列

| 10R6.5/11.5 M70Y70 R227G109B74 | 8YR7.5/11.5 M40Y90 R244G170B41 | 5Y8.5/11.0 M5Y80 R225G229B78 | 3GY7.5/10.0 C40Y90 R172G203B57 | 10R7.0/2.0 C10M30Y20K10 R210G174B168 | 8YR7.5/2.0 C10M30Y30K10 R211G173B154 | 3GY7.5/2.0 C30M10Y30K10 R178G189B170 | 3G7.0/2.0 C40M10Y30K10 R157G180B163 |

| 5BG7.0/2.0 C40M10Y20K10 R156G181B183 | 4R8.0/3.5 M30Y10 R247G197B200 | 10R8.0/3.5 M30Y20 R248G197B184 | 8YR8.5/3.5 M20Y30 R253G214B179 | 5Y9.0/3.0 Y30 R255G246B199 | 3GY8.5/3.0 C10Y30 R240G241B198 | 3G4.0/8.5 C100M10Y70K20 G108B93 | 5BG3.5/8.0 C100M40Y50 G103B119 |

■配色樣本

| 10R7.0/2.0 | 10R6.5/11.5 | 8YR7.5/11.5 | 8YR7.5/2.0 | 8YR7.5/11.5 | 3GY8.5/3.0 | 3GY7.5/2.0 | 5Y8.5/11.0 | 10R7.0/2.0 |

| 8YR7.5/11.5 | 3G4.0/8.5 | 8YR7.5/2.0 | 5BG7.0/2.0 | 10R6.5/11.5 | 3GY7.5/2.0 | 4R8.0/3.5 | 8YR7.5/11.5 | 3G7.0/2.0 |

| 10R8.0/3.5 | 5Y8.5/11.0 | 5BG7.0/2.0 | 8YR8.5/3.5 | 3GY7.5/10.0 | 4R8.0/3.5 | 5Y9.0/3.0 | 5BG3.5/8.0 | 10R8.0/3.5 |

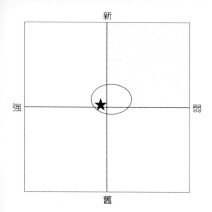

新

強　　　　　　　　弱

舊

自然
穩健 **24**

Clement

　　一切事物變得徐緩，彷彿被春天的陽光環繞著的感覺。爲了表現出溫和度，使用黃色系較佳。有至身田園般的感覺。多使用嫩葉般的顏色，在柔和的陰影下加點暗色。

■色彩行列

8YR8.5/3.5	5Y9.0/3.0	3GY8.5/3.0	5Y7.5/2.0	3GY7.5/2.0	5Y6.0/6.0	3GY5.5/5.5	8YR7.5/11.5
M20Y30	Y30	C10Y30	C10M20Y30K10	C30M10Y30K10	C40M40Y70	C50M20Y70	M40Y90
R253G214B179	R255G246B199	R240G241B198	R214G189B163	R178G189B170	R167G146B93	R149G169B103	R244G170B41

5Y8.5/11.0	3GY7.5/10.0
M5Y80	C40Y90
R225G229B78	R172G203B57

■配色樣本

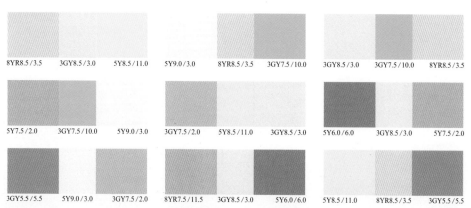

8YR8.5/3.5	3GY8.5/3.0	5Y8.5/11.0	5Y9.0/3.0	8YR8.5/3.5	3GY7.5/10.0	3GY8.5/3.0	3GY7.5/10.0	8YR8.5/3.5

5Y7.5/2.0	3GY7.5/10.0	5Y9.0/3.0	3GY7.5/2.0	5Y8.5/11.0	3GY8.5/3.0	5Y6.0/6.0	3GY8.5/3.0	5Y7.5/2.0

3GY5.5/5.5	5Y9.0/3.0	3GY7.5/2.0	8YR7.5/11.5	3GY8.5/3.0	5Y6.0/6.0	5Y8.5/11.0	8YR8.5/3.5	3GY5.5/5.5

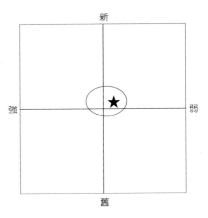

25 自然
地球感
————————Earthly

這是一個即需重視的色調，在不久的將來將會
被大量採用。與自然的感覺有點像，想要畫海時就
加點青色。主要就是要表現出自然的地球，美麗的
地球。

新
強　　　★　　　弱
舊

■色彩行列

10R8.0 / 3.5
M30Y20
R248G197B184

3GY8.5 / 3.0
C10Y30
R240G241B198

3G8.0 / 3.0
C20Y20
R216G233B214

10R7.0 / 2.0
C10M30Y20K10
R210G174B168

8YR7.5 / 2.0
C10M30Y30K10
R211G173B154

5Y7.5 / 2.0
C10M20Y30K10
R214G189B163

3GY7.5 / 2.0
C30M10Y30K10
R178G189B170

5B7.0 / 2.0
C40M10Y10K10
R154G182B198

8YR5.5 / 6.5
C30M60Y70
R180G117B81

5Y6.0 / 6.0
C40M40Y70
R167G146B93

3GY5.5 / 5.5
C50M20Y70
R149G169B103

3G5.0 / 5.0
C80M30Y70
R73G130B99

3PB6.0 / 7.0
C60M20
R118G166B212

N7.5.
K25
R200G200B200

■配色樣本

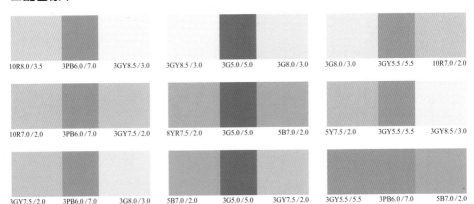

| 10R8.0 / 3.5 | 3PB6.0 / 7.0 | 3GY8.5 / 3.0 | | 3GY8.5 / 3.0 | 3G5.0 / 5.0 | 3G8.0 / 3.0 | | 3G8.0 / 3.0 | 3GY5.5 / 5.5 | 10R7.0 / 2.0 |

| 10R7.0 / 2.0 | 3PB6.0 / 7.0 | 3GY7.5 / 2.0 | | 8YR7.5 / 2.0 | 3G5.0 / 5.0 | 5B7.0 / 2.0 | | 5Y7.5 / 2.0 | 3GY5.5 / 5.5 | 3GY8.5 / 3.0 |

| 3GY7.5 / 2.0 | 3PB6.0 / 7.0 | 3G8.0 / 3.0 | | 5B7.0 / 2.0 | 3G5.0 / 5.0 | 3GY7.5 / 2.0 | | 3GY5.5 / 5.5 | 3PB6.0 / 7.0 | 5B7.0 / 2.0 |

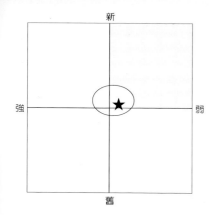

新
強　★　弱
舊

Ecological ───────

　　所謂的生態環境就是研究現在的環境與生物之間的關係，這是一種自然與人類之間的協調關係。這樣說來還是比較偏向自然的顏色。以明亮的灰色為中心來作配色。

■色彩行列

5Y9.0/3.0	3GY8.5/3.0	3G8.0/3.0	5B8.0/3.0	3PB7.5/3.0	10R7.0/2.0	8YR7.5/2.0	3GY7.5/2.0
Y30	C10Y30	C20Y20	C30	C30M10	C10M30Y20K10	C10M30Y30K10	C30M10Y30K10
R255G246B199	R240G241B198	R216G233B214	R190G225B246	R189G209B234	R210G174B168	R211G173B154	R178G189B170

3G7.0/2.0	5BG7.0/2.0	N8.5
C40M10Y30K10	C40M10Y20K10	K10
R157G180B168	R156G181B183	R234G234B234

■配色樣本

5Y9.0/3.0	5BG7.0/2.0	3G8.0/3.0	3GY8.5/3.0	N8.5	5B8.0/3.0	3G8.0/3.0	5BG7.0/2.0	3PB7.5/3.0

5B8.0/3.0	3G7.0/2.0	10R7.0/2.0	3PB7.5/3.0	3G8.0/3.0	8YR7.5/2.0	10R7.0/2.0	N8.5	3GY7.5/2.0

8YR7.5/2.0	3PB7.5/3.0	3G7.0/2.0	3GY7.5/2.0	N8.5	5BG7.0	3G7.0/2.0	5Y9.0/3.0	8YR7.5/2.0

27 漂亮

漂亮

————Pretty

在日本話中形容小孩子時都會使用可愛的字眼，而漂亮幾乎都是使用在少女身上，但所呈現出的顏色是屬於可愛型式，純度及彩度都較高的顏色。

■色彩行列

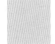

4R8.0/3.5	10R8.0/3.5	8YR8.5/3.5	5Y9.0/3.0	3GY8.5/3.0	3G8.0/3.0	5B8.0/3.0	8YR7.0/13.5
M30Y10	M30Y20	M20Y30	Y30	C10Y30	C20Y20	C30	M50Y100
R247G197B200	R248G197B184	R253G214B179	R255G246B199	R240G241B198	R216G233B214	R190G225B246	R236G152

5Y8.0/13.0	5Y8.5/11.0	3GY7.5/10.0	7P5.0/10.0	6RP5.5/10.5	4R7.0/8.0	10R7.5/8.0	7P6.0/7.0
M10Y100	M5Y80	C40Y90	C60M80	C10M70Y10	M60Y30	M50Y40	C30M50
R255G223	R225G229B78	R172G203B57	R116G66B131	R209G107B144	R233G133B135	R240G154B132	R182G139B180

6RP6.5/7.5	4R4.5/6.5	7P3.5/5.5
M50Y10	C40M70Y50	C70M70Y20
R237G157B173	R158G94B100	R100G82B127

■配色樣本

| 4R8.0/3.5 | 7P5.0/10.0 | 3GY8.5/3.0 | 10R8.0/3.5 | 10R7.5/8.0 | 5Y8.0/13.0 | 8YR8.5/3.5 | 4R4.5/6.5 | 7P6.0/7.0 |

| 5Y9.0/3.0 | 6RP5.5/10.5 | 5B8.0/3.0 | 3GY8.5/3.0 | 7P6.0/7.0 | 6RP6.5/7.5 | 3G8.0/3.0 | 7P3.5/5.5 | 4R8.0/3.5 |

| 5B8.0/3.0 | 4R7.0/8.0 | 7P6.0/7.0 | 8YR7.0/13.5 | 5Y9.0/3.0 | 6RP6.5/7.5 | 6RP6.5/7.5 | 5Y8.0/13.0 | 7P6.0/7.0 |

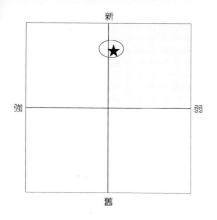

新
強 弱
舊

漂亮
可愛 **28**

Endearing———————

　　這樣的形容詞通常是用在小孩子身上，想要表現出小孩的純眞感，粉嫩的顏色便成爲重點。當然也要注意不要用太多純色系。

■色彩行列

4R8.0／3.5
M30Y10
R247G197B200

10R8.0／3.5
M30Y20
R248G197B184

8YR8.5／3.5
M20Y30
R253G214B179

5Y9.0／3.0
Y30
R255G246B199

4R7.0／2.0
C10M30Y10K10
R209G174B182

3G7.0／2.0
C40M10Y30K10
R157G180B168

5BG7.0／2.0
C40M10Y20K10
R156G181B183

5Y8.5／11.0
M5Y80
R225G229B78

3GY7.5／10.0
C40Y90
R172G203B57

3G6.5／9.0
C80Y70
R64G164B113

6RP5.5／10.5
C10M70Y10
R209G107B144

4R7.0／8.0
M60Y30
R233G133B135

10R7.5／8.0
M50Y40
R240G154B132

6RP6.5／7.5
M50Y10
R237G157B173

N9.5

R255G255B255

N8.5
K10
R234G234B234

■配色樣本

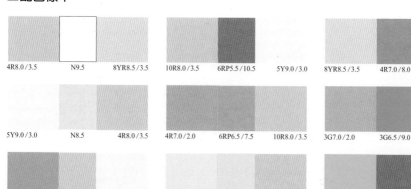

4R8.0／3.5	N9.5	8YR8.5／3.5
10R8.0／3.5	6RP5.5／10.5	5Y9.0／3.0
8YR8.5／3.5	4R7.0／8.0	4R7.0／2.0

5Y9.0／3.0	N8.5	4R8.0／3.5
4R7.0／2.0	6RP6.5／7.5	10R8.0／3.5
3G7.0／2.0	3G6.5／9.0	8YR8.5／3.5

5BG7.0／2.0	4R8.0／3.5	5Y9.0／3.0
5Y8.5／11.0	N8.5	4R8.0／3.5
3GY7.5／10.0	6RP5.5／10.5	10R8.0／3.5

漂亮
孩子氣
―――――― Childish

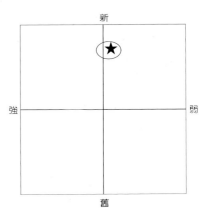

這種形容詞似乎是用於一般年輕人年紀以下的
小孩子。最好使用明亮的清色及彩度較高的色彩來
做配色。

■色彩行列

4R8.0/3.5	10R8.0/3.5	8YR8.5/3.5	5Y9.0/3.0	3GY8.5/3.0	3G8.0/3.0	3PB7.5/3.0	7P7.5/3.0
M30Y10	M30Y20	M20Y30	Y30	C10Y30	C20Y20	C30M10	C20M20
R247G197B200	R248G197B184	R253G214B179	R255G246B199	R240G241B198	R216G233B214	R189G209B234	R209G201B223

 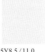

6RP8.0/3.0	4R6.0/12.0	10R6.5/11.5	8YR7.5/11.5	5Y8.5/11.0
C10M30	M80Y50	M70Y70	M40Y90	M5Y80
R226G191B212	R219G83B90	R227G109B74	R244G170B41	R225G229B78

■配色樣本

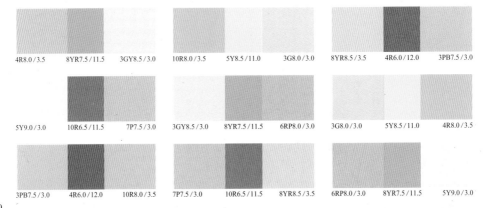

4R8.0/3.5	8YR7.5/11.5	3GY8.5/3.0		10R8.0/3.5	5Y8.5/11.0	3G8.0/3.0		8YR8.5/3.5	4R6.0/12.0	3PB7.5/3.0
5Y9.0/3.0	10R6.5/11.5	7P7.5/3.0		3GY8.5/3.0	8YR7.5/11.5	6RP8.0/3.0		3G8.0/3.0	5Y8.5/11.0	4R8.0/3.5
3PB7.5/3.0	4R6.0/12.0	10R8.0/3.5		7P7.5/3.0	10R6.5/11.5	8YR8.5/3.5		6RP8.0/3.0	8YR7.5/11.5	5Y9.0/3.0

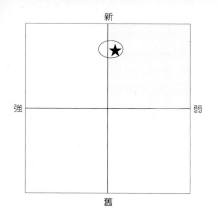

新

強　　　　　　　弱

舊

Lovely ————————

楚楚可憐的樣子，要用纖細的線條來表現。以明亮的清色及明亮的灰色系為主，加些白色會更增加纖細感。要注意不要選用彩度太高的顏色。

■色彩行列

4R8.0/3.5	10R8.0/3.5	5YR8.5/3.5	3G8.0/3.0	5B8.0/3.0	3PB7.5/3.0	9PB7.5/3.0	7P7.5/3.0
M30Y10	M30Y20	M20Y30	C20Y20	C30	C30M10	C30M20	C20M20
R247G197B200	R248G197B184	R253G214B179	R216G233B214	R190G225B246	R189G209B234	R188G192B221	R209G201B223

6RP8.0/3.0	4R7.0/2.0	10R7.0/2.0	3PB6.5/2.0	9PB6.5/2.0	N9.5
C10M30	C10M30Y10K10	C10M30Y20K10	C40M20Y10K10	C40M30Y10K10	
R226G191B212	R2091G174B182	R210G174B168	R154G168B187	R153G153B176	R255G255B255

■配色樣本

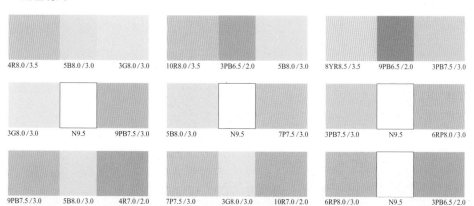

4R8.0/3.5	5B8.0/3.0	3G8.0/3.0	10R8.0/3.5	3PB6.5/2.0	5B8.0/3.0	8YR8.5/3.5	9PB6.5/2.0	3PB7.5/3.0
3G8.0/3.0	N9.5	9PB7.5/3.0	5B8.0/3.0	N9.5	7P7.5/3.0	3PB7.5/3.0	N9.5	6RP8.0/3.0
9PB7.5/3.0	5B8.0/3.0	4R7.0/2.0	7P7.5/3.0	3G8.0/3.0	10R7.0/2.0	6RP8.0/3.0	N9.5	3PB6.5/2.0

31 漂亮

天眞

———————————Sweet

重點放在天眞的部分，最能表現這樣感覺的只有粉紅色的系列。配色時，當然也少不了粉紅色系的顏色。濁色會增加其痛苦感。

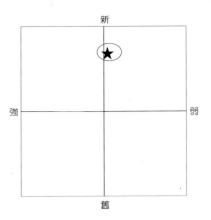

新

強　　　　　弱

舊

■色彩行列

4R8.0/3.5
M30Y10
R247G197B200

10R8.0/3.5
M30Y20
R248G197B184

8YR8.5/3.5
M20Y30
R253G214B179

5Y9.0/3.0
Y30
R255G246B199

10R7.5/8.0
M50Y40
R240G154B132

8YR8.0/8.0
M30Y50
R250G193B134

4R6.0/12.0
M80Y50
R219G83B90

10R6.5/11.5
M70Y70
R227G109B74

8YR7.5/11.5
M40Y90
R244G170B41

5Y8.5/11.0
M5Y80
R225G229B78

■配色樣本

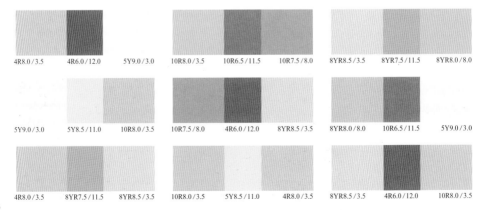

| 4R8.0/3.5 | 4R6.0/12.0 | 5Y9.0/3.0 | 10R8.0/3.5 | 10R6.5/11.5 | 10R7.5/8.0 | 8YR8.5/3.5 | 8YR7.5/11.5 | 8YR8.0/8.0 |

| 5Y9.0/3.0 | 5Y8.5/11.0 | 10R8.0/3.5 | 10R7.5/8.0 | 4R6.0/12.0 | 8YR8.5/3.5 | 8YR8.0/8.0 | 10R6.5/11.5 | 5Y9.0/3.0 |

| 4R8.0/3.5 | 8YR7.5/11.5 | 8YR8.5/3.5 | 10R8.0/3.5 | 5Y8.5/11.0 | 4R8.0/3.5 | 8YR8.5/3.5 | 4R6.0/12.0 | 10R8.0/3.5 |

42

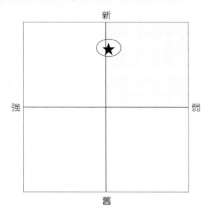

新
強　　　　弱
舊

漂亮
俏皮
32

Cute

　　與可愛的感覺很像，但其中還含有微妙的不同。不只要用明亮的清色系列，還要用彩度較高的色彩來表現會較佳。紅紫色是其重點。

■色彩行列

4R8.0/3.5	10R8.0/3.5	8YR8.5/3.5	5Y9.0/3.0	3GY8.5/3.0	4R7.0/8.0	10R7.5/8.0	7P6.0/7.0
M30Y10	M30Y20	M20Y30	Y30	C10Y30	M60Y30	M50Y40	C30M50
R247G197B200	R248G197B184	R253G214B179	R255G246B199	R240G241B198	R233G133B135	R240G154B132	R182G139B180

6RP6.5/7.5	6RP4.0/12.5	7P5.0/10.0	4R7.0/2.0	6RP7.0/2.0
M5Y10	C30M100Y20	C60M80	C10M30Y10K10	C20M30Y10K10
R237G157B173	R154B88	R116G66B131	R209G174B182	R190G167B180

■配色樣本

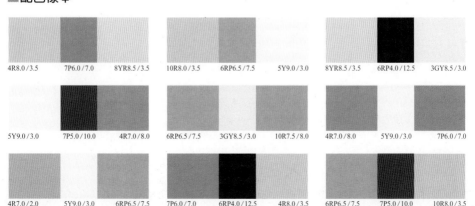

4R8.0/3.5	7P6.0/7.0	8YR8.5/3.5	10R8.0/3.5	6RP6.5/7.5	5Y9.0/3.0	8YR8.5/3.5	6RP4.0/12.5	3GY8.5/3.0

5Y9.0/3.0	7P5.0/10.0	4R7.0/8.0	6RP6.5/7.5	3GY8.5/3.0	10R7.5/8.0	4R7.0/8.0	5Y9.0/3.0	7P6.0/7.0

4R7.0/2.0	5Y9.0/3.0	6RP6.5/7.5	7P6.0/7.0	6RP4.0/12.5	4R8.0/3.5	6RP6.5/7.5	7P5.0/10.0	10R8.0/3.5

潔淨

————————Clear

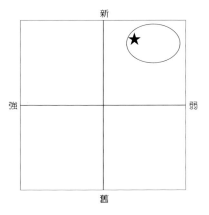

在日本話中表清潔帶點涼意。用澄清的清色來表現，彩度較高的青色系列能表現出冷酷感。

■色彩行列

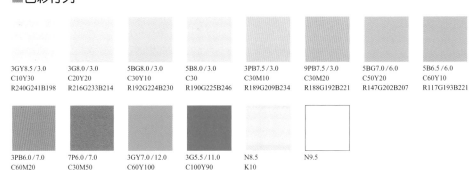

3GY8.5/3.0	3G8.0/3.0	5BG8.0/3.0	5B8.0/3.0	3PB7.5/3.0	9PB7.5/3.0	5BG7.0/6.0	5B6.5/6.0
C10Y30	C20Y20	C30Y10	C30	C30M10	C30M20	C50Y20	C60Y10
R240G241B198	R216G233B214	R192G224B230	R190G225B246	R189G209B234	R188G192B221	R147G202B207	R117G193B221

3PB6.0/7.0	7P6.0/7.0	3GY7.0/12.0	3G5.5/11.0	N8.5	N9.5
C60M20	C30M50	C60Y100	C100Y90	K10	
R118G166B212	R182G139B180	R119G182B10	G137B85	R234G234B234	R255G255B255

■配色樣本

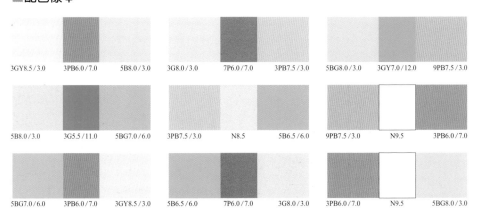

3GY8.5/3.0	3PB6.0/7.0	5B8.0/3.0	3G8.0/3.0	7P6.0/7.0	3PB7.5/3.0	5BG8.0/3.0	3GY7.0/12.0	9PB7.5/3.0

5B8.0/3.0	3G5.5/11.0	5BG7.0/6.0	3PB7.5/3.0	N8.5	5B6.5/6.0	9PB7.5/3.0	N9.5	3PB6.0/7.0

5BG7.0/6.0	3PB6.0/7.0	3GY8.5/3.0	5B6.5/6.0	7P6.0/7.0	3G8.0/3.0	3PB6.0/7.0	N9.5	5BG8.0/3.0

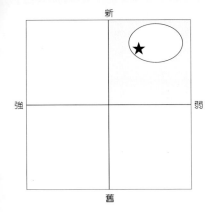

Pure ─────────────

　　沒有混色的感覺，以明度及彩度較高的清色爲主，但純粹中也有點柔弱感，此時要用明亮的灰色系來表現較佳，將白色系組合一下會更好。

■色彩行列

3G8.0/3.0
C20Y20
R216G233B214

5BG8.0/3.0
C30Y10
R192G224B230

5B8.0/3.0
C30
R190G225B246

3PB7.5/3.0
C30M10
R189G209B234

5BG7.0/2.0
C40M10Y20K10
R156G181B183

5B7.0/2.0
C40M10Y10K10
R154G182B198

5B5.5/8.5
C90M20Y10
G137B190

3PB5.0/10.0
C80M40
R67G120B182

3PB6.0/7.0
C60M20
R118G166B212

N9.5
R255G255B255

■配色樣本

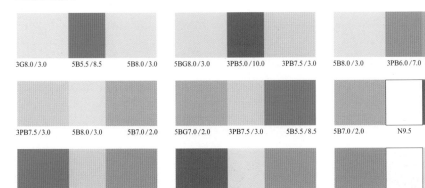

3G8.0/3.0　　5B5.5/8.5　　5B8.0/3.0　　　　3BG8.0/3.0　　3PB5.0/10.0　　3PB7.5/3.0　　　　5B8.0/3.0　　3PB6.0/7.0　　5BG7.0/2.0

3PB7.5/3.0　　5B8.0/3.0　　5B7.0/2.0　　　　5BG7.0/2.0　　3PB7.5/3.0　　5B5.5/8.5　　　　5B7.0/2.0　　N9.5　　3PB5.0/10.0

5B5.5/8.5　　3PB7.5/3.0　　3PB6.0/7.0　　　　3PB5.0/10.0　　5B8.0/3.0　　3PB6.0/7.0　　　　3PB6.0/7.0　　N9.5　　5BG8.0/3.0

45

清潔

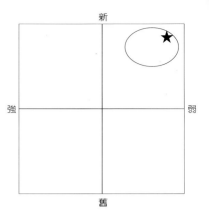

──────────Clean

一說到清潔就會使人想到一個人的品性及其外觀。因為表現的範圍太廣，所以沒有指定的顏色。當然主要顏色還是以白色及青色為主，不要用太過個性化的純色系。若想表現柔和感加點黃綠色會不錯。

新

強　　　　　弱

舊

■色彩行列

3G8.0 / 3.0	5BG8.0 / 3.0	5B8.0 / 3.0	3PB7.5 / 3.0	3PB6.0 / 7.0	N9.5
C20Y20	C30Y10	C30	C30M10	C60M20	
R216G233B214	R192G224B230	R190G225B246	R189G209B234	R118G166B212	R255G255B255

●輔助顏色

5BG7.0 / 6.0	5B6.5 / 6.0	5BG6.0 / 8.5	5B5.5 / 8.5	3PB5.0 / 10.0	3PB3.5 / 11.5
C50Y20	C60Y10	C90Y40	C90M20Y10	C80M40	C100M70
R147G202B207	R117G193B221	G157B165	G137B190	R67G120B182	G70B139

■配色樣本

3G8.0 / 3.0	N9.5	5BG8.0 / 3.0	5BG8.0 / 3.0	N9.5	5B8.0 / 3.0	5B8.0 / 3.0	N9.5	3PB7.5 / 3.0

3PB7.5 / 3.0	N9.5	3PB6.0 / 7.0	3PB6.0 / 7.0	N9.5	3G8.0 / 3.0	3G8.0 / 3.0	N9.5	3PB5.0 / 10.0

5BG8.0 / 3.0	3PB5.0 / 10.0	5BG7.0 / 6.0	5B8.0 / 3.0	3PB3.5 / 11.5	5B6.5 / 6.0	3PB7.5 / 3.0	3PB3.5 / 11.5	3PB6.0 / 7.0

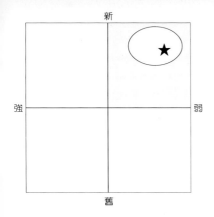

Neat

　　其中帶著審慎的態度及清潔感。青色是最能表現出這種感覺的顏色，只要用青色系作配色就沒問題，加點白色及明亮的灰色會更佳。

■色彩行列

8YR8.5/3.5	5BG8.0/3.0	5B8.0/3.0	3PB7.5/3.0	9PB7.5/3.0	7P7.5/3.0	6RP8.0/3.0	5BG7.0/2.0
M20Y30	C30Y10	C30	C30M10	C30M20	C20M20	C10M30	C40M10Y20K10
R253G214B179	R192G224B230	R190G225B246	R189G209B234	R188G192B221	R209G201B223	R226G191B212	R156G181B183

5B7.0/2.0	5B6.5/6.0	3PB6.0/7.0	9PB6.0/7.0	3PB3.5/5.5	N9.5
C40M10Y10K10	C60Y10	C60M20	C50M40	C90M60Y30	
R154G182B198	R117G193B221	R118G166B212	R143G143B190	R49G86B126	R255G255B255

■配色樣本

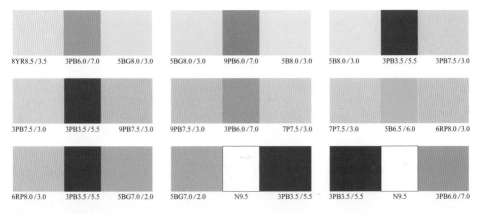

8YR8.5/3.5	3PB6.0/7.0	5BG8.0/3.0	5BG8.0/3.0	9PB6.0/7.0	5B8.0/3.0	5B8.0/3.0	3PB3.5/5.5	3PB7.5/3.0
3PB7.5/3.0	3PB3.5/5.5	9PB7.5/3.0	9PB7.5/3.0	3PB6.0/7.0	7P7.5/3.0	7P7.5/3.0	5B6.5/6.0	6RP8.0/3.0
6RP8.0/3.0	3PB3.5/5.5	5BG7.0/2.0	5BG7.0/2.0	N9.5	3PB3.5/5.5	3PB3.5/5.5	N9.5	3PB6.0/7.0

37 潔淨

潔爽

―――――― Balmy

這一種風吹拂在肌膚上的感覺，使用能感受到溫度的色彩，因純色的青色會有冷酷的感覺，最好使用彩度較高的清色，其中以明亮度較高的為佳。

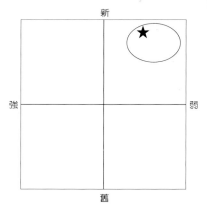

新

強　　　　　　　　弱

舊

■色彩行列

3G8.0／3.0	5BG8.0／3.0	5B8.0／3.0	3PB7.5／3.0	3GY8.0／7.0	3G7.5／6.0	5BG7.0／6.0	5B6.5／6.0
C20Y20	C30Y10	C30	C30M10	C30Y60	C50Y40	C50Y20	C60Y10
R216G233B214	R192G224B230	R190G225B246	R189G209B234	R198G218B135	R150G200B172	R147G202B207	R117G193B221

3PB6.0／7.0	5BG6.0／8.5	5B5.5／8.5	3PB5.0／10.0	N9.5
C60M20	C90Y40	C90M20Y10	C80M40	
R118G166B212	G157B165	G137B190	R67G120B182	R255G255B255

■配色樣本

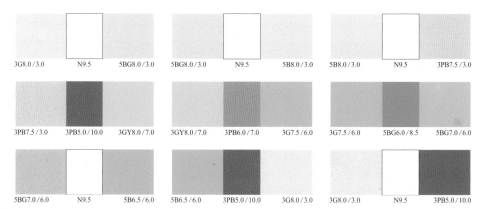

3G8.0／3.0	N9.5	5BG8.0／3.0	5BG8.0／3.0	N9.5	5B8.0／3.0	5B8.0／3.0	N9.5	3PB7.5／3.0
3PB7.5／3.0	3PB5.0／10.0	3GY8.0／7.0	3GY8.0／7.0	3PB6.0／7.0	3G7.5／6.0	3G7.5／6.0	5BG6.0／8.5	5BG7.0／6.0
5BG7.0／6.0	N9.5	5B6.5／6.0	5B6.5／6.0	3PB5.0／10.0	3G8.0／3.0	3G8.0／3.0	N9.5	3PB5.0／10.0

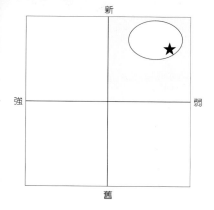

新

強　　　　　　　　　弱

舊

潔淨
乾燥

38

Dry

　　乾燥的感覺在接觸人類肌膚時有點冷冷的感覺，使用暗淡的褐色就能表現出乾燥的感覺，加上黃色系會有砂漠的乾燥感。

■色彩行列

5Y9.0/3.0	5B8.0/3.0	3PB7.5/3.0	3PB6.0/7.0	5G7.5/2.0	3GY7.5/2.0	3G7.0/2.0	5BG7.0/2.0
Y30	C30	C30M10	C60M20	C10M20Y30K10	C30M10Y30K10	C40M10Y30K10	C40M10Y20K10
R255G246B199	R190G225B246	R189G209B234	R118G166B212	R214G189B163	R178G189B170	R157G180B168	R156G181B183

5B7.0/2.0	3PB5.0/10.0	8YR3.5/6.0	5Y6.0/6.0	3PB3.5/5.5	N9.5
C40M10Y10K10	C80M40	C50M70Y70K10	C40M40Y70	C90M60Y30	
R154G182B198	R67G120B182	R127G83B70	R167G146B93	R49G86B126	R255G255B255

■配色樣本

5Y9.0/3.0	3PB3.5/5.5	5B8.0/3.0

5B8.0/3.0	3PB5.0/10.0	3PB7.5/3.0

3PB7.5/3.0	N9.5	5B7.0/2.0

3PB6.0/7.0	N9.5	3PB7.5/3.0

5Y7.5/2.0	3PB3.5/5.5	3PB6.0/7.0

3GY7.5/2.0	N9.5	3PB5.0/10.0

3G7.0/2.0	3PB3.5/5.5	3PB6.0/7.0

3PB7.5/3.0	5Y6.0/6.0	5B7.0/2.0

5B7.0/2.0	8YR3.5/6.0	3PB3.5/5.5

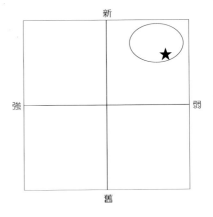

39 潔淨

冷靜

———————Cool-headed

　　冷靜的感覺會讓人感到沉穩及冷酷。所以顏色是以青色及暗色為主，有時會加上黑色及灰色，要注意不要用到明亮的青色。

■色彩行列

3PB7.5/3.0
C30M10
R189G209B234

3PB6.5/2.0
C40M20Y10K10
R154G168B187

5BG4.0/2.0
C70M30Y30K30
R74G105B118

3PB3.5/2.0
C70M50Y30K30
R75G84B104

9PB3.5/2.0
C70M60Y30K30
R75G73B96

3PB3.5/5.5
C90M60Y30
R49G86B126

3PB2.0/5.0
C100M80Y40
R21G53B95

9PB2.0/5.0
C100M100Y50K10
R30G17B60

5BG3.5/8.0
C100M40Y50
G103B119

5B3.0/8.0
C100M40Y10K30
G82B123

3PB2.5/9.5
C100M60Y30
G63B113

N2.5
K90
R38G38B38

N6.5
K40
R167G167B167

N7.5
K25
R200G200B200

N8.5
K10
R234G234B234

■配色樣本

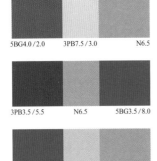
5BG4.0/2.0　　3PB7.5/3.0　　N6.5

5BG3.5/8.0　　N7.5　　N6.5

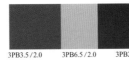
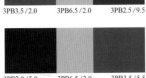

3PB3.5/2.0　　3PB6.5/2.0　　3PB2.5/9.5

3PB3.5/5.5　　N6.5　　5BG3.5/8.0

3PB2.0/5.0　　3PB6.5/2.0　　3PB3.5/5.5

5B3.0/8.0　　N2.5　　3PB6.5/2.0

9PB3.5/2.0　　5BG3.5/8.0　　N2.5

9PB2.0/5.0　　N6.5　　5BG3.5/8.0

3PB2.5/9.5　　N8.5　　3PB6.5/2.0

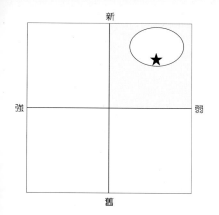

新

強　　　　　　弱

舊

Simple

　　在日本話中所表現的感覺是單純不浪費的感覺。但在歐美卻隱含著貧窮的感覺。所以主要以青色系列爲主，來表現出複雜的豐腴感。

■色彩行列

5B8.0/3.0	3PB7.5/3.0	3PB6.0/7.0	9PB6.0/7.0	5B5.5/8.5	5BG7.0/2.0	5B7.0/2.0	5B4.0/2.0
C30	C30M10	C60M20	C50M40	C90M20Y10	C40M10Y20K10	C40M10Y10K10	C70M40Y30K30
R190G225B246	R189G209B234	R118G166B212	R143G143B190	G137B190	R156G181B183	R154G182B198	R74G95B111

N9.5	N8.5
	K10
R255G255B255	R234G234B234

■配色樣本

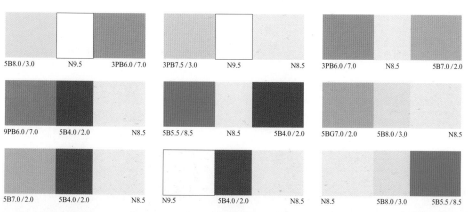

5B8.0/3.0	N9.5	3PB6.0/7.0	3PB7.5/3.0	N9.5	N8.5	3PB6.0/7.0	N8.5	5B7.0/2.0
9PB6.0/7.0	5B4.0/2.0	N8.5	5B5.5/8.5	N8.5	5B4.0/2.0	5BG7.0/2.0	5B8.0/3.0	N8.5
5B7.0/2.0	5B4.0/2.0	N8.5	N9.5	5B4.0/2.0	N8.5	N8.5	5B8.0/3.0	5B5.5/8.5

41 潔淨
淡白
────────Plain

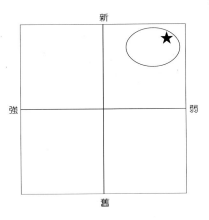

新

強　　　　　　　　弱

舊

　　無色無味的狀況，非常潔淨的感覺。淡白的白主要是指空白的意思，就是腦筋一片空白的那種白，所以不要使用到濁色的灰色會較佳。

■色彩行列

5Y9.0/3.0	3GY8.5/3.0	3G8.0/3.0	5B8.0/3.0	3PB7.5/3.0	5B6.5/6.0	N9.5
Y30	C10Y30	C20Y20	C30	C30M10	C60Y10	
R255G246B199	R240G241B198	R216G233B214	R190G225B246	R189G209B234	R117G193B221	R255G255B255

●輔助顏色

3PB5.0/10.0	5BG8.0/3.0	9PB7.5/3.0	3PB6.0/7.0	N8.5
C80M40	C30Y10	C30M20	C60M20	K10
R67G120B182	R192G224B230	R188G192B221	R118G166B212	R234G234B234

■配色樣本

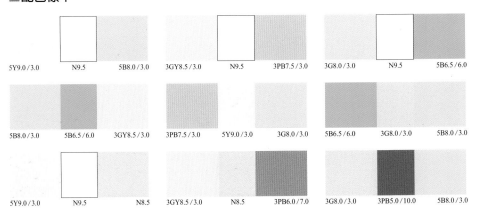

5Y9.0/3.0	N9.5	5B8.0/3.0	3GY8.5/3.0	N9.5	3PB7.5/3.0	3G8.0/3.0	N9.5	5B6.5/6.0

5B8.0/3.0	5B6.5/6.0	3GY8.5/3.0	3PB7.5/3.0	5Y9.0/3.0	3G8.0/3.0	5B6.5/6.0	3G8.0/3.0	5B8.0/3.0

5Y9.0/3.0	N9.5	N8.5	3GY8.5/3.0	N8.5	3PB6.0/7.0	3G8.0/3.0	3PB5.0/10.0	5B8.0/3.0

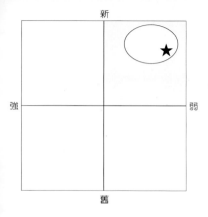

新

舊

潔淨
清爽 42

Light

　　與淡白極相似，但比較沒有那麼複雜的感覺，大多用在味覺上，但有時也會用在形容人身上。以明亮的灰色系爲主，白色系也是不可避免的顏色。

■色彩行列

5BG8.0/3.0	5B8.0/3.0	3PB7.5/3.0	5B6.5/6.0	3PB6.0/7.0	3PB6.5/2.0	N9.5	N8.5
C30Y10	C30	C30M10	C60Y10	C60M20	C40M20Y10K10		K10
R192G224B230	R190G225B246	R189G209B234	R117G193B221	R118G166B212	R154G168B187	R255G255B255	R234G234B234

●輔助顏色

3G8.0/3.0	3G6.5/9.0	5B5.5/8.5	3PB5.0/10.0	5BG7.0/6.0
C20Y20	C80Y70	C90M20Y10	C80M40	C50Y20
R216G233B214	R64G164B113	G137B190	R67G120B182	R147G202B207

■配色樣本

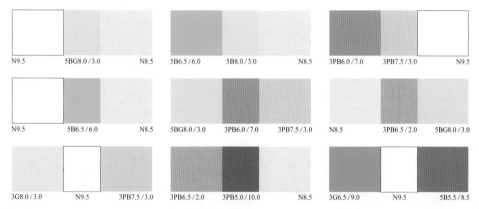

| N9.5 | 5BG8.0/3.0 | N8.5 | 5B6.5/6.0 | 5B8.0/3.0 | N8.5 | 3PB6.0/7.0 | 3PB7.5/3.0 | N9.5 |

| N9.5 | 5B6.5/6.0 | N8.5 | 5BG8.0/3.0 | 3PB6.0/7.0 | 3PB7.5/3.0 | N8.5 | 3PB6.5/2.0 | 5BG8.0/3.0 |

| 3G8.0/3.0 | N9.5 | 3PB7.5/3.0 | 3PB6.5/2.0 | 3PB5.0/10.0 | N8.5 | 3G6.5/9.0 | N9.5 | 5B5.5/8.5 |

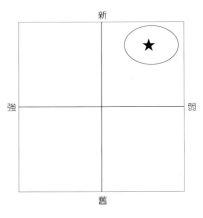

43 潔淨

清爽

————————Refreshing

　　這樣的語言通常使用在心情方面，就像沐浴完的清爽感。青色及白色是主要的基本顏色，明亮的綠色也能表現出雨停時的清爽感。

■色彩行列

3G8.0/3.0	5BG8.0/3.0	5B8.0/3.0	5BG7.0/6.0	5B6.5/6.0	3PB6.0/7.0	3PB5.0/10.0	N9.5
C20Y20	C30Y10	C30	C50Y20	C60Y10	C60M20	C80M40	
R216G233B214	R192G224B230	R190G225B246	R147G202B207	R117G193B221	R118G166B212	R67G120B182	R255G255B255

●輔助顏色

5B4.0/10.0	3PB3.5/11.5	5B5.5/8.5
C100M40Y20	C100M70	C90M20Y10
G108B154	G70B139	G137B190

■配色樣本

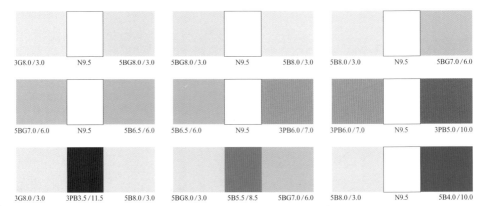

3G8.0/3.0	N9.5	5BG8.0/3.0	5BG8.0/3.0	N9.5	5B8.0/3.0	5B8.0/3.0	N9.5	5BG7.0/6.0
5BG7.0/6.0	N9.5	5B6.5/6.0	5B6.5/6.0	N9.5	3PB6.0/7.0	3PB6.0/7.0	N9.5	3PB5.0/10.0
3G8.0/3.0	3PB3.5/11.5	5B8.0/3.0	5BG8.0/3.0	5B5.5/8.5	5BG7.0/6.0	5B8.0/3.0	N9.5	5B4.0/10.0

G

44 樸實

樸實

樸實

―――――Casual

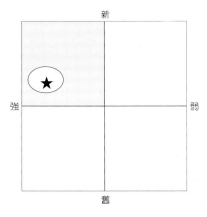

樸實輕便的穿法，這也是現代年輕人流行穿著之一。配色從濁色到純色，從明亮色到暗色都有，是個範圍極廣的色調。其中彩度較高的清色占著重要角色。

■色彩行列

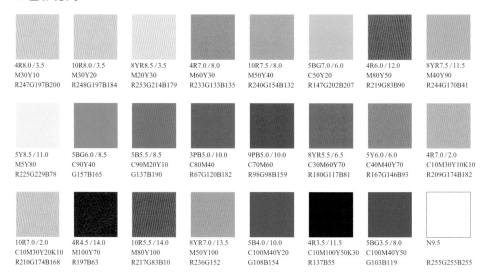

4R8.0/3.5	10R8.0/3.5	8YR8.5/3.5	4R7.0/8.0	10R7.5/8.0	5BG7.0/6.0	4R6.0/12.0	8YR7.5/11.5
M30Y10	M30Y20	M20Y30	M60Y30	M50Y40	C50Y20	M80Y50	M40Y90
R247G197B200	R248G197B184	R253G214B179	R233G133B135	R240G154B132	R147G202B207	R219G83B90	R244G170B41

5Y8.5/11.0	5BG6.0/8.5	5B5.5/8.5	3PB5.0/10.0	9PB5.0/10.0	8YR5.5/6.5	5Y6.0/6.0	4R7.0/2.0
M5Y80	C90Y40	C90M20Y10	C80M40	C70M60	C30M60Y70	C40M40Y70	C10M30Y10K10
R225G229B78	G157B165	G137B190	R67G120B182	R98G98B159	R180G117B81	R167G146B93	R209G174B182

10R7.0/2.0	4R4.5/14.0	10R5.5/14.0	8YR7.0/13.5	5B4.0/10.0	4R3.5/11.5	5BG3.5/8.0	N9.5
C10M30Y20K10	M100Y70	M80Y100	M50Y100	C100M40Y20	C10M100Y50K30	C100M40Y50	
R210G174B168	R197B63	R217G83B10	R236G152	G108B154	R137B55	G103B119	R255G255B255

■配色樣本

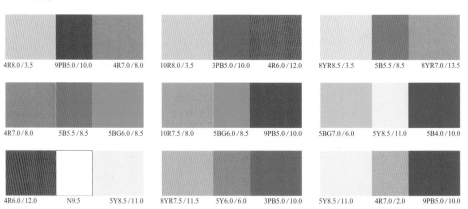

4R8.0/3.5	9PB5.0/10.0	4R7.0/8.0	10R8.0/3.5	3PB5.0/10.0	4R6.0/12.0	8YR8.5/3.5	5B5.5/8.5	8YR7.0/13.5

4R7.0/8.0	5B5.5/8.5	5BG6.0/8.5	10R7.5/8.0	5BG6.0/8.5	9PB5.0/10.0	5BG7.0/6.0	5Y8.5/11.0	5B4.0/10.0

4R6.0/12.0	N9.5	5Y8.5/11.0	8YR7.5/11.5	5Y6.0/6.0	3PB5.0/10.0	5Y8.5/11.0	4R7.0/2.0	9PB5.0/10.0

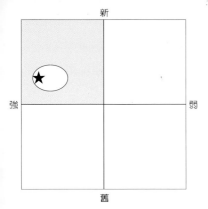

新

強　　　弱

舊

Bustling

　　說到熱鬧的感覺不難會想起祭典時人山人海的情況，想要表現出熱鬧的感覺，就要運用具有個人色彩的純色來表現。但青色系是屬冷色系的顏色盡量少用。

■色彩行列

4R4.5／14.0	10R5.5／14.0	8YR7.0／13.5	5Y8.0／13.0	3GY7.0／12.0	3G5.5／11.0	6RP4.0／12.5	3G6.5／9.0
M100Y70	M80Y100	M50Y100	M10Y100	C60Y100	C100Y90	C30M100Y20	C80Y70
R197B63	R217G83B10	R236G152	R255G223	R119G182B10	G137B85	R154B88	R64G164B113

6RP5.5／10.5	4R7.0／8.0	5Y8.5／7.5	3G7.5／6.0
C10M70Y10	M60Y30	M5Y50	C50Y40
R209G107B144	R233G133B135	R255G234B154	R150G200B172

■配色樣本

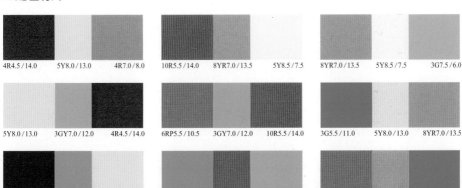

4R4.5／14.0	5Y8.0／13.0	4R7.0／8.0	10R5.5／14.0	8YR7.0／13.5	5Y8.5／7.5	8YR7.0／13.5	5Y8.5／7.5	3G7.5／6.0
5Y8.0／13.0	3GY7.0／12.0	4R4.5／14.0	6RP5.5／10.5	3GY7.0／12.0	10R5.5／14.0	3G5.5／11.0	5Y8.0／13.0	8YR7.0／13.5
6RP4.0／12.5	3G6.5／9.0	5Y8.0／13.0	3G6.5／9.0	10R5.5／14.0	3GY7.0／12.0	6RP5.5／10.5	8YR7.0／13.5	3G5.5／11.0

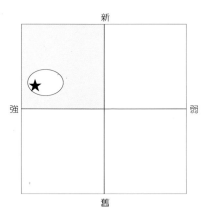

46 樸實

快樂

———— Merry

安穩再加點活潑的感覺。橘色及黃色是主要的色系。這樣才有活氣靈現的感覺，各自再加上其對比性較強的顏色也不錯，用明亮的清色會比用純色系列好。

■色彩行列

8YR7.0/13.5	5Y8.0/13.0	3GY7.0/12.0	3G5.5/11.0	10R8.0/3.5	8YR8.5/3.5	5Y9.0/3.0	3GY8.5/3.0
M50Y100	M10Y100	C60Y100	C100Y90	M30Y20	M20Y30	Y30	C10Y30
R236G152	R255G223	R119G182B10	G137B85	R248G197B184	R253G214B179	R255G246B199	R240G241B198

10R6.5/11.5	8YR7.5/11.5	5Y8.5/11.0	5BG6.0/8.5	5B5.5/8.5	6RP5.5/10.5	8YR5.0/11.0	3PB2.5/9.5
M70Y70	M40Y90	M5Y80	C90Y40	C90M20Y10	C10M70Y10	C20M60Y100K20	C100M60Y30
R227G109B74	R244G170B41	R225G229B78	G157B165	G137B190	R209G107B144	R161G101B1	G63B113

■配色樣本

8YR7.0/13.5	5Y8.5/11.0	3GY7.0/12.0	5Y8.0/13.0	6RP5.5/10.5	3G5.5/11.0	3GY7.0/12.0	10R6.5/11.5	8YR7.0/13.5

3G5.5/11.0	8YR5.0/11.0	6RP5.5/10.5	10R8.0/3.5	3PB2.5/9.5	8YR7.5/11.5	8YR8.5/3.5	10R6.5/11.5	5BG6.0/8.5

5Y9.0/3.0	3PB2.5/9.5	6RP5.5/10.5	3GY8.5/3.0	10R6.5/11.5	3PB2.5/9.5	10R6.5/11.5	5Y8.5/11.0	8YR5.0/11.0

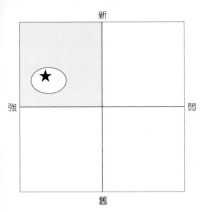

新
強　弱
舊

愉快 47

Pleasant

　　講到愉快，彷彿就已聽到笑聲的感覺，整體來說是用暖色系來配色，笑聲的感覺要用黃色系來表現，在配色時也是使用黃色系會較好。

■色彩行列

5Y8.0/13.0	3GY7.0/12.0	4R6.0/12.0	10R6.5/11.5	8YR7.5/11.5	5Y8.5/11.0	3GY7.5/10.0	3G6.5/9.0
M10Y100	C60Y100	M80Y50	M70Y70	M40Y90	M5Y80	C40Y90	C80Y70
R255G223	R119G182B10	R219G83B90	R227G109B74	R244G170B41	R225G229B78	R172G203B57	R64G164B113

6RP5.5/10.5	5Y9.0/3.0	3GY8.5/3.0
C10M70Y10	Y30	C10Y30
R209G107B144	R255G246B199	R240G241B198

■配色樣本

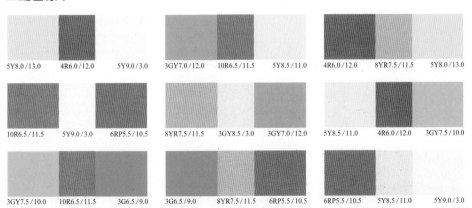

5Y8.0/13.0	4R6.0/12.0	5Y9.0/3.0		3GY7.0/12.0	10R6.5/11.5	5Y8.5/11.0		4R6.0/12.0	8YR7.5/11.5	5Y8.0/13.0
10R6.5/11.5	5Y9.0/3.0	6RP5.5/10.5		8YR7.5/11.5	3GY8.5/3.0	3GY7.0/12.0		5Y8.5/11.0	4R6.0/12.0	3GY7.5/10.0
3GY7.5/10.0	10R6.5/11.5	3G6.5/9.0		3G6.5/9.0	8YR7.5/11.5	6RP5.5/10.5		6RP5.5/10.5	5Y8.5/11.0	5Y9.0/3.0

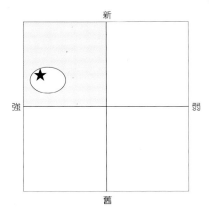

48 樸實
瘋狂
———————— Crazy

並不是指發瘋的狀態，而是只情緒達到顛峰狀態。在表現上用對比性較強的顏色會更好，有點混濁的感覺，用中間的灰色系較佳。螢光色也挺適合的。

■色彩行列

4R4.5／14.0
M100Y70
R193B63

10R5.5／14.0
M80Y100
R217G83B10

8YR7.0／13.5
M50Y100
R236G152

5Y8.0／13.0
M10Y100
R255G223

4R6.0／12.0
M80Y50
R219G83B90

10R6.5／11.5
M70Y70
R227G109B74

8YR7.5／11.5
M40Y90
R244G170B41

5Y8.5／11.0
M5Y80
R225G229B78

7P5.0／10.0
C60M80
R116G66B131

4R8.0／3.5
M30Y10
R247G197B200

10R8.0／3.5
M30Y20
R248G197B184

5Y9.0／3.0
Y30
R255G246B199

3GY8.5／3.0
C10Y30
R240G241B198

6RP8.0／3.0
C10M30
R226G191B212

9PB2.5／9.5
C90M80K30
R38G42B94

6RP3.0／10.0
C50M100Y30K10
R114B73

3G7.5／6.0
C50Y40
R150G200B172

6RP6.5／7.5
M50Y10
R237G157B173

N6.5
K40
R167G167B167

Luminous Pink
M100
R197G103

※Luminous Color→螢光色

■配色樣本

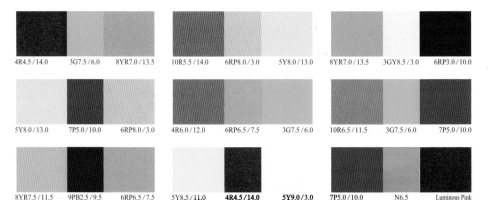

| 4R4.5／14.0 | 3G7.5／6.0 | 8YR7.0／13.5 | 10R5.5／14.0 | 6RP8.0／3.0 | 5Y8.0／13.0 | 8YR7.0／13.5 | 3GY8.5／3.0 | 6RP3.0／10.0 |

| 5Y8.0／13.0 | 7P5.0／10.0 | 6RP8.0／3.0 | 4R6.0／12.0 | 6RP6.5／7.5 | 3G7.5／6.0 | 10R6.5／11.5 | 3G7.5／6.0 | 7P5.0／10.0 |

| 8YR7.5／11.5 | 9PB2.5／9.5 | 6RP6.5／7.5 | 5Y8.5／11.0 | **4R4.5／14.0** | 5Y9.0／3.0 | 7P5.0／10.0 | N6.5 | Luminous Pink |

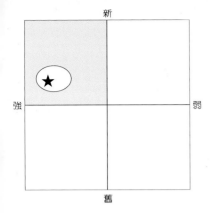

Comical

　　這樣的印象似乎只有在漫畫中會常出現。有點取笑看不起人的感覺。基本上想呈現出笑果就要用到黃色系，配色時用到對比性較高的顏色會使人增加印象。

■色彩行列

5Y8.0/13.0 M10Y100 R255G223	3GY7.0/12.0 C60Y100 R119G182B10	9PB3.5/11.5 C90M90 R54G38B112	6RP4.0/12.5 C30M100Y20 R154B88	5Y9.0/3.0 Y30 R255G246B199	3GY8.5/3.0 C10Y30 R240G241B198	3G8.0/3.0 C20Y20 R216G233B214	4R6.0/12.0 M80Y50 R219G83B90
10R6.5/11.5 M70Y70 R227G109B74	8YR7.5/11.5 M40Y90 R244G170B41	5Y8.5/11.0 M5Y80 R225G229B78	7P5.0/10.0 C60M80 R116G66B131	6RP5.5/10.5 C10M70Y10 R209G107B144	5BG7.0/6.0 C50Y20 R147G202B207	4R4.5/6.5 C40M70Y50 R158G94B100	6RP4.0/6.0 C50M80Y30 R136G70B108

■配色樣本

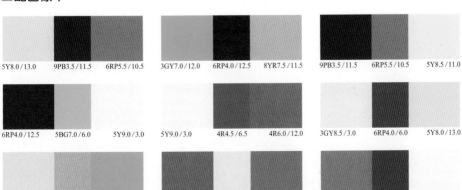

| 5Y8.0/13.0 | 9PB3.5/11.5 | 6RP5.5/10.5 | | 3GY7.0/12.0 | 6RP4.0/12.5 | 8YR7.5/11.5 | | 9PB3.5/11.5 | 6RP5.5/10.5 | 5Y8.5/11.0 |

| 6RP4.0/12.5 | 5BG7.0/6.0 | 5Y9.0/3.0 | | 5Y9.0/3.0 | 4R4.5/6.5 | 4R6.0/12.0 | | 3GY8.5/3.0 | 6RP4.0/6.0 | 5Y8.0/13.0 |

| 3G8.0/3.0 | 8YR7.5/11.5 | 3GY7.0/12.0 | | 4R6.0/12.0 | 5Y8.5/11.0 | 6RP5.5/10.5 | | 10R6.5/11.5 | 7P5.0/10.0 | 5Y9.0/3.0 |

50 樸實

輕鬆

——————————— Easy

比樸實還要強烈些，多用明亮的清色，灰色系列也是配色的重點，不要作太明顯的對比，表現出平實的感覺是基本條件。

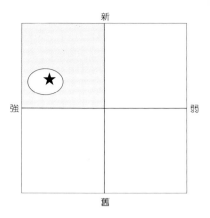

■色彩行列

4R8.0/3.5	10R8.0/3.5	8YR8.5/3.5	5Y9.0/3.0	3GY8.5/3.0	10R6.5/11.5	8YR7.5/11.5	3G6.5/9.0
M30Y10	M30Y20	M20Y30	Y30	C10Y30	M70Y70	M40Y90	C80Y70
R247G197B200	R248G197B184	R253G214B179	R255G246B199	R240G241B198	R227G109B74	R244G170B41	R64G164B113

5Y8.5/7.5	5Y6.0/10.5	3GY5.0/9.5	5BG3.5/8.0	8YR7.5/2.0
M5Y50	C20M30Y100K20	C60M10Y100K20	C100M40Y50	C10M30Y30K10
R255G234B154	R171G145	R99G141B12	G103B119	R211G173B154

■配色樣本

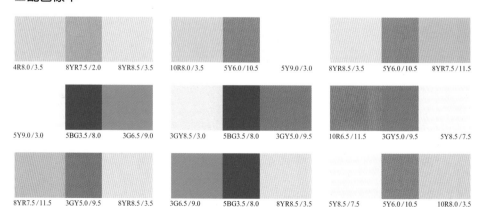

4R8.0/3.5	8YR7.5/2.0	8YR8.5/3.5	10R8.0/3.5	5Y6.0/10.5	5Y9.0/3.0	8YR8.5/3.5	5Y6.0/10.5	8YR7.5/11.5
5Y9.0/3.0	5BG3.5/8.0	3G6.5/9.0	3GY8.5/3.0	5BG3.5/8.0	3GY5.0/9.5	10R6.5/11.5	3GY5.0/9.5	5Y8.5/7.5
8YR7.5/11.5	3GY5.0/9.5	8YR8.5/3.5	3G6.5/9.0	5BG3.5/8.0	8YR8.5/3.5	5Y8.5/7.5	5Y6.0/10.5	10R8.0/3.5

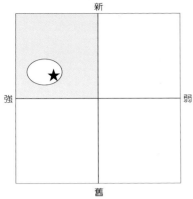

新
強　弱
舊

Loose ──────────

　　有點鬆散的感覺，也是現代流行穿著之一，色彩方面用正式一點的顏色會較好，盡量避免用明快的顏色來表現。灰色系的顏色以中間為主，選擇對比性較低的顏色。

■色彩行列

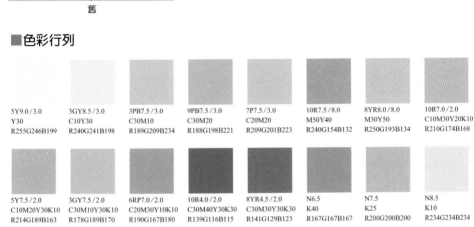

5Y9.0 / 3.0	3GY8.5 / 3.0	3PB7.5 / 3.0	9PB7.5 / 3.0	7P7.5 / 3.0	10R7.5 / 8.0	8YR8.0 / 8.0	10R7.0 / 2.0
Y30	C10Y30	C30M10	C30M20	C20M20	M50Y40	M30Y50	C10M30Y20K10
R255G246B199	R240G241B198	R189G209B234	R188G198B221	R209G201B223	R240G154B132	R250G193B134	R210G174B168

5Y7.5 / 2.0	3GY7.5 / 2.0	6RP7.0 / 2.0	10R4.0 / 2.0	8YR4.5 / 2.0	N6.5	N7.5	N8.5
C10M20Y30K10	C30M10Y30K10	C20M30Y10K10	C30M40Y30K30	C30M30Y30K30	K40	K25	K10
R214G189B163	R178G189B170	R190G167B180	R139G116B115	R141G129B123	R167G167B167	R200G200B200	R234G234B234

■配色樣本

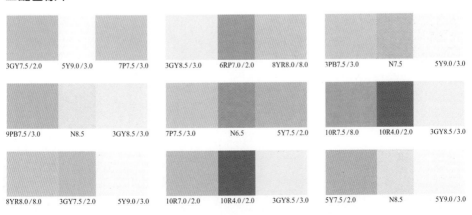

3GY7.5 / 2.0	5Y9.0 / 3.0	7P7.5 / 3.0	3GY8.5 / 3.0	6RP7.0 / 2.0	8YR8.0 / 8.0	3PB7.5 / 3.0	N7.5	5Y9.0 / 3.0

9PB7.5 / 3.0	N8.5	3GY8.5 / 3.0	7P7.5 / 3.0	N6.5	5Y7.5 / 2.0	10R7.5 / 8.0	10R4.0 / 2.0	3GY8.5 / 3.0

8YR8.0 / 8.0	3GY7.5 / 2.0	5Y9.0 / 3.0	10R7.0 / 2.0	10R4.0 / 2.0	3GY8.5 / 3.0	5Y7.5 / 2.0	N8.5	5Y9.0 / 3.0

樸實
意外
―――――――――Adventure

視覺上有意外的感覺，這比起一般的東西而言，多了分神秘感。但這樣的呈現方式要用微弱的對比顏色，暗灰色及彩度較高的顏色來表現會較好。

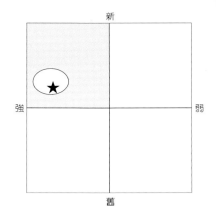

新

強　　　　　　　　　弱

舊

■色彩行列

3G5.5/11.0	9PB3.5/11.5	6RP4.0/12.5	5Y9.0/3.0	3GY8.5/3.0	9PB5.0/11.0	5BG7.0/6.0	7P6.0/7.0
C100Y90	C90M90	C30M100Y20	Y30	C10Y30	C70M60	C50Y20	C30M50
G137B85	R54G38B112	R154B88	R255G246B199	R240G241B198	R98G98B159	R147G202B207	R182G139B180

6RP6.5/7.5	9PB2.5/9.5	7P2.5/9.5	N3.5	N5.5
M50Y10	C90M80K30	C70M90K30	K75	K50
R237G157B173	R38G42B94	R71G31B85	R81G81B81	R144G144B144

■配色樣本

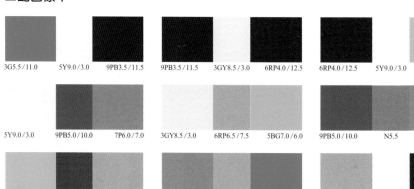

| 3G5.5/11.0 | 5Y9.0/3.0 | 9PB3.5/11.5 | 9PB3.5/11.5 | 3GY8.5/3.0 | 6RP4.0/12.5 | 6RP4.0/12.5 | 5Y9.0/3.0 | 5BG7.0/6.0 |

| 5Y9.0/3.0 | 9PB5.0/10.0 | 7P6.0/7.0 | 3GY8.5/3.0 | 6RP6.5/7.5 | 5BG7.0/6.0 | 9PB5.0/10.0 | N5.5 | 7P6.0/7.0 |

| 5BG7.0/6.0 | N3.5 | 6RP6.5/7.5 | 7P6.0/7.0 | 6RP6.5/7.5 | 3G5.5/11.0 | 6RP6.5/7.5 | 5Y9.0/3.0 | 9PB3.5/11.5 |

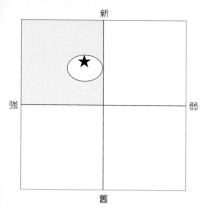

新

強　　　　　　　弱

舊

新奇
新奇 53

Fresh————

　　與新鮮屬同意字，新鮮被廣泛地使用在很多地方。帶點輕浮的感覺，以明亮的清色黃綠色系為主，白色用在重點地方配色，會有意想不到的極佳效果。

■色彩行列

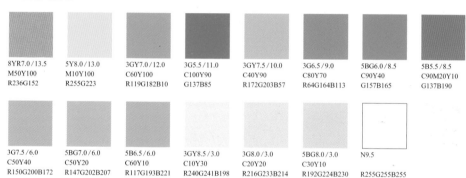

8YR7.0/13.5	5Y8.0/13.0	3GY7.0/12.0	3G5.5/11.0	3GY7.5/10.0	3G6.5/9.0	5BG6.0/8.5	5B5.5/8.5
M50Y100	M10Y100	C60Y100	C100Y90	C40Y90	C80Y70	C90Y40	C90M20Y10
R236G152	R255G223	R119G182B10	G137B85	R172G203B57	R64G164B113	G157B165	G137B190

3G7.5/6.0	5BG7.0/6.0	5B6.5/6.0	3GY8.5/3.0	3G8.0/3.0	5BG8.0/3.0	N9.5
C50Y40	C50Y20	C60Y10	C10Y30	C20Y20	C30Y10	
R150G200B172	R147G202B207	R117G193B221	R240G241B198	R216G233B214	R192G224B230	R255G255B255

■配色樣本

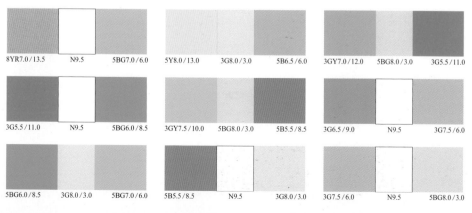

8YR7.0/13.5	N9.5	5BG7.0/6.0	5Y8.0/13.0	3G8.0/3.0	5B6.5/6.0	3GY7.0/12.0	5BG8.0/3.0	3G5.5/11.0

3G5.5/11.0	N9.5	5BG6.0/8.5	3GY7.5/10.0	5BG8.0/3.0	5B5.5/8.5	3G6.5/9.0	N9.5	3G7.5/6.0

5BG6.0/8.5	3G8.0/3.0	5BG7.0/6.0	5B5.5/8.5	N9.5	3G8.0/3.0	3G7.5/6.0	N9.5	5BG8.0/3.0

54 新奇
年輕
──── Youthful

可以從人類的臉上看出年輕的感覺，但單就植物而言就沒有這樣的說法。因此主要使用青色系的顏色可呈現出清爽的感覺。白色用於重點部分，是不可或缺的顏色。彩度高的顏色也可增加年輕的感覺。

■色彩行列

3GY7.0/12.0
C60Y100
R119G182B10

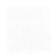

5Y8.5/11.0
M5Y80
R225G229B78

3GY7.5/10.0
C40Y90
R172G203B57

3G6.5/9.0
C80Y70
R64G164B113

3PB5.0/10.0
C80M40
R67G120B182

9PB5.0/10.0
C70M60
R98G98B159

5Y9.0/3.0
Y30
R255G246B199

5B8.0/3.0
C30
R190G225B246

3G4.0/8.5
C100M10Y70K20
G108B93

3PB2.5/9.5
C100M60K30
G63B113

N9.5

R255G255B255

■配色樣本

| 3GY7.0/12.0 | 5B8.0/3.0 | 3G6.5/9.0 |

| 5Y8.5/11.0 | N9.5 | 3PB5.0/10.0 |

| 3GY7.5/10.0 | N9.5 | 9PB5.0/10.0 |

| 3G6.5/9.0 | 5B8.0/3.0 | 5Y9.0/3.0 |

| 3PB5.0/10.0 | N9.5 | 5B8.0/3.0 |

| 9PB5.0/10.0 | 5B8.0/3.0 | 3G4.0/8.5 |

| 5Y9.0/3.0 | 3PB5.0/10.0 | 5Y8.5/11.0 |

| 5B8.0/3.0 | 3PB2.5/9.5 | 3GY7.5/10.0 |

| 3GY7.0/12.0 | 5B8.0/3.0 | 3PB5.0/10.0 |

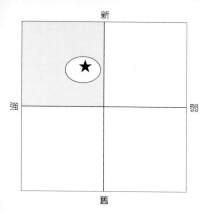

新奇
新鮮 55

Crispy

　　新鮮的感覺都用在剛拔起的蔬菜水果。味覺的成份頗高，帶些許的對比效果會更佳，灰色系(黃綠色)與白色的組合會呈現出柔和的感覺。

■色彩行列

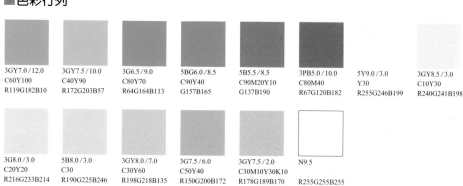

| 3GY7.0/12.0
C60Y100
R119G182B10 | 3GY7.5/10.0
C40Y90
R172G203B57 | 3G6.5/9.0
C80Y70
R64G164B113 | 5BG6.0/8.5
C90Y40
G157B165 | 5B5.5/8.5
C90M20Y10
G137B190 | 3PB5.0/10.0
C80M40
R67G120B182 | 5Y9.0/3.0
Y30
R255G246B199 | 3GY8.5/3.0
C10Y30
R240G241B198 |

| 3G8.0/3.0
C20Y20
R216G233B214 | 5B8.0/3.0
C30
R190G225B246 | 3GY8.0/7.0
C30Y60
R198G218B135 | 3G7.5/6.0
C50Y40
R150G200B172 | 3GY7.5/2.0
C30M10Y30K10
R178G189B170 | N9.5
R255G255B255 |

■配色樣本

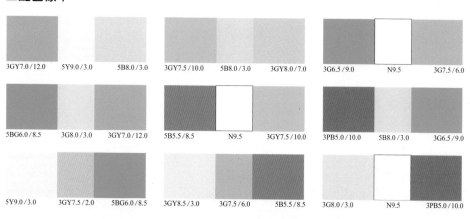

| 3GY7.0/12.0 | 5Y9.0/3.0 | 5B8.0/3.0 | 3GY7.5/10.0 | 5B8.0/3.0 | 3GY8.0/7.0 | 3G6.5/9.0 | N9.5 | 3G7.5/6.0 |

| 5BG6.0/8.5 | 3G8.0/3.0 | 3GY7.0/12.0 | 5B5.5/8.5 | N9.5 | 3GY7.5/10.0 | 3PB5.0/10.0 | 5B8.0/3.0 | 3G6.5/9.0 |

| 5Y9.0/3.0 | 3GY7.5/2.0 | 5BG6.0/8.5 | 3GY8.5/3.0 | 3G7.5/6.0 | 5B5.5/8.5 | 3G8.0/3.0 | N9.5 | 3PB5.0/10.0 |

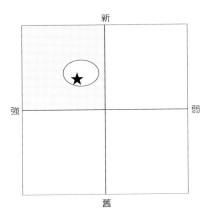

56 新奇
街道
———————Street

這不用多做解釋，光看字面就知道其意義。要畫出街道的感覺，首先要選用純色及明亮的清色為中心做配合工作。與黑色做搭配增加對比感，用相反的顏色來做配色更增加其躍動感。

（象限圖：上「新」、下「舊」、左「強」、右「弱」，★ 位於左上區域）

■色彩行列

4R4.5 / 14.0
M100Y70
R197B63

3GY7.0 / 12.0
C60Y100
R119G182B10

3G5.5 / 11.0
C100Y90
G137B85

5B4.0 / 10.0
C100M40Y20
G108B154

6RP4.0 / 12.5
C30M100Y20
R154B88

3GY8.0 / 7.0
C30Y60
R198G218B135

3G7.5 / 6.0
C50Y40
R150G200B172

5Y8.5 / 11.0
M5Y80
R225G229B78

3GY7.5 / 10.0
C40Y90
R172G203B57

3G6.5 / 9.0
C80Y70
R64G164B113

5BG6.0 / 8.5
C90Y40
G157B165

5B5.5 / 8.5
C90M20Y10
G137B190

3PB2.5 / 9.5
C100M60K30
G63B113

9PB2.5 / 9.5
C90M80K30
R38G42B94

7P2.5 / 9.5
C70M90K30
R71G31B85

N1.5
K100

N9.5
C80M40Y30
R51G153B51

■配色樣本

4R4.5 / 14.0　3PB2.5 / 9.5　3G6.5 / 9.0

3GY7.0 / 12.0　7P2.5 / 9.5　5BG6.0 / 8.5

3G5.5 / 11.0　6RP4.0 / 12.5　5B5.5 / 8.5

5B4.0 / 10.0　N9.5　4R4.5 / 14.0

6RP4.0 / 12.5　N1.5　3GY7.0 / 12.0

3GY8.0 / 7.0　4R4.5 / 14.0　3G5.5 / 11.0

3G7.5 / 6.0　5Y8.5 / 11.0　5B4.0 / 10.0

5Y8.5 / 11.0　N1.5　6RP4.0 / 12.5

3GY7.5 / 10.0　6RP4.0 / 12.5　5B4.0 / 10.0

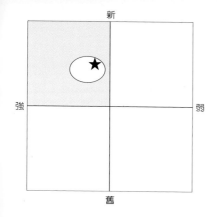

接觸

Feel pleasant

一看到這字很快地便會想到肌膚之間的接觸，帶有明亮清色的柔軟感覺，不要用太強烈的顏色。加上明亮的灰色系顏色會更佳。加上白色的效果會增加清潔感。

■色彩行列

4R8.0/3.5
M30Y10
R247G197B200

10R8.0/3.5
M30Y20
R248G197B184

8YR8.5/3.5
M20Y30
R253G214B179

5Y9.0/3.0
Y30
R255G246B199

3GY8.5/3.0
C10Y30
R240G241B198

3G8.0/3.0
C20Y20
R216G233B214

6RP8.0/3.0
C10M30
R226G191B212

10R7.5/8.0
M50Y40
R240G154B132

8YR8.0/8.0
M30Y50
R250G193B134

5Y8.5/7.5
M5Y50
R255G234B154

3GY8.0/7.0
C30Y60
R198G218B135

3G7.5/6.0
C50Y40
R150G200B172

4R6.0/12.0
M80Y50
R219G83B90

10R6.5/11.5
M70Y70
R227G109B74

4R7.0/2.0
C10M30Y10K10
R209G174B182

10R7.0/2.0
C10M30Y20K10
R210G174B168

5Y7.5/2.0
C10M20Y30K10
R214G189B163

N8.5
K10
R234G234B234

■配色樣本

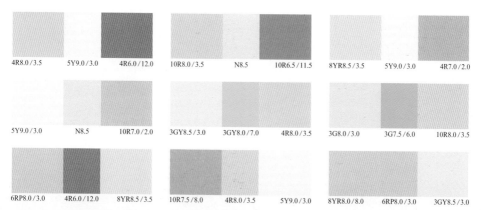

| 4R8.0/3.5 | 5Y9.0/3.0 | 4R6.0/12.0 | | 10R8.0/3.5 | N8.5 | 10R6.5/11.5 | | 8YR8.5/3.5 | 5Y9.0/3.0 | 4R7.0/2.0 |

| 5Y9.0/3.0 | N8.5 | 10R7.0/2.0 | | 3GY8.5/3.0 | 3GY8.0/7.0 | 4R8.0/3.5 | | 3G8.0/3.0 | 3G7.5/6.0 | 10R8.0/3.5 |

| 6RP8.0/3.0 | 4R6.0/12.0 | 8YR8.5/3.5 | | 10R7.5/8.0 | 4R8.0/3.5 | 5Y9.0/3.0 | | 8YR8.0/8.0 | 6RP8.0/3.0 | 3GY8.5/3.0 |

58 新奇
健康
————Healthy

充滿某種程度的活力感及清潔感。以黃色及黃綠色為中心，要避開些寒帶系的顏色，但搭配使用能表現出冷清感青色或清潔感的白色也可以。有明亮清色的橘色系也能呈現健康的效果。

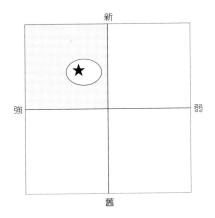

新
強　　　弱
舊

■色彩行列

5Y8.0/13.0	3GY7.0/12.0	10R8.0/3.5	8YR8.5/3.5	5Y9.0/3.0	5BG8.0/3.0	8YR5.5/6.5	3GY5.5/5.5
M10Y100	C60Y100	M30Y20	M20Y30	Y30	C30Y10	C30M60Y70	C50M20Y70
R255G223	R119G182B10	R248G197B184	R253G214B179	R255G246B199	R192G224B230	R180G117B81	R149G169B103

10R6.5/11.5	8YR7.5/11.5	5B5.5/8.5	N9.5
M70Y70	M40Y90	C90M20Y10	
R227G109B74	R244G170B41	G137B190	R255G255B255

■配色樣本

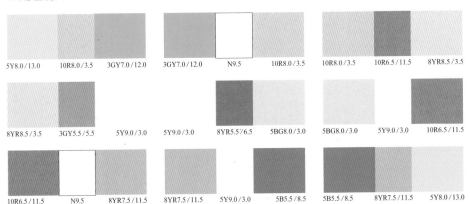

| 5Y8.0/13.0 | 10R8.0/3.5 | 3GY7.0/12.0 | 3GY7.0/12.0 | N9.5 | 10R8.0/3.5 | 10R8.0/3.5 | 10R6.5/11.5 | 8YR8.5/3.5 |

| 8YR8.5/3.5 | 3GY5.5/5.5 | 5Y9.0/3.0 | 5Y9.0/3.0 | 8YR5.5/6.5 | 5BG8.0/3.0 | 5BG8.0/3.0 | 5Y9.0/3.0 | 10R6.5/11.5 |

| 10R6.5/11.5 | N9.5 | 8YR7.5/11.5 | 8YR7.5/11.5 | 5Y9.0/3.0 | 5B5.5/8.5 | 5B5.5/8.5 | 8YR7.5/11.5 | 5Y8.0/13.0 |

70

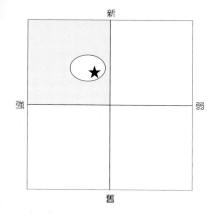

新 / 舊 / 強 / 弱

新奇

堅實 59

Steady

　　這裡所指的堅實是比較接近忠誠的感覺。以明亮且彩度高的清色為主，暗色系列的顏色做輔助使用，加上中明度以下的灰色系列更增加沉穩的感覺。純色系能增加誠實度。

■色彩行列

5B4.0/10.0
C100M40Y20
G108B154

3PB3.5/11.5
C100M70
G70B139

4R6.0/12.0
M80Y50
R219G83B90

10R6.5/11.5
M70Y70
R227G109B74

8YR7.5/11.5
M40Y90
R244G170B41

5Y8.5/11.0
M5Y80
R225G229B78

3GY7.5/10.0
C40Y90
R172G203B57

5B5.5/8.5
C90M20Y10
G137B190

3PB5.0/10.0
C80M40
R67G120B182

6RP5.5/10.5
C10M70Y10
R209G107B144

4R2.5/6.0
C70M100Y50K10
R84G10B61

10R3.0/6.0
C60M90Y70K10
R104G44B58

5Y4.0/5.5
C50M50Y70K20
R120G103B73

3GY3.5/5.0
C70M40Y70K30
R76G93B70

3G3.0/4.5
C90M60Y70K20
R43G71B68

9PB2.0/5.0
C100M100Y50K10
R30G17B60

6RP2.5/5.5
C60M90Y30K30
R85G34B71

N3.5
K75
R81G81B81

N5.5
K50
R144G144B144

K7.5
K25
R200G200B200

■配色樣本

3GY7.5/10.0　9PB2.0/5.0　5B4.0/10.0

N5.5　6RP2.5/5.5　5B5.5/8.5

5Y4.0/5.5　9PB2.0/5.0　4R2.5/6.0

5B5.5/8.5　N7.5　3PB3.5/11.5

4R2.5/6.0　N7.5　3PB5.0/10.0

3GY3.5/5.0　N5.5　10R3.0/6.0

3PB5.0/10.0　N5.5　3GY7.5/10.0

10R3.0/6.0　N5.5　6RP5.5/10.5

3G3.0/4.5　N7.5　5Y4.0/5.5

60 新奇
美容
—————— Esthetique

所謂的美容是指將全身美化的意思，這還包括體態的美。這樣的感覺除了健康以外還帶點美感。主要是以粉紅色系爲主，橘色的效果也不錯。

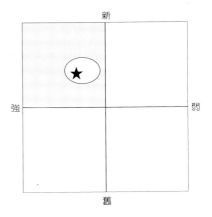

■色彩行列

4R8.0 / 3.5
M30Y10
R247G197B200

10R8.0 / 3.5
M30Y20
R248G197B184

8YR8.5 / 3.5
M20Y30
R253G214B179

7P7.5 / 3.0
C20M20
R209G201B223

6RP8.0 / 3.0
C10M30
R226G191B212

4R6.0 / 12.0
M80Y50
R219G83B90

7P5.0 / 10.0
C60M80
R116G66B131

4R7.0 / 2.0
C10M30Y10K10
R209G174B182

10R7.0 / 2.0
C10M30Y20K10
R210G174B168

5Y7.5 / 2.0
C10M20Y30K10
R214G189B163

3GY7.5 / 2.0
C30M10Y30K10
R178G189B170

4R7.0 / 8.0
M60Y30
R233G133B135

10R7.5 / 8.0
M50Y40
R240G154B132

9PB6.0 / 7.0
C50M40
R143G143B190

7P6.0 / 7.0
C30M50
R182G139B180

6RP6.5 / 7.5
M50Y10
R237G157B173

10R5.0 / 6.5
C30M70Y60
R176G98B88

7P3.5 / 5.5
C70M70Y20
R100G82B127

■配色樣本

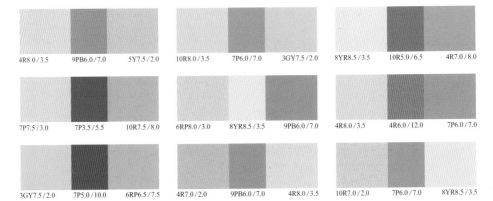

4R8.0 / 3.5	9PB6.0 / 7.0	5Y7.5 / 2.0	10R8.0 / 3.5	7P6.0 / 7.0	3GY7.5 / 2.0	8YR8.5 / 3.5	10R5.0 / 6.5	4R7.0 / 8.0
7P7.5 / 3.0	7P3.5 / 5.5	10R7.5 / 8.0	6RP8.0 / 3.0	8YR8.5 / 3.5	9PB6.0 / 7.0	4R8.0 / 3.5	4R6.0 / 12.0	7P6.0 / 7.0
3GY7.5 / 2.0	7P5.0 / 10.0	6RP6.5 / 7.5	4R7.0 / 2.0	9PB6.0 / 7.0	4R8.0 / 3.5	10R7.0 / 2.0	7P6.0 / 7.0	8YR8.5 / 3.5

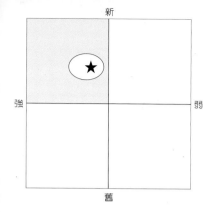

新 | 強 ── 弱 | 舊

新奇
進化

Evolution ───────────

　　慢慢地完成一個階段的發展，與突然變化不同，留下進化前共通的一小部分，再延伸出新的事物，以綠色系爲主，也可用紫色及青色系的顏色做發展。

■色彩行列

3GY7.0/12.0	3PB3.5/11.5	3G8.0/3.0	5BG8.0/3.0	5BG7.0/6.0	9PB6.0/7.0	5BG6.0/8.5	3PB5.0/10.0
C60Y100	C100M70	C20Y20	C30Y10	C50Y20	C50M40	C90Y40	C80M40
R119G182B10	G70B139	R216G233B214	R192G224B230	R147G202B207	R143G143B190	G157B165	R67G120B182

 　　N9.5

3G4.0/8.5	9PB2.5/9.5	N9.5
C100M10Y70K20	C90M80K30	
G108B93	R38G42B94	R255G255B255

■配色樣本

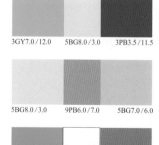 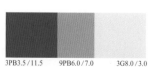

3GY7.0/12.0	5BG8.0/3.0	3PB3.5/11.5	3PB3.5/11.5	9PB6.0/7.0	3G8.0/3.0	3G8.0/3.0	9PB2.5/9.5	5BG8.0/3.0

5BG8.0/3.0	9PB6.0/7.0	5BG7.0/6.0	5BG7.0/6.0	N9.5	9PB6.0/7.0	9PB6.0/7.0	5BG8.0/3.0	5BG6.0/8.5

5BG6.0/8.5	N9.5	3PB5.0/10.0	3PB5.0/10.0	9PB6.0/7.0	3GY7.0/12.0	3GY7.0/12.0	9PB6.0/7.0	3G8.0/3.0

運動
運動
—————————Sporty

光聽到運動這名詞，腦中浮現最適合的顏色就是純色。具有活力及精神奕奕的健康感覺，以純色為主，及其延伸的暗色系列。白色也有極佳的配色效果。

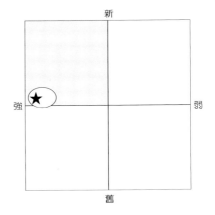

新
強 ★ 弱
舊

■色彩行列

4R4.5/14.0	10R5.5/14.0	8YR7.0/13.5	5Y8.0/13.0	5BG4.5/10.0	5B4.0/10.0	3PB3.5/11.5	9PB3.5/11.5
M100Y70	M80Y100	M50Y100	M10Y100	C100Y50	C100M40Y20	C100M70	C90M90
R197B63	R217G83B10	R236G152	R255G223	G143B147	G108B154	G70B139	R54G38B112

5B5.5/8.5	5B2.5/4.5	3PB2.0/5.0	5BG3.5/8.0	3PB2.5/9.5	N9.5
C90M20Y10	C100M60Y30K20	C100M80Y40	C100M40Y50	C100M60K30	
G137B190	G68B103	R21G53B95	G103B119	G63B113	R255G255B255

■配色樣本

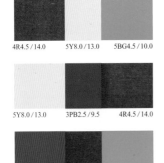

4R4.5/14.0	5Y8.0/13.0	5BG4.5/10.0

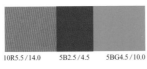

10R5.5/14.0	5B2.5/4.5	5BG4.5/10.0

8YR7.0/13.5	5Y8.0/13.0	3PB3.5/11.5

5Y8.0/13.0	3PB2.5/9.5	4R4.5/14.0

5BG4.5/10.0	N9.5	3PB3.5/11.5

5B4.0/10.0	8YR7.0/13.5	5BG4.5/10.0

3PB3.5/11.5	4R4.5/14.0	5BG4.5/10.0

9PB3.5/11.5	4R4.5/14.0	5BG3.5/8.0

5B5.5/8.5	N9.5	10R5.5/14.0

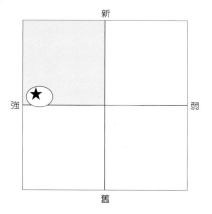

Active

　　與運動的意境很接近，表現出整體活力的感覺，除了青色系列的顏色外，暗色系的顏色一律不使用，暖色系的顏色是主要的色調，少量的白色能增加速度感。

■色彩行列

4R4.5/14.0	10R5.5/14.0	8YR7.0/13.5	5Y8.0/13.0	3G5.5/11.0	3PB3.5/11.5	8YR7.5/11.5	3PB2.5/9.5
C100Y70	M80Y100	M50Y100	M10Y100	C100Y90	C100M70	M40Y90	C100M60K30
R197B63	R217G83B10	R236G152	R255G223	G137B85	G70B139	R244G170B41	G63B113

N9.5

R255G255B255

■配色樣本

4R4.5/14.0	5Y8.0/13.0	8YR7.0/13.5

5Y8.0/13.0	4R4.5/14.0	3PB3.5/11.5

8YR7.5/11.5	3G5.5/11.0	4R4.5/14.0

10R5.5/14.0	3PB3.5/11.5	3G5.5/11.0

3G5.5/11.0	5Y8.0/13.0	10R5.5/14.0

3PB2.5/9.5	8YR7.0/13.5	3G5.5/11.0

8YR7.0/13.5	3PB2.5/9.5	4R4.5/14.0

3PB3.5/11.5	8YR7.0/13.5	3PB2.5/9.5

4R4.5/14.0	N9.5	3PB3.5/11.5

64 運動

大膽

——————Daring

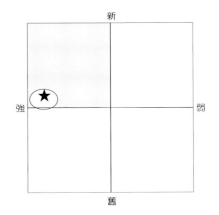

大膽的感覺能透過運動感受得到，色澤是以暖色系爲主的純色系。暖色系是屬於前進色，若要有退後的感覺，加點寒色系的顏色即可，同樣加點白色及黑色能增加大膽的感覺。

■色彩行列

4R4.5/14.0	5Y8.0/13.0	5BG4.5/10.0	5B4.0/10.0	7P3.5/11.5	4R6.0/12.0	7P5.0/10.0	N9.5
M100Y70	M10Y100	C100Y50	C100M40Y20	C80M100	M80Y50	C60M80	
R197B63	R255G223	G143B147	G108B154	R74B92	R219G83B90	R116G66B131	R255G255B255

N1.5
K100

■配色樣本

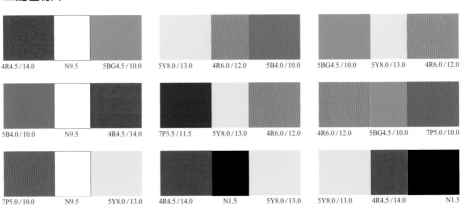

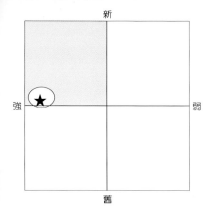

新
強　弱
舊

Positive

　　表示積極行動的感覺。經過仔細思考後奮起行動的意境。對比的顏色會比較加強，在思考的氣氛下要使用暗色系列的顏色。也可用較活潑的紅色系來強調。

■色彩行列

4R4.5 / 14.0	5BG4.5 / 10.0	5B4.0 / 10.0	5BG3.5 / 8.0	5Y8.5 / 11.0	3PB2.0 / 5.0	N1.5
M100Y70	C100Y50	C100M40Y20	C100M40Y50	M5Y80	C100M80Y40	K100
R197B63	G143B147	G108B154	G103B119	R225G229B78	R21G53B95	

●輔助顏色

10R5.5 / 14.0	3G5.5 / 11.0	4R6.0 / 12.0	10R6.5 / 11.5	8YR7.5 / 11.5	5BG6.0 / 8.5	3G4.0 / 8.5
M80Y100	C100Y90	M80Y50	M70Y70	M40Y90	C90Y40	C100M10Y70K20
R217G83B10	G137B85	R219G83B90	R227G109B74	R244G170B41	G157B165	G108B93

■配色樣本

4R4.5 / 14.0	5Y8.5 / 11.0	5BG4.5 / 10.0	5BG4.5 / 10.0	4R4.5 / 14.0	5B4.0 / 10.0	5B4.0 / 10.0	5BG4.5 / 10.0	4R4.5 / 14.0

5Y8.5 / 11.0	N1.5	4R4.5 / 14.0	5Y8.5 / 11.0	4R4.5 / 14.0	5B4.0 / 10.0	3PB2.0 / 5.0	5BG4.5 / 10.0	5Y8.5 / 11.0

4R4.5 / 14.0	N1.5	8YR7.5 / 11.5	5BG4.5 / 10.0	3PB2.0 / 5.0	4R6.0 / 12.0	5B4.0 / 10.0	10R5.5 / 14.0	5BG6.0 / 8.5

66 運動 美國風

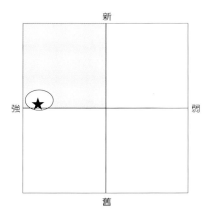

──────────────── Hip-hop

現在美國風音樂蔚為流行，最早是起緣於1970年的紐約。充滿節奏感的快動作是其特徵。用純色及暗色做對比能產生的活力感及節奏感。使用接近黑色的灰色及接受白色的灰色來配色是重點所在。

■色彩行列

4R4.5/14.0	8YR7.0/13.5	5Y8.0/13.0	5BG4.5/10.0	4R4.5/6.5	10R5.0/6.5	8YR5.5/6.5	3PB3.5/5.5
M100Y70	M50Y100	M10Y100	C100Y50	C40M70Y50	C30M70Y60	C30M60Y70	C90M60Y30
R197B63	R236G152	R255G223	G143B147	R158G94B100	R176G98B88	R180G117B81	R49G86B126

7P3.5/5.5	4R2.5/6.0	3GY3.5/5.0	N2.5	N8.5
C70M70Y20	C70M100Y50K10	C70M40Y70K30	K90	K10
R100G82B127	R84G10B61	R76G93B70	R38G38B38	R234G234B234

■配色樣本

4R4.5/14.0	N2.5	3GY3.5/5.0

8YR7.0/13.5	7P3.5/5.5	5BG4.5/10.0

5Y8.0/13.0	N8.5	7P3.5/5.5

5BG4.5/10.0	3GY3.5/5.0	4R4.5/14.0

4R4.5/6.5	4R4.5/14.0	5BG4.5/10.0

10R5.0/6.5	N2.5	5BG4.5/10.0

8YR5.5/6.5	3PB3.5/5.5	5Y8.0/13.0

3PB3.5/5.5	4R4.5/14.0	N2.5

7P3.5/5.5	5Y8.0/13.0	N2.5

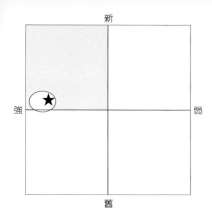

Carnival—————————

原本是祭拜祖先等的祭典，現在則是只一般的
祭典。奢華，熱鬧，躍動的感覺。用彩度高且分工
細膩的顏色來作配色最佳。用同色系的顏色細緻地
同時繪製是表現節奏的重點所在。

■色彩行列

4R4.5/14.0	5Y8.0/13.0	5BG4.5/10.0	3PB3.5/11.5	9PB3.5/11.5	4R6.0/12.0	5Y8.5/11.0	3GY7.5/10.0
M100Y70	M10Y100	C100Y50	C100M70	C90M90	M80Y50	M5Y80	C40Y90
R197B63	R255G223	G143B147	G70B139	R54G38B112	R219G83B90	R225G229B78	R172G203B57

3G6.5/9.0	3PB5.0/10.0	7P5.0/10.0	4R7.0/8.0	5Y8.5/7.5	3GY7.5/6.0	3PB6.0/7.0	9PB6.0/7.0
C80Y70	C80M40	C60M80	M60Y30	M5Y50	C50Y40	C60M20	C50M40
R64G164B113	R67G120B182	R116G66B131	R233G133B135	R255G234B154	R150G200B172	R118G166B212	R143G143B190

7P6.0/7.0
C30M50
R182G139B180

■配色樣本

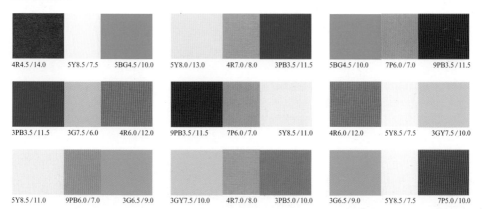

4R4.5/14.0	5Y8.5/7.5	5BG4.5/10.0	5Y8.0/13.0	4R7.0/8.0	3PB3.5/11.5	5BG4.5/10.0	7P6.0/7.0	9PB3.5/11.5

3PB3.5/11.5	3G7.5/6.0	4R6.0/12.0	9PB3.5/11.5	7P6.0/7.0	5Y8.5/11.0	4R6.0/12.0	5Y8.5/7.5	3GY7.5/10.0

5Y8.5/11.0	9PB6.0/7.0	3G6.5/9.0	3GY7.5/10.0	4R7.0/8.0	3PB5.0/10.0	3G6.5/9.0	5Y8.5/7.5	7P5.0/10.0

68 躍動

躍動

——————Dynamic

有著被巨大力量拉著走的感覺。擁有爆發性活力的色彩便是紅色。以紅色為主，黃色為輔，在視覺上是一大刺激。盡量用大一點的空間來表現，有效使用具有質感的黑色是重點。

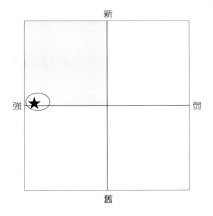

新

強 ★ 弱

舊

■色彩行列

4R4.5／14.0	5Y8.0／13.0	3G5.5／11.0	6RP4.0／12.5	3G4.0／8.5	7P2.5／9.5	N1.5
C100Y70	M10Y100	C100Y90	C30M100Y20	C100M10Y70K20	C70M90K30	K100
R197B63	R255G223	G137B85	R154B88	G108B93	R71G31B85	

●輔助顏色

8YR7.0／13.5	4R6.0／12.0	10R6.5／11.5	8YR7.5／11.5	5Y8.5／11.0	N9.5
M50Y100	M80Y50	M70Y70	M40Y90	M5Y80	
R236G152	R219G83B90	R227G109B74	R244G170B41	R225G229B78	R255G255B255

■配色樣本

4R4.5／14.0	N1.5	5Y8.0／13.0

5Y8.0／13.0	4R4.5／14.0	3G5.5／11.0

3G5.5／11.0	5Y8.0／13.0	7P2.5／9.5

6RP4.0／12.5	5Y8.0／13.0	4R4.5／14.0

3G4.0／8.5	5Y8.0／13.0	N1.5

7P2.5／9.5	5Y8.0／13.0	4R4.5／14.0

4R4.5／14.0	N9.5	3G4.0／8.5

5Y8.0／13.0	N9.5	7P2.5／9.5

3G5.5／11.0	N1.5	8YR7.0／13.5

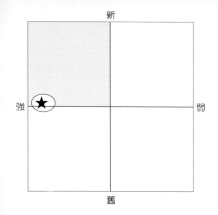

新

強　　　弱

舊

躍動
強烈 69

Intense

　　有點像是要爆炸開來的感覺。熱度已到最高點，用橘色及黃色的純色組合，更增加印象。相反的，用青色及紫色系的純色系能增加其對比性的強烈感。

■色彩行列

10R5.5/14.0	5Y8.0/13.0	3PB3.5/11.5	9PB3.5/11.5	9PB2.5/9.5	7P2.5/9.5	N1.5
M80Y100	M10Y100	C100M70	C90M90	C90M80K30	C70M90K30	K100
R217G83B10	R255G223	G70B139	R54G38B112	R38G42B94	R71G31B85	

●輔助顏色

4R4.5/14.0	6RP4.0/12.5	4R6.0/12.0	10R6.5/11.5	8YR7.5/11.5	5BG3.5/8.0
M100Y70	C30M100Y20	M80Y50	M70Y70	M40Y90	C100M40Y50
R197B63	R154B88	R219G83B90	R227G109B74	R244G170B41	G103B119

■配色樣本

10R5.5/14.0	5Y8.0/13.0	9PB3.5/11.5

5Y8.0/13.0	9PB3.5/11.5	10R5.5/14.0

3PB3.5/11.5	10R5.5/14.0	N1.5

9PB3.5/11.5	5Y8.0/13.0	N1.5

9PB2.5/9.5	10R5.5/14.0	5Y8.0/13.0

7P2.5/9.5	5Y8.0/13.0	6RP4.0/12.5

10R5.5/14.0	5BG3.5/8.0	8YR7.5/11.5

5Y8.0/13.0	N1.5	6RP4.0/12.5

3PB3.5/11.5	4R4.5/14.0	5BG3.5/8.0

81

70 躍動
激動

———————————— Violent

比強烈的感覺還要微弱些，表現出活潑的意境。用細膩的節奏感來做配色，用紫紅色的純色做為主色，而不是用紅色系。強調熱度及銳利度可用黃色做為輔助的顏色。

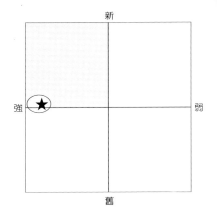

■色彩行列

5Y8.0/13.0	3GY7.0/12.0	5BG4.5/10.0	6RP4.5/12.5	7P2.5/9.5	6RP3.0/10.0	N1.5
M10Y100	C60Y100	C100Y50	C30M100Y20	C70M90K30	C50M100Y30K10	K100
R255G223	R119G182B10	G143B147	R154B88	R71G31B85	R114B73	

●輔助顏色

4R4.5/14.0	8YR7.5/13.5	4R4.5/6.5	10R5.0/6.5	4R3.5/11.5	10R4.0/11.0	8YR5.0/11.0
M100Y70	M50Y100	C40M70Y50	C30M70Y60	C10M100Y50K30	C20M90Y100K20	C20M60Y100K20
R197B63	R236G152	R158G94B100	R176G98B88	R137B55	R146G45B19	R161G101B1

■配色樣本

5Y8.0/13.0	N1.5	6RP4.0/12.5

3GY7.0/12.0	5Y8.0/13.0	7P2.5/9.5

5BG4.5/10.0	6RP4.0/12.5	6RP3.0/10.0

6RP4.0/12.5	N1.5	3GY7.0/12.0

7P2.5/9.5	5Y8.0/13.0	5BG4.5/10.0

6RP3.0/10.0	5Y8.0/13.0	6RP4.0/12.5

5Y8.0/13.0	N1.5	4R4.5/14.0

3GY7.0/12.0	8YR7.0/13.5	4R4.5/14.0

5BG4.5/10.0	4R3.5/11.5	N1.5

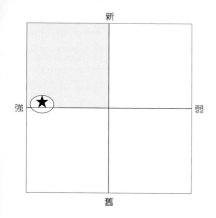

Psychedelic ————————

所謂的幻覺是在神智不清的狀態下產生恍惚的
現象，在視覺上的刺激是必要的，在平常的顏色上
加上螢光效果會更好。用相反色來做配色工作，也
可利用反光部分構成尖銳的細膩感。

■色彩行列

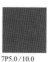

4R4.5/14.0	7P3.5/11.5	4R6.0/12.0	8YR7.5/11.5	5Y8.5/11.0	3GY7.5/10.0	7P5.0/10.0	4R7.0/8.0
M100Y70	C80M100	M80Y50	M40Y90	M5Y80	C40Y90	C60M80	M60Y30
R197B63	R74B92	R219G83B90	R244G170B41	R225G229B78	R172G203B57	R116G66B131	R233G133B135

3G7.5/6.0	5B6.5/6.0	9PB6.0/7.0	6RP6.5/7.5	Luminous Yellow	Luminous Pink	Luminous Blue
C50Y40	C60Y10	C50M40	M50Y10	Y100	M100	C100
R150G200B172	R117G193B221	R143G143B190	R237G157B173	R255G235	R197B103	G160B221

※Luminous Color→螢光色

■配色樣本

4R4.5/14.0　　Luminous Yellow　　3GY7.5/10.0

7P3.5/11.5　　Luminous Yellow　　Luminous Pink

4R6.0/12.0　　3GY7.5/10.0　　Luminous Blue

8YR7.5/11.5　　Luminous Blue　　Luminous Yellow

5Y8.5/11.0　　Luminous Pink　　3G7.5/6.0

3GY7.5/10.0　　Luminous Pink　　Luminous Blue

7P5.0/10.0　　3G7.5/6.0　　Luminous Pink

4R4.5/14.0　　Luminous Yellow　　9PB6.0/7.0

7P3.5/11.5　　Luminous Pink　　Luminous Yellow

72 躍動
衝擊
――――――Impulse

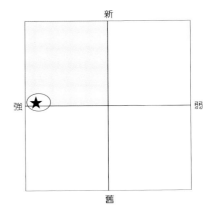

新
強 ★ 弱
舊

瞬間爆發的刺激狀況。這樣的意境很強烈,用暖色系及其相反色暗色系或是黑色來做對比。視覺上的刺激是不可缺的。可用尖銳的星型來做爲圖形。

■色彩行列

4R4.5/14.0	8YR7.5/13.5	5Y8.0/13.0	7P3.5/11.5	4R3.5/11.5	3G3.0/4.5	N9.5	N1.5
M100Y70	M50Y100	M10Y100	C80M100	C10M100Y50K30	C90M60Y70K20		K100
R197B63	R236G152	R255G223	R74B92	R137B55	R43G71B68	R255G255B255	

●輔助顏色

10R4.0/11.0	9PB2.5/9.5	7P2.5/9.5	6RP3.0/10.0	9PB2.0/5.0
C20M90Y100K20	C90M80K30	C70M90K30	C50M100Y30K10	C100M100Y50K10
R146G45B19	R38G42B94	R71G31B85	R114B73	R30G17B60

■配色樣本

| 4R4.5/14.0 | 5Y8.0/13.0 | 7P3.5/11.5 | 8YR7.0/13.5 | N9.5 | 4R4.5/14.0 | 5Y8.0/13.0 | 7P3.5/11.5 | 8YR7.0/13.5 |

| 7P3.5/11.5 | N9.5 | 4R4.5/14.0 | 4R4.5/14.0 | N1.5 | 5Y8.0/13.0 | 7P3.5/11.5 | 8YR7.0/13.5 | 4R3.5/11.5 |

| 5Y8.0/13.0 | N9.5 | 7P2.5/9.5 | 7P3.5/11.5 | 5Y8.0/13.0 | 10R4.0/11.0 | 4R4.5/14.0 | 8YR7.0/13.5 | 9PB2.5/9.5 |

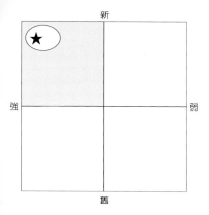

新

強　　　　　　　　弱

舊

前衛 73

Avant-garde

　　所謂的前衛是在第一次世界大戰在藝術界所產
生的名詞。在這是指抽象畫的感覺。除了原色以
外，清新的清色也是必要的。

■色彩行列

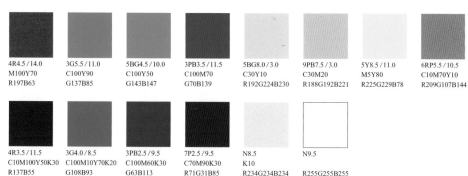

4R4.5/14.0	3G5.5/11.0	5BG4.5/10.0	3PB3.5/11.5	5BG8.0/3.0	9PB7.5/3.0	5Y8.5/11.0	6RP5.5/10.5
M100Y70	C100Y90	C100Y50	C100M70	C30Y10	C30M20	M5Y80	C10M70Y10
R197B63	G137B85	G143B147	G70B139	R192G224B230	R188G192B221	R225G229B78	R209G107B144

4R3.5/11.5	3G4.0/8.5	3PB2.5/9.5	7P2.5/9.5	N8.5	N9.5
C10M100Y50K30	C100M10Y70K20	C100M60K30	C70M90K30	K10	
R137B55	G108B93	G63B113	R71G31B85	R234G234B234	R255G255B255

■配色樣本

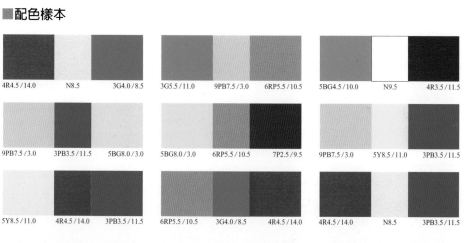

| 4R4.5/14.0 | N8.5 | 3G4.0/8.5 | 3G5.5/11.0 | 9PB7.5/3.0 | 6RP5.5/10.5 | 5BG4.5/10.0 | N9.5 | 4R3.5/11.5 |

| 9PB7.5/3.0 | 3PB3.5/11.5 | 5BG8.0/3.0 | 5BG8.0/3.0 | 6RP5.5/10.5 | 7P2.5/9.5 | 9PB7.5/3.0 | 5Y8.5/11.0 | 3PB3.5/11.5 |

| 5Y8.5/11.0 | 4R4.5/14.0 | 3PB3.5/11.5 | 6RP5.5/10.5 | 3G4.0/8.5 | 4R4.5/14.0 | 4R4.5/14.0 | N8.5 | 3PB3.5/11.5 |

74 革命

——————Revolutionary

就是將現已存在的集團推翻的意境。有將潛在活力激發出來的感覺。紅色表示革命也是最具有活力的顏色，同時也是利己的顏色。為了表現出集團的感覺，加點黃色或橘色會更好。

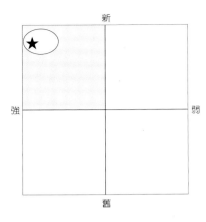

新

強　　　　　　弱

舊

■色彩行列

4R4.5／14.0
C100Y70
R197B63

8YR7.5／13.5
M50Y100
R236G152

5Y8.0／13.0
M10Y100
R255G223

3PB3.5／11.5
C100M70
G70B139

4R6.0／12.0
M80Y50
R219G83B90

10R6.5／11.5
M70Y70
R227G109B74

6RP5.5／10.5
C10M70Y10
R209G107B144

4R3.5／11.5
C10M100Y50K30
R137B55

3G4.0／8.5
C100M10Y70K20
R108B93

9PB2.5／9.5
C90M80K30
R38G42B94

7P2.5／9.5
C70M90K30
R71G31B85

N1.5
K100

■配色樣本

| 4R4.5／14.0 | 3G4.0／8.5 | 4R3.5／11.5 |

| 8YR7.0／13.5 | 7P2.5／9.5 | 4R6.0／12.0 |

| 5Y8.0／13.0 | 9PB2.5／9.5 | 4R4.5／14.0 |

| 3PB3.5／11.5 | 4R4.5／14.0 | 6RP5.5／10.5 |

| 4R6.0／12.0 | N1.5 | 5Y8.0／13.0 |

| 10R6.5／11.5 | 3PB3.5／11.5 | 5Y8.0／13.0 |

| 6RP5.5／10.5 | 5Y8.0／13.0 | N1.5 |

| 4R4.5／14.0 | N1.5 | 3G4.0／8.5 |

| 8YR7.0／13.5 | 5Y8.0／13.0 | 4R4.5／14.0 |

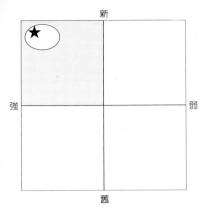

前衛

歡喜

75

Joy ─────

　　這是很生動的感覺，伴隨著歡愉的聲音，整體表現出愉悅的感覺。以彩度較高的色彩為中心，盡量使用黃色系。表現歡愉時，色向的幅度很寬廣。用明亮的清色配色即可。

■色彩行列

4R4.5/14.0 M100Y70 R197B63	10R5.5/14.0 M80Y100 R217G83B10	5Y8.0/13.0 M10Y100 R255G223	3GY7.0/12.0 C60Y100 R119G182B10	3G5.5/11.0 C100Y90 G137B85	3GY7.5/10.0 C40Y90 R172G203B57	9PB5.0/10.0 C70M60 R98G98B159	6RP5.5/10.5 C10M70Y10 R209G107B144
3G8.0/3.0 C20Y20 R216G233B214	5BG8.0/3.0 C30Y10 R192G224B230	3G4.0/8.5 C100M10Y70K20 G108B93	9PB2.5/9.5 C90M80K30 R38G42B94	4R7.0/8.0 M60Y30 R233G133B135	8YR8.0/8.0 M30Y50 R250G193B134	5Y8.5/7.5 M5Y50 R255G234B154	3GY8.0/7.0 C30Y60 R198G218B135
7P6.0/7.0 C30M50 R182G139B180	6RP6.5/7.5 M50Y10 R237G157B173	N9.5 R255G255B255					

■配色樣本

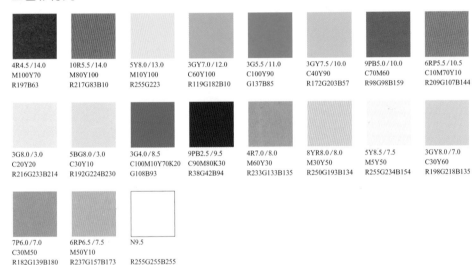

4R4.5/14.0	5Y8.5/7.5	6RP5.5/10.5	10R5.5/14.0	5Y8.0/13.0	7P6.0/7.0	5Y8.0/13.0	9PB5.0/10.0	6RP6.5/7.5

3GY7.0/12.0	3G8.0/3.0	5Y8.0/13.0	3G5.5/11.0	6RP6.5/7.5	5Y8.5/7.5	3GY7.5/10.0	5Y8.0/13.0	4R4.5/14.0

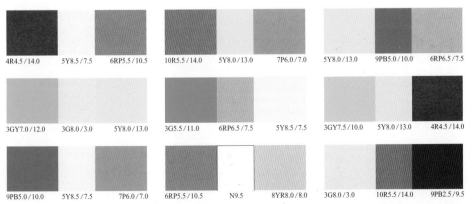

9PB5.0/10.0	5Y8.5/7.5	7P6.0/7.0	6RP5.5/10.5	N9.5	8YR8.0/8.0	3G8.0/3.0	10R5.5/14.0	9PB2.5/9.5

87

76 前衛
樂觀
—————Optimistic

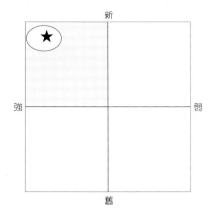

　　總而言之就是只充滿希望及願景的意境。以明亮的清色爲主，輔助顏色是以紅色及黃色爲主。與確信的感覺不同，帶點不安感，用明亮的灰色系來作配色工作。讓樂觀的感覺加分。

■色彩行列

4R4.5/14.0	5Y8.0/13.0	4R7.0/8.0	8YR8.0/8.0	5Y8.5/7.5	3GY8.0/7.0	3G7.5/6.0	7P6.0/7.0
M100Y70	M10Y100	M60Y30	M30Y50	M5Y50	C30Y60	C50Y40	C30M50
R197B63	R255G223	R233G133B135	R250G193B134	R255G234B154	R198G218B135	R150G200B172	R182G139B180

6RP6.5/7.5	4R8.0/3.5	8YR8.5/3.5	5Y9.0/3.0	3GY8.5/3.0	4R4.5/6.5	3G5.0/5.0	7P3.5/5.5
M5Y10	M30Y10	M20Y30	Y30	C10Y30	C40M70Y50	C80M30Y70	C70M70Y20
R237G157B173	R247G197B200	R253G214B179	R255G246B199	R240G241B198	R158G94B100	R73G130B99	R100G82B127

5Y7.5/2.0	3GY7.5/2.0	5BG7.0/2.0	N8.5
C10M20Y30K10	C30M10Y30K10	C40M10Y20K10	K10
R214G189B163	R178G189B170	R156G181B183	R234G234B234

■配色樣本

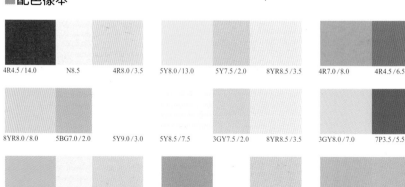

4R4.5/14.0	N8.5	4R8.0/3.5	5Y8.0/13.0	5Y7.5/2.0	8YR8.5/3.5	4R7.0/8.0	4R4.5/6.5	N8.5

8YR8.0/8.0	5BG7.0/2.0	5Y9.0/3.0	5Y8.5/7.5	3GY7.5/2.0	8YR8.5/3.5	3GY8.0/7.0	7P3.5/5.5	3GY7.5/2.0

3G7.5/6.0	N8.5	3GY7.5/2.0	7P6.0/7.0	5Y9.0/3.0	5Y7.5/2.0	6RP6.5/7.5	5BG7.0/2.0	3G5.0/5.0

新

強　　　　　　弱

舊

88

轉變

Eccentric

外表風貌與平時不同。換句話說,就是與平日不同的表現。充滿創作力,並不只有單純的純色,還有曖昧的濁色在內。是一種不可思議的表現。

■色彩行列

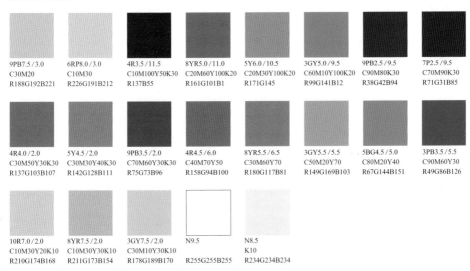

9PB7.5/3.0	6RP8.0/3.0	4R3.5/11.5	8YR5.0/11.0	5Y6.0/10.5	3GY5.0/9.5	9PB2.5/9.5	7P2.5/9.5
C30M20	C10M30	C10M100Y50K30	C20M60Y100K20	C20M30Y100K20	C60M10Y100K20	C90M80K30	C70M90K30
R188G192B221	R226G191B212	R137B55	R161G101B1	R171G145	R99G141B12	R38G42B94	R71G31B85

4R4.0/2.0	5Y4.5/2.0	9PB3.5/2.0	4R4.5/6.0	8YR5.5/6.5	3GY5.5/5.5	5BG4.5/5.0	3PB3.5/5.5
C30M50Y30K30	C30M30Y40K30	C70M60Y30K30	C40M70Y50	C30M60Y70	C50M20Y70	C80M20Y40	C90M60Y30
R137G103B107	R142G128B111	R75G73B96	R158G94B100	R180G117B81	R149G169B103	R67G144B151	R49G86B126

10R7.0/2.0	8YR7.5/2.0	3GY7.5/2.0	N9.5	N8.5
C10M30Y20K10	C10M30Y30K10	C30M10Y30K10		K10
R210G174B168	R211G173B154	R178G189B170	R255G255B255	R234G234B234

■配色樣本

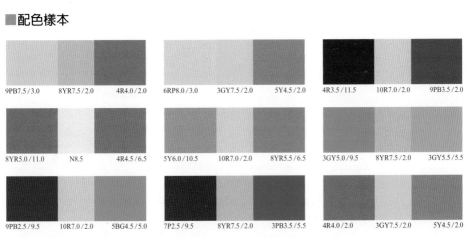

9PB7.5/3.0	8YR7.5/2.0	4R4.0/2.0	6RP8.0/3.0	3GY7.5/2.0	5Y4.5/2.0	4R3.5/11.5	10R7.0/2.0	9PB3.5/2.0
8YR5.0/11.0	N8.5	4R4.5/6.0	5Y6.0/10.5	10R7.0/2.0	8YR5.5/6.5	3GY5.0/9.5	8YR7.5/2.0	3GY5.5/5.5
9PB2.5/9.5	10R7.0/2.0	5BG4.5/5.0	7P2.5/9.5	8YR7.5/2.0	3PB3.5/5.5	4R4.0/2.0	3GY7.5/2.0	5Y4.5/2.0

前衛
劃時代
—————————Epoch

劃時代的表現是揮別過去，迎向另一個展開新未來的感覺。從革命轉而和平的狀況，充滿希望的感覺。要用能感受到希望的青色系列及明亮的清色來做配色。

■色彩行列

5BG4.5/10.0
C100Y50
R143G147

3PB3.5/11.5
C100M70
G70B139

4R6.0/12.0
M80Y50
R219G83B90

5BG6.0/8.5
C90Y40
G157B165

3PB5.0/10.0
C80M40
R67G120B182

6RP5.5/10.5
C10M70Y10
R209G107B144

5Y9.0/3.0
Y30
R255G246B199

5BG8.0/3.0
C30Y10
R192G224B230

5B8.0/3.0
C30
R190G225B246

9PB7.5/3.0
C30M20
R188G192B221

4R3.5/11.5
C10M100Y50K30
R137B55

3G4.0/8.5
C100M10Y70K20
G108B93

3PB2.5/9.5
C100M60K30
G63B113

9PB2.5/9.5
C90M80K30
R38G42B94

7P2.5/9.5
C70M90K30
R71G31B85

3PB2.0/5.0
C100M80Y40
R21G53B95

10R7.0/2.0
C10M30Y20K10
R210G174B168

8YR7.5/2.0
C10M30Y30K10
R211G173B154

3GY7.5/2.0
C30M10Y30K10
R178G189B170

5B7.0/2.0
C40M10Y10K10
R154G182B198

N9.5
R255G255B255

N8.5
K10
R234G234B234

■配色樣本

5BG4.5/10.0　　　N8.5　　　4R3.5/11.5

3PB3.5/11.5　　5Y9.0/3.0　　3G4.0/8.5

4R6.0/12.0　　9PB2.5/9.5　　10R7.0/2.0

5BG6.5/8.5　　5B8.0/3.0　　7P2.5/9.5

3PB5.0/10.0　　　N9.5　　　6RP5.5/10.5

6RP5.5/10.5　　3GY7.5/2.0　　3G4.0/8.5

5Y9.0/3.0　　3PB2.5/9.5　　9PB7.5/3.0

5BG8.0/3.0　　4R3.5/11.5　　5BG4.5/10.0

5B8.0/3.0　　7P2.5/9.5　　N8.5

R區

R

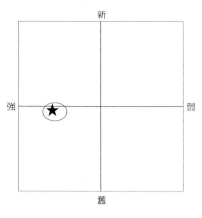

79 氣派

氣派
—————— Gorgeous

這裡指的氣派有點類似豪華的感覺，是個高級的表現。用紫色系的色彩及深色系的顏色增加其厚實感。特別是用紅紫色及深黃色做配色最佳。

(圖) 新／舊／強／弱 ★

■色彩行列

7P3.5/11.5	6RP4.0/12.5	4R3.5/11.5	10R4.0/11.0	8YR5.0/11.0	5Y6.0/10.5	9PB2.5/9.5	6RP3.0/10.0
C80M100	C30M100Y20	C10M100Y50K30	C20M90Y100K20	C20M60Y100K20	C20M30Y100K20	C90M80K30	C50M100Y30K10
R74B92	R154B88	R137B55	R146G45B19	R161G101B1	R171G145	R38G42B94	R114B73

●輔助顏色

9PB5.0/10.0	7P5.0/10.0	6RP5.5/10.5	8YR3.5/6.0	5Y4.0/5.5	3GY3.5/5.0	6RP2.5/5.5
C70M60	C60M80	C10M70Y10	C50M70Y70K10	C50M50Y70K20	C70M40Y70K30	C60M90Y30K30
R98G98B159	R116G66B131	R209G107B144	R127G83B70	R120G103B73	R76G93B70	R85G34B71

■配色樣本

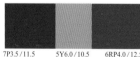

7P3.5/11.5	5Y6.0/10.5	6RP4.0/12.5

6RP4.0/12.5	7P3.5/11.5	4R3.5/11.5

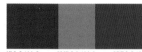

4R3.5/11.5	8YR5.0/11.0	9PB2.5/9.5

10R4.0/11.0	9PB2.5/9.5	6RP4.0/12.5

8YR5.0/11.0	4R3.5/11.5	7P3.5/11.5

5Y6.0/10.5	6RP3.0/10.0	6RP4.0/12.5

9PB2.5/9.5	10R4.0/11.0	3GY3.5/5.0

6RP3.0/10.0	7P5.0/10.0	6RP2.5/5.5

7P3.5/11.5	6RP5.5/10.5	5Y4.0/5.5

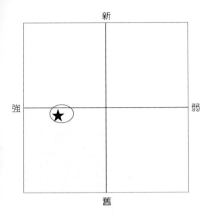

新

強　弱

舊

氣派
豪華 80

Deluxe

　　這是萬物極至的表現。並不只是單從外表看到的豪華。用紅色及深色系列來表現。在暗色及黑色上加點明亮的灰色也能增加其沉穩感。

■色彩行列

7P3.5/11.5	4R3.5/11.5	10R4.0/11.0	5Y6.0/10.5	6RP3.0/10.0	9PB2.0/5.0	6RP2.5/5.5	N1.5
C80M100	C10M100Y50K30	C20M90Y100K20	C20M30Y100K20	C50M100Y30K10	C100M100Y50K10	C60M90Y30K30	K100
R74B92	R137B55	R146G45B19	R171G145	R114B73	R30G17B60	R85G34B71	

N8.5
K10
R234G234B234

■配色樣本

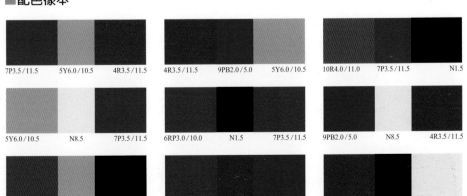

| 7P3.5/11.5 | 5Y6.0/10.5 | 4R3.5/11.5 | 4R3.5/11.5 | 9PB2.0/5.0 | 5Y6.0/10.5 | 10R4.0/11.0 | 7P3.5/11.5 | N1.5 |

| 5Y6.0/10.5 | N8.5 | 7P3.5/11.5 | 6RP3.0/10.0 | N1.5 | 7P3.5/11.5 | 9PB2.0/5.0 | N8.5 | 4R3.5/11.5 |

| 6RP2.5/5.5 | 5Y6.0/10.5 | N1.5 | 7P3.5/11.5 | 4R3.5/11.5 | 9PB2.0/5.0 | 4R3.5/11.5 | N1.5 | N8.5 |

93

氣派

奢華

—— Luxurious

將金錢無度揮霍的奢華生活，這與一般的便宜貨或是假貨不同。在配色方面用紫色及青紫色爲中心，特別是以青紫色爲主，更能表現出物品的質感。

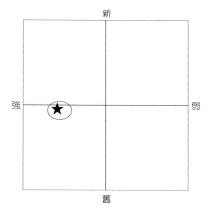

新

強　　　★　　　弱

舊

■色彩行列

9PB5.0/10.0
C70M60
R98G98B159

4R3.5/11.5
C10M100Y50K30
R137B55

5Y6.0/10.5
C20M30Y100K20
R171G145

9PB2.5/9.5
C90M80K30
R38G42B94

6RP3.0/10.0
C50M100Y30K10
R114B73

8YR5.5/6.5
C30M60Y70
R180G117B81

6RP4.0/6.0
C50M80Y30
R136G70B108

4R2.5/6.0
C70M100Y50K10
R84G10B61

8YR3.5/6.0
C50M70Y70K10
R127G83B70

7P2.0/5.0
C80M90Y30K30
R58G31B70

■配色樣本

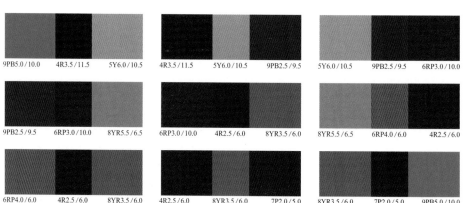

9PB5.0/10.0　　4R3.5/11.5　　5Y6.0/10.5

4R3.5/11.5　　5Y6.0/10.5　　9PB2.5/9.5

5Y6.0/10.5　　9PB2.5/9.5　　6RP3.0/10.0

9PB2.5/9.5　　6RP3.0/10.0　　8YR5.5/6.5

6RP3.0/10.0　　4R2.5/6.0　　8YR3.5/6.0

8YR5.5/6.5　　6RP4.0/6.0　　4R2.5/6.0

6RP4.0/6.0　　4R2.5/6.0　　8YR3.5/6.0

4R2.5/6.0　　8YR3.5/6.0　　7P2.0/5.0

8YR3.5/6.0　　7P2.0/5.0　　9PB5.0/10.0

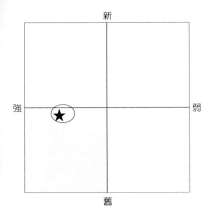

新

強　　　　　弱

舊

Flamboyant ─────

　　多數都是表面上的視覺效果，流行的事物特別
引人注意，要引人注意就要用到純色，或者是在花
樣上要做些變化。純色最好要用彩度較高的清色來
做組合會較佳。

■色彩行列

4R4.5/14.0	10R5.5/14.0	8YR7.0/13.5	5BG4.5/10.0	5B4.0/10.0	9PB3.5/11.5	6RP4.0/12.5	10R6.5/11.5
M100Y70	M80Y100	M50Y100	C100Y50	C100M40Y20	C90M90	C30M100Y20	M70Y70
R197B63	R217G83B10	R236G152	R143B147	G108B154	R54G38B112	R154B88	R227G109B74

8YR7.5/11.5	5Y8.5/11.0	3G6.5/9.0	4R7.0/8.0	3GY8.0/7.0	9PB6.0/7.0
M40Y90	M5Y80	C80Y70	M60Y30	C30Y60	C50M40
R244G170B41	R225G229B78	R64G164B113	R233G133B135	R198G218B135	R143G143B190

■配色樣本

4R4.5/14.0	3GY8.0/7.0	8YR7.0/13.5
10R5.5/14.0	9PB6.0/7.0	5BG4.5/10.0
8YR7.0/13.5	4R7.0/8.0	5B4.0/10.0

5BG4.5/10.0	5Y8.5/11.0	9PB3.5/11.5
5B4.0/10.0	8YR7.5/11.5	6RP4.0/12.5
9PB3.5/11.5	5Y8.5/11.0	10R6.5/11.5

6RP4.0/12.5	9PB6.0/7.0	8YR7.5/11.5
10R6.5/11.5	3G6.5/9.0	5Y8.5/11.0
8YR7.5/11.5	9PB3.5/11.5	3G6.5/9.0

83 氣派

華麗

—————Brilliant

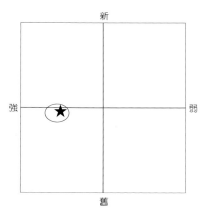

　　與容易引人注目的流行一樣強眼，避免純色，選擇彩色較高的清色為中心來做配色。但若光只是如此，會呈現平坦的感覺，所以加上些暗色來做配色，會產生光輝的感覺。

■色彩行列

9PB3.5 / 11.5	6RP4.0 / 12.5	4R6.0 / 12.0	10R6.5 / 11.5	8YR7.5 / 11.5	5Y8.5 / 11.0	5BG6.0 / 8.5	9PB5.0 / 10.0
C90M90	C30M100Y20	M80Y50	M70Y70	M40Y90	M5Y80	C90Y40	C70M60
R54G38B112	R154B88	R219G83B90	R277G109B74	R244G170B41	R225G229B78	R157B165	R98G98B159

7P5.0 / 10.0	6RP5.5 / 10.5	5Y6.0 / 10.5	9PB2.5 / 9.5
C60M80	C10M70Y10	C20M30Y100K20	C90M80K30
R116G66B131	R209G107B144	R171G145	R38G42B94

■配色樣本

9PB3.5 / 11.5	5Y6.0 / 10.5	6RP4.0 / 12.5

6RP4.0 / 12.5	5Y6.0 / 10.5	7P5.0 / 10.0

4R6.0 / 12.0	5Y6.0 / 10.5	6RP5.5 / 10.5

10R6.5 / 11.5	9PB2.5 / 9.5	7P5.0 / 10.0

8YR7.5 / 11.5	9PB2.5 / 9.5	9PB5.0 / 10.0

5Y8.5 / 11.0	9PB2.5 / 9.5	6RP4.0 / 12.5

5BG6.0 / 8.5	5Y8.5 / 11.0	9PB2.5 / 9.5

9PB5.0 / 10.0	5Y8.5 / 11.0	6RP5.5 / 10.5

7P5.0 / 10.0	5Y8.5 / 11.0	4R6.0 / 12.0

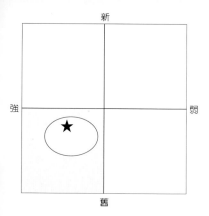

新

強　　　弱

舊

性感

性感

Glamourous

　　人類最大的魅力在於體態的優美度，能呈現這樣的魅力，不管男性女性都會被吸引。以明亮的清色爲主，採用一小部分的深色，便能有沉穩的感覺。

■色彩行列

7P5.0／10.0 C60M80 R116G66B131	6RP5.5／10.5 C10M70Y10 R209G107B144	4R7.0／8.0 M60Y30 R233G133B135	10R7.5／8.0 M50Y40 R240G154B132	9PB6.0／7.0 C50M40 R143G143B190	7P6.0／7.0 C30M50 R182G139B180	6RP6.5／7.5 M50Y10 R237G157B173	4R8.0／3.5 M30Y10 R247G197B200

10R8.0／3.5 M30Y20 R248G197B184	5Y9.0／3.0 Y30 R255G246B199	6RP8.0／3.0 C10M30 R226G191B212	4R3.5／11.5 C10M100Y50K30 R137B55	7P2.5／9.5 C70M90K30 R71G31B85

■配色樣本

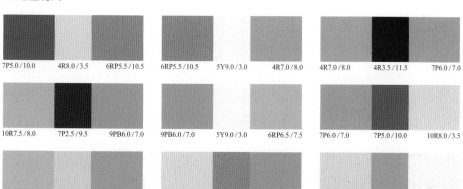

7P5.0／10.0	4R8.0／3.5	6RP5.5／10.5
6RP5.5／10.5	5Y9.0／3.0	4R7.0／8.0
4R7.0／8.0	4R3.5／11.5	7P6.0／7.0
10R7.5／8.0	7P2.5／9.5	9PB6.0／7.0
9PB6.0／7.0	5Y9.0／3.0	6RP6.5／7.5
7P6.0／7.0	7P5.0／10.0	10R8.0／3.5
6RP6.5／7.5	6RP8.0／3.0	7P6.0／7.0
4R8.0／3.5	6RP5.5／10.5	9PB6.0／7.0
10R8.0／3.5	7P6.0／7.0	5Y9.0／3.0

85 性感
豔麗
————————Coquettish

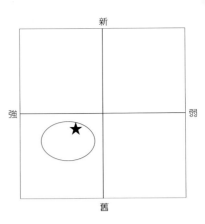

新
強　　　　　　弱
舊

有野豔的感覺，但不至於留下壞印象，反倒有誇耀及健康的印象。比性感還要有更深一層的意義是其特徵。用暗色系及深色系來表現對比的配色法，便能呈現出豔麗的感覺。

■色彩行列

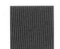
7P5.0/10.0
C60M80
R116G66B131

6RP5.5/10.5
C10M70Y10
R209G107B144

4R7.0/8.0
M60Y30
R233G133B135

7P6.0/7.0
C30M50
R182G139B180

6RP8.0/3.0
C10M30
R226G191B212

4R4.5/6.5
C40M70Y50
R158G94B100

7P3.5/5.5
C70M70Y20
R100G82B127

4R3.5/11.5
M10M100Y50K30
R137B55

9PB2.5/9.5
C90M80K30
R38G42B94

6RP3.0/10.0
C50M100Y30K10
R114B73

7P2.0/5.0
C80M90Y30K30
R58G31B70

■配色樣本

7P5.0/10.0　6RP5.5/10.5　6RP8.0/3.0

6RP5.5/10.5　9PB2.5/9.5　7P6.0/7.0

4R7.0/8.0　6RP3.0/10.0　7P5.0/10.0

7P6.0/7.0　4R3.5/11.5　4R7.0/8.0

6RP8.0/3.0　7P5.0/10.0　4R7.0/8.0

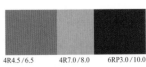
4R4.5/6.5　4R7.0/8.0　6RP3.0/10.0

7P3.5/5.5　7P6.0/7.0　6RP3.0/10.0

7P5.0/10.0　6RP5.5/10.5　6RP8.0/3.0

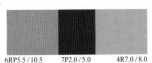
6RP5.5/10.5　7P2.0/5.0　4R7.0/8.0

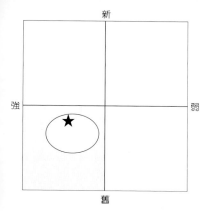

性感
煽情 86

Erotic

　　比性感還要具有無法抗拒的魅力，肉體的誘惑占大部分。因此多少有點誘惑的感覺。以純色的紅色及紅紫色為主，明亮的清色加上光輝便能增加其誘人的質感。

■色彩行列

4R4.5/14.0	6RP4.0/12.5	4R7.0/8.0	10R7.5/8.0	7P6.0/7.0	6RP6.5/7.5	6RP5.5/10.5	4R8.0/3.5
M100Y70	C30M100Y20	M60Y30	M50Y40	C30M50	M50Y10	C10M70Y10	M30Y10
R197B63	R154B88	R233G133B135	R240G154B132	R182G139B180	R237G157B173	R209G107B144	R247G197B200

10R8.0/3.5	6RP8.0/3.0	4R3.5/11.5	6RP3.0/10.0	7P3.5/5.5
M30Y20	C10M30	C10M100Y50K30	C50M100Y30K10	C70M70Y20
R248G197B184	R226G191B212	R137B55	R114B73	R100G82B127

■配色樣本

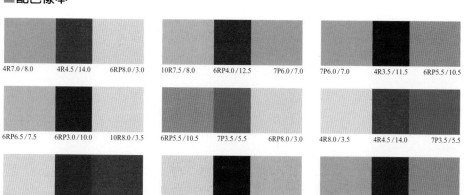

| 4R7.0/8.0 | 4R4.5/14.0 | 6RP8.0/3.0 | 10R7.5/8.0 | 6RP4.0/12.5 | 7P6.0/7.0 | 7P6.0/7.0 | 4R3.5/11.5 | 6RP5.5/10.5 |

| 6RP6.5/7.5 | 6RP3.0/10.0 | 10R8.0/3.5 | 6RP5.5/10.5 | 7P3.5/5.5 | 6RP8.0/3.0 | 4R8.0/3.5 | 4R4.5/14.0 | 7P3.5/5.5 |

| 10R8.0/3.5 | 6RP4.0/12.5 | 4R4.5/14.0 | 6RP8.0/3.0 | 4R3.5/11.5 | 10R7.5/8.0 | 4R7.0/8.0 | 6RP3.0/10.0 | 6RP5.5/10.5 |

99

87 性感
充實
———————————Full

有點盈滿的感覺，總之就是欲求不滿的意境，這比性感還要更深一層。雖在色相方面是相似，但在深黃色及紅紫色為主色的條件下，又增加暗系的清色及灰色來做輔助顏色搭配色彩。

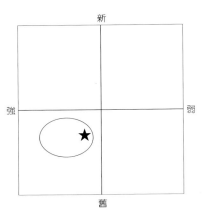

■色彩行列

5Y6.0/10.5
C20M30Y100K20
R171G145

6RP3.0/10.0
C50M100Y30K10
R114B73

4R2.5/6.0
C70M100Y50K10
R84G10B61

8YR3.5/6.0
C50M70Y70K10
R127G83B70

5Y4.0/5.5
C50M50Y70K20
R120G103B73

7P2.0/5.0
C80M90Y30K30
R58G31B70

6RP2.5/5.5
C60M90Y30K30
R85G34B71

5BG4.0/2.0
C70M30Y30K30
R74G105B118

10R5.0/6.5
C30M70Y60
R176G98B88

8YR5.5/6.5
C30M60Y70
R180G117B81

6RP4.0/6.0
C50M80Y30
R136G70B108

N1.5
K100

■配色樣本

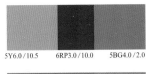
5Y6.0/10.5　　6RP3.0/10.0　　5BG4.0/2.0

6RP3.0/10.0　　4R2.5/6.0　　10R5.0/6.5

4R2.5/6.0　　5Y6.0/10.5　　6RP4.0/6.0

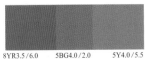
8YR3.5/6.0　　5BG4.0/2.0　　5Y4.0/5.5

5Y4.0/5.5　　6RP2.5/5.5　　6RP4.0/6.0

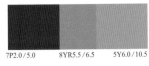
7P2.0/5.0　　8YR5.5/6.5　　5Y6.0/10.5

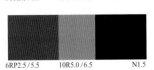
6RP2.5/5.5　　10R5.0/6.5　　N1.5

5BG4.0/2.0　　7P2.0/5.0　　5Y6.0/10.5

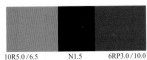
10R5.0/6.5　　N1.5　　6RP3.0/10.0

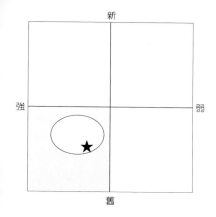

新

強　　　　　　　　弱

舊

性感
圓滿 88

Mellow

　　在技術達到最高峰的境界，已是如火純青的地步。就像成熟的果實般香甜可口，用紅色來表現是再適當不過的，但用純色來表現更生動，最好使用深紅色。還可使用帶點成熟感的灰色系顏色。

■色彩行列

4R3.5/11.5	9PB2.5/9.5	6RP3.0/10.0	4R2.5/6.0	8YR3.5/6.0	9PB2.0/5.0	6RP2.5/5.5	4R4.0/2.0
C10M100Y50K30	C90M80K30	C50M100Y30K10	C70M100Y50K10	C50M70Y70K10	C100M100Y50K10	C60M90Y30K30	C30M50Y30K30
R137B55	R38G42B94	R114B73	R84G10B61	R127G83B70	R30G17B60	R85G34B71	R137G103B107

8YR4.5/2.0
C30M30Y30K30
R141G129B123

■配色樣本

4R3.5/11.5	9PB2.5/9.5	6RP3.0/10.0

9PB2.5/9.5	6RP3.0/10.0	4R2.5/6.0

6RP3.0/10.0	9PB2.0/5.0	8YR3.5/6.0

4R2.5/6.0	8YR3.5/6.0	9PB2.0/5.0

8YR3.5/6.0	9PB2.0/5.0	4R4.0/2.0

9PB2.0/5.0	8YR4.5/2.0	4R3.5/11.5

6RP2.5/5.5	4R4.0/2.0	9PB2.5/9.5

4R3.5/11.5	9PB2.0/5.0	6RP3.0/10.0

9PB2.5/9.5	4R3.5/11.5	6RP2.5/5.5

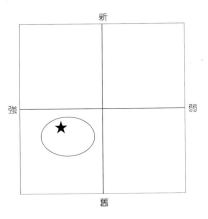

89 性感

美味

———————— Delicious

光看文字就了解是食物方面的形容詞，但這樣
也能感覺到性感。表現美味的顏色是以橘色爲主，
隨著味覺的不同再將其顏色加深或變淡。

新

強　　　　　弱

舊

■色彩行列

8YR7.0 / 13.5
M50Y100
R236G152

10R6.5 / 11.5
M70Y70
R227G109B74

6RP5.5 / 10.5
C10M70Y10
R209G107B144

4R7.0 / 8.0
M60Y30
R233G133B135

10R7.5 / 8.0
M50Y40
R240G154B132

6RP6.5 / 7.5
M50Y10
R237G157B173

4R8.0 / 3.5
M30Y10
R247G197B200

8YR8.5 / 3.5
M20Y30
R253G214B179

5Y9.0 / 3.0
Y30
R255G246B199

6RP8.0 / 3.0
C10M30
R226G191B212

4R3.5 / 11.5
C10M100Y50K30
R137B55

10R4.0 / 11.0
C20M90Y100K20
R146G45B19

8YR5.0 / 11.0
C20M60Y100K20
R161G101B1

6RP3.0 / 10.0
C50M100Y30K10
R114B73

4R4.5 / 6.5
C40M70Y50
R158G94B100

10R5.0 / 6.5
C30M70Y60
R176G98B88

8YR5.5 / 6.5
C30M60Y70
R180G117B81

5Y7.5 / 2.0
C10M20Y30K10
R214G189B163

■配色樣本

8YR7.0 / 13.5　　5Y9.0 / 3.0　　6RP5.5 / 10.5

10R6.5 / 11.5　　6RP3.0 / 10.0　　6RP6.5 / 7.5

6RP5.5 / 10.5　　5Y7.5 / 2.0　　10R7.5 / 8.0

4R7.0 / 8.0　　6RP8.0 / 3.0　　4R3.5 / 11.5

10R7.5 / 8.0　　5Y9.0 / 3.0　　4R4.5 / 6.5

6RP6.5 / 7.5　　8YR5.0 / 11.0　　6RP8.0 / 3.0

4R8.0 / 3.5　　4R4.5 / 6.5　　5Y7.5 / 2.0

8YR8.5 / 3.5　　8YR5.5 / 6.5　　4R7.0 / 8.0

5Y9.0 / 3.0　　10R5.0 / 6.5　　10R6.5 / 11.5

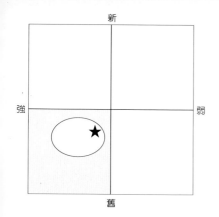

新

強　　　　　　　　弱

舊

圓融 90

Smooth

　　呈現追求非現實的夢想的感覺。絕對不帶有貶低的色彩，是一種年輕時追求夢想的唯美感。在明亮的清色中表現出年輕的感覺，所以採用色度較高的色彩。這樣也呈現出汙泥而不染的感覺，盡量不要用到濁色。

■色彩行列

4R7.0／8.0	10R7.5／8.0	8YR8.0／8.0	4R8.0／3.5	10R8.0／3.5	8YR8.5／3.5	4R4.5／6.5	4R7.0／2.0
M60Y30	M50Y40	M30Y50	M30Y10	M30Y20	M20Y30	C40M70Y50	C10M30Y10K10
R233G133B135	R240G154B132	R250G193B134	R247G197B200	R248G197B184	R253G214B179	R158G94B100	R209G174B182

10R7.0／2.0	8YR7.5／2.0	4R4.0／2.0
C10M30Y20K10	C10M30Y30K10	C30M50Y30K30
R210G174B168	R211G173B154	R137G103B107

■配色樣本

4R7.0／8.0	4R4.0／2.0	10R8.0／3.5

10R7.5／8.0	4R4.0／2.0	4R8.0／3.5

8YR8.0／8.0	8YR7.5／2.0	4R8.0／3.5

4R8.0／3.5	4R4.5／6.5	8YR8.0／8.0

10R8.0／3.5	4R7.0／8.0	10R7.0／2.0

8YR8.5／3.5	10R7.5／8.0	4R8.0／3.5

4R4.5／6.5	4R8.0／3.5	10R7.5／8.0

4R7.0／8.0	8YR8.0／8.0	4R7.0／2.0

10R7.5／8.0	10R7.0／2.0	4R4.0／2.0

91 性感
香味
—————— Aromatic

是著重於嗅覺方面的感受。當然美味的食物還是關鍵所在。所以主要的顏色還是以橘色為主，為了要呈現出香氣的感覺，用些暗系的清色及濁色。明亮的灰色系顏色也有其效果。會使整體看來更完美。

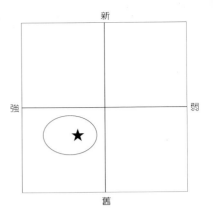

新
強　　弱
舊

■色彩行列

10R4.0/11.0	8YR5.0/11.0	8YR8.5/3.5	4R4.5/6.5	8YR5.5/6.5	8YR3.5/6.0	8YR7.5/2.0
C20M90Y100K20	C20M60Y100K20	M20Y30	C40M70Y50	C30M60Y70	C50M70Y70K10	C10M30Y30K10
R146G45B19	R161G101B1	R253G214B179	R58G94B100	R180G117B81	R127G83B70	R211G173B154

●輔助顏色

5Y6.0/10.5	5Y6.0/6.0	5Y4.0/5.5	5Y7.5/2.0	8YR4.5/2.0	5Y4.5/2.0
C20M30Y100K20	C40M40Y70	C50M50Y70K20	C10M20Y30K10	C30M30Y30K30	C30M30Y40K30
R171G145	R167G146B93	R120G103B73	R214G189B163	R141G129B123	R142G128B111

■配色樣本

10R4.0/11.0	8YR8.5/3.5	8YR5.0/11.0

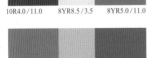

8YR5.0/11.0	8YR3.5/6.0	8YR8.5/3.5

8YR8.5/3.5	4R4.5/6.5	8YR7.5/2.0

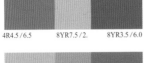

4R4.5/6.5	8YR7.5/2.	8YR3.5/6.0

8YR5.5/6.5	4R4.5/6.5	10R4.0/11.0

8YR3.5/6.0	10R4.0/11.0	8YR7.5/2.0

8YR7.5/2.0	5Y6.0/10.5	8YR5.0/11.0

10R4.0/11.0	5Y4.0/5.5	5Y6.0/10.5

8YR5.0/11.0	8YR4.5/2.0	5Y6.0/6.0

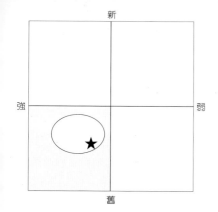

新

強 —————— 弱

舊

性感
大人 92

Adult

　　大人相對的是小孩，這兩種表達的意境完全不同。一個是認真努力的感覺，另一個則是無所事事的樣子。所以整體是以明亮的清色，尤其是紅色為主。深色系的色彩是做輔助用，背景顏色可用灰色系的顏色。

■色彩行列

4R3.5 / 11.5	5Y6.0 / 10.5	9PB2.5 / 9.5	4R8.0 / 3.5	4R4.5 / 6.5	9PB3.5 / 5.5	7P3.5 / 5.5	3GY3.5 / 5.0
C10M100Y50K30	C20M30Y100K20	C90M80K30	M30Y10	C40M70Y50	C80M60Y20	C70M70Y20	C70M40Y70K30
R137B55	R171G145	R38G42B94	R247G197B200	R158G94B100	R76G92B137	R100G82B127	R76G93B70

3PB2.0 / 5.0	6RP2.5 / 5.5	4R4.0 / 2.0	3GY4.5 / 2.0	5BG4.0 / 2.0	3PB3.5 / 2.0	7P3.5 / 2.0
C100M80Y40	C60M90Y30K30	C30M50Y30K30	C40M20Y40K30	C70M30Y30K30	C70M50Y30K30	C60M60Y30K30
R21G53B95	R85G34B71	R137G103B107	R127G134B117	R74G105B118	R75G84B104	R91G77B97

■配色樣本

4R3.5 / 11.5	3GY4.5 / 2.0	5Y6.0 / 10.5

5Y6.0 / 10.5	5BG4.0 / 2.0	9PB2.5 / 9.5

9PB2.5 / 9.5	4R8.0 / 3.5	4R4.0 / 2.0

4R8.0 / 3.5	3PB3.5 / 2.0	4R3.5 / 11.5

4R4.5 / 6.5	3GY3.5 / 5.0	3PB2.0 / 5.0

9PB3.5 / 5.5	5Y6.0 / 10.5	4R4.5 / 6.5

7P3.5 / 5.5	4R3.5 / 11.5	3PB3.5 / 2.0

3GY3.5 / 5.0	4R4.0 / 2.0	9PB2.5 / 9.5

3PB2.0 / 5.0	4R3.5 / 11.5	3GY4.5 / 2.0

93 性感

恍惚

—— Ecstasy

這完全是一種內心的感覺，受到外部刺激後，呈現出陶醉的樣子。這與幻覺有微妙的不同，與性感較接近。不用像幻覺時使用的刺激性顏色，而使用讓人心情變佳的明亮清色爲主要配色。

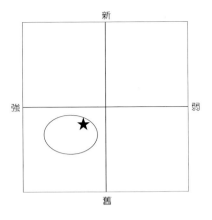

■色彩行列

4R8.0/3.5	10R8.0/3.5	8YR8.5/3.5	9PB7.5/3.0	7P7.5/3.0	6RP8.0/3.0	9PB6.0/7.0	7P6.0/7.0
M30Y10	M30Y20	M20Y30	C30M20	C20M20	C10M30	C50M40	C30M50
R247G197B200	R248G197B184	R253G214B179	R188G192B221	R209G201B223	R226G191B212	R143G143B190	R182G139B180

●輔助顏色

4R7.0/2.0	10R7.0/2.0	8YR7.5/2.0	5Y7.5/2.0	7P6.5/2.0	6RP7.0/2.0
C10M30Y10K10	C10M30Y20K10	C10M30Y30K10	C10M20Y30K10	C30M30Y10K10	C20M30Y10K10
R209G174B182	R210G174B168	R211G173B154	R214G189B163	R172G160B178	R190G167B180

■配色樣本

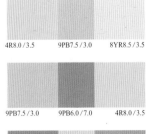

| 4R8.0/3.5 | 9PB7.5/3.0 | 8YR8.5/3.5 | 10R8.0/3.5 | 9PB6.0/7.0 | 6RP8.0/3.0 | 8YR8.5/3.5 | 7P6.0/7.0 | 7P7.5/3.0 |

| 9PB7.5/3.0 | 9PB6.0/7.0 | 4R8.0/3.5 | 7P7.5/3.0 | 7P6.0/7.0 | 4R8.0/3.5 | 6RP8.0/3.0 | 8YR8.5/3.5 | 7P7.5/3.0 |

| 9PB6.0/7.0 | 4R8.0/3.5 | 7P6.5/2.0 | 7P6.0/7.0 | 8YR8.5/3.5 | 4R7.0/2.0 | 4R8.0/3.5 | 7P7.5/3.0 | 8YR7.5/2.0 |

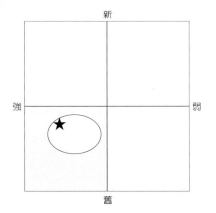

新

強　　　　　　　　弱

舊

性感
動感 94

Acrobatic

　　比喻人類是屬於軟體動物，有著柔軟的肉體可以活動。用純色來表現強烈的動作，用明亮的清色來表現柔軟的動作，將極具變化的深紫色做搭配，適度加上白色是重點所在。

■色彩行列

4R4.5/14.0	5Y8.0/13.0	3G5.5/11.0	5BG4.5/10.0	3PB3.5/11.5	5Y8.5/7.5	5B6.5/6.0	9PB2.5/9.5
M100Y70	M10Y100	C100Y90	C100Y50	C100M70	M5Y50	C60Y10	C90M80K30
R197B63	R255G223	G137B85	G143B147	G70B139	R255G234B154	R117G193B221	R38G42B94

9PB2.0/5.0	N9.5
C100M100Y50K10	
R30G17B60	R255G255B255

■配色樣本

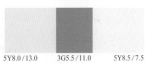

4R4.5/14.0	9PB2.5/9.5	5Y8.0/13.0

5Y8.0/13.0	9PB2.0/5.0	3G5.5/11.0

3G5.5/11.0	N9.5	4R4.5/14.0

5BG4.5/10.0	9PB2.5/9.5	4R4.5/14.0

3PB3.5/11.5	5Y8.5/7.5	9PB2.5/9.5

5Y8.5/7.5	4R4.5/14.0	5B6.5/6.0

5B6.5/6.0	N9.5	5Y8.0/13.0

4R4.5/14.0	9PB2.0/5.0	3G5.5/11.0

5Y8.0/13.0	3G5.5/11.0	5Y8.5/7.5

民族

民族

— Ethnic

看到民族這字，不免會讓人想起各種不同民族的料理，又是一個味覺的語言。當然也包括民族間不同的風俗習慣。在某民族看來平凡無奇的事，對其他人而言卻是相當奇特。要以深色為主來做配色。

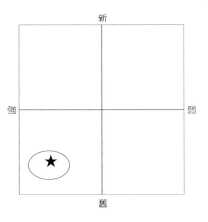

■色彩行列

4R3.5/11.5	5Y6.0/10.5	3GY5.0/9.5	5B3.0/8.0	9PB2.5/9.5	6RP3.0/10.0	4R8.0/3.5	4R2.5/6.0
C10M100Y50K30	C20M30Y100K20	C60M10Y100K20	C100M40Y10K30	C90M80K30	C50M100Y30K10	M30Y10	C70M100Y50K10
R137B55	R171G145	R99G141B12	G82B123	R38G42B94	R114B73	R247G197B200	R84G10B61

5Y4.0/5.5	3GY3.5/5.0	9PB2.0/5.0	7P3.5/5.5	6RP4.0/6.0
C50M50Y70K20	C70M40Y70K30	C100M100Y50K10	C70M70Y20	C50M80Y30
R120G103B73	R76G93B70	R30G17B60	R100G82B127	R136G70B108

■配色樣本

| 4R3.5/11.5 | 5Y4.0/5.5 | 5Y6.0/10.5 | | 5Y6.0/10.5 | 3GY3.5/5.0 | 6RP3.0/10.0 | | 3GY5.0/9.5 | 9PB2.0/5.0 | 4R3.5/11.5 |

| 5B3.0/8.0 | 3GY5.0/9.5 | 6RP4.0/6.0 | | 9PB2.5/9.5 | 5Y6.0/10.5 | 4R3.5/11.5 | | 6RP3.0/10.0 | 3GY3.5/5.0 | 3GY5.0/9.5 |

| 4R8.0/3.5 | 5Y4.0/5.5 | 7P3.5/5.5 | | 4R3.5/11.5 | 4R2.5/6.0 | 7P3.5/5.5 | | 5Y6.0/10.5 | 7P3.5/5.5 | 3GY5.0/9.5 |

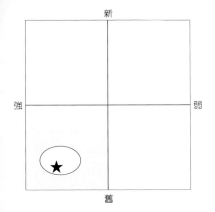

新
強　弱
舊
★

Native

代表土地固有的生活風土的語言，較偏向於原始古代的傳統生活方式，民族這名詞先前帶給人一種有點異次元的感覺。充滿大地的香氣，加上褐色系，整體偏向深色系列。

■色彩行列

5Y8.5/11.0	10R4.0/11.0	8YR5.0/11.0	5Y6.0/10.5	6RP3.0/10.0	3PB3.5/5.5	9PB3.5/5.5	8YR3.5/6.0
M5Y80	C20M90Y100K20	C20M60Y100K20	C20M30Y100K20	C50M100Y30K10	C90M60Y30	C80M60Y20	C50M70Y70K10
R225G229B78	R146G45B19	R161G101B1	R171G145	R114B73	R49G86B126	R76G92B137	R127G83B70

5Y4.0/5.5	3GY3.5/5.0	3G3.0/4.5	9PB2.0/5.0	8YR4.5/2.0	5Y4.5/2.0
C50M50Y70K20	C70M40Y70K30	C90M60Y70K20	C100M100Y50K10	C30M30Y30K30	C30M30Y40K30
R120G103B73	R76G93B70	R43G71B68	R30G17B60	R141G129B123	R142G128B111

■配色樣本

5Y8.5/11.0	5Y4.0/5.5	5Y6.0/10.5

10R4.0/11.0	3G3.0/4.5	8YR5.0/11.0

8YR5.0/11.0	5Y6.0/10.5	5Y4.0/5.5

5Y6.0/10.5	3GY3.5/5.0	8YR4.5/2.0

6RP3.0/10.0	9PB2.0/5.0	10R4.0/11.0

3PB3.5/5.5	8YR4.5/2.0	5Y8.5/11.0

9PB3.5/5.5	3G3.0/4.5	8YR5.0/11.0

5Y8.5/11.0	8YR3.5/6.0	8YR4.5/2.0

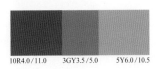

10R4.0/11.0	3GY3.5/5.0	5Y6.0/10.5

97 民族

辛辣

———————Hot

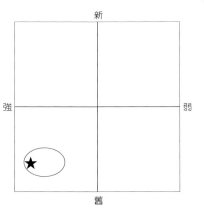

看字面便知是有關味覺方面的意境，但在精神上也有著嚴格，辛苦的感覺。用紅色來代表這樣的意境。因為辣椒的顏色是紅色的關係，重點是要使用混濁的紅色。

■色彩行列

4R4.5/14.0	5Y8.0/13.0	10R4.0/11.0	8YR5.0/11.0	5Y6.0/10.5	9PB2.5/9.5	10R3.0/6.0	7P2.0/5.0
M100Y70	M10Y100	C20M90Y100K20	C20M60Y100K20	C20M30Y100K20	C90M80K30	C60M90Y70K10	C80M90Y30K30
R197B63	R255G223	R146G45B19	R161G101B1	R171G145	R38G42B94	R104G44B58	R58G31B70

4R4.5/6.5	9PB3.5/5.5	6RP4.0/6.0
C40M70Y50	C80M60Y20	C50M80Y30
R158G94B100	R76G92B137	R136G70B108

■配色樣本

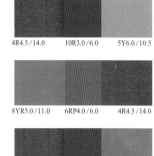

4R4.5/14.0	10R3.0/6.0	5Y6.0/10.5	5Y8.0/13.0	7P2.0/5.0	4R4.5/6.5	10R4.0/11.0	9PB3.5/5.5	5Y6.0/10.5

8YR5.0/11.0	6RP4.0/6.0	4R4.5/14.0	5Y6.0/10.5	4R4.5/6.5	4R4.5/14.0	9PB2.5/9.5	8YR5.0/11.0	4R4.5/14.0

4R4.5/14.0	10R3.0/6.0	4R4.5/6.5	5Y8.0/13.0	5Y6.0/10.5	6RP4.0/6.0	10R4.0/11.0	4R4.5/14.0	10R3.0/6.0

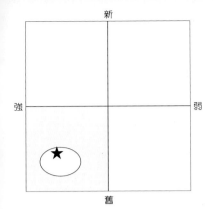

新
強　　　　弱
舊

Sour

　　這當然也是味覺上的形容，在構成上要加點尖
銳的感覺，用黃色及黃綠色做爲主色。明亮的清色
也是使用的重點。其中以清色的青色系做爲搭配顏
色。盡量不要用到深色及暗色系列的顏色。

■色彩行列

5Y8.0/13.0
M10Y100
R255G223

3GY7.5/10.0
C40Y90
R172G203B57

5Y9.0/3.0
Y30
R255G246B199

3GY8.5/3.0
C10Y30
R240G241B198

3G8.0/3.0
C20Y20
R216G233B214

5BG8.0/3.0
C30Y10
R192G224B230

9PB7.5/3.0
C30M20
R188G192B221

6RP8.0/3.0
C10M30
R226G191B212

3PB6.0/7.0
C60M20
R118G166B212

■配色樣本

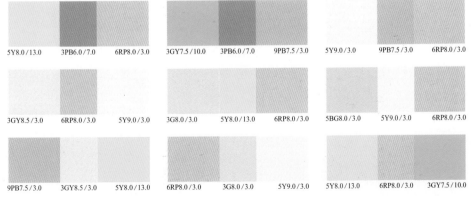

5Y8.0/13.0	3PB6.0/7.0	6RP8.0/3.0
3GY7.5/10.0	3PB6.0/7.0	9PB7.5/3.0
5Y9.0/3.0	9PB7.5/3.0	6RP8.0/3.0

3GY8.5/3.0	6RP8.0/3.0	5Y9.0/3.0
3G8.0/3.0	5Y8.0/13.0	6RP8.0/3.0
5BG8.0/3.0	5Y9.0/3.0	6RP8.0/3.0

9PB7.5/3.0	3GY8.5/3.0	5Y8.0/13.0
6RP8.0/3.0	3G8.0/3.0	5Y9.0/3.0
5Y8.0/13.0	6RP8.0/3.0	3GY7.5/10.0

痛苦

—————Bitter

在味覺上來說，是有點負面的感覺。要表現出酸性的感覺就要用到深色及暗色系的顏色。特別是灰色系中的濁色是最適合的。深橘色也是不錯的選擇，但要小心不要調太暗。

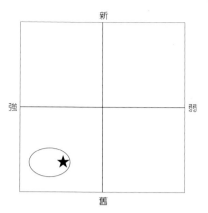

■色彩行列

5Y6.0/6.0	10R3.0/6.0	5Y4.0/5.5	5Y7.5/2.0	3GY7.5/2.0	8YR4.5/2.0	5Y4.5/2.0	3G4.0/2.0
C40M40Y70	C60M90Y70K10	C50M50Y70K20	C10M20Y30K10	C30M10Y30K10	C30M30Y30K30	C30M30Y40K30	C60M20Y40K30
R167G146B93	R104G44B58	R120G103B73	R214G189B163	R178G189B170	R141G129B123	R142G128B111	R93G121B115

N3.5
K75
R81G81B81

■配色樣本

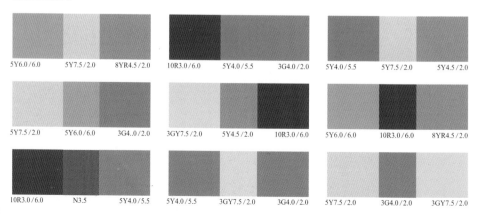

5Y6.0/6.0	5Y7.5/2.0	8YR4.5/2.0		10R3.0/6.0	5Y4.0/5.5	3G4.0/2.0		5Y4.0/5.5	5Y7.5/2.0	5Y4.5/2.0

5Y7.5/2.0	5Y6.0/6.0	3G4..0/2.0		3GY7.5/2.0	5Y4.5/2.0	10R3.0/6.0		5Y6.0/6.0	10R3.0/6.0	8YR4.5/2.0

10R3.0/6.0	N3.5	5Y4.0/5.5		5Y4.0/5.5	3GY7.5/2.0	3G4.0/2.0		5Y7.5/2.0	3G4.0/2.0	3GY7.5/2.0

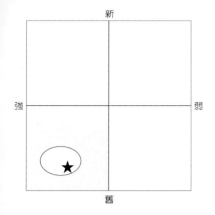

新

強　　　　　弱

★

舊

異國風

Exotic

　　這樣的形容或許有點膚淺，但這裡所提到的異國風有包括不同的風俗，習慣，文化等不同的元素。將扮演的角色先選好，想想什麼樣的顏色對你的國家而言具有異國風，試著加入色彩行列中即可。

■色彩行列

10R4.0/11.0
C20M90Y100K20
R146G45B19

8YR5.0/11.0
C20M60Y100K20
R161G101B1

8YR7.5/11.5
M40Y90
R244G170B41

9PB5.0/10.0
C70M60
R98G98B159

4R4.5/6.5
C40M70Y50
R158G94B100

10R5.0/6.5
C30M70Y60
R176G98B88

8YR5.5/6.5
C30M60Y70
R180G117B81

5Y6.0/6.0
C40M40Y70
R167G146B93

9PB3.5/5.5
C80M60Y20
R76G92B137

7P3.5/5.5
C70M70Y20
R100G82B127

4R7.0/2.0
C10M30Y10K10
R209G174B182

5Y7.5/2.0
C10M20Y30K10
R214G189B163

9PB6.5/2.0
C40M30Y10K10
R153G153B176

6RP7.0/2.0
C20M30Y10K10
R190G167B180

■配色樣本

10R4.0/11.0　9PB6.5/2.0　9PB5.0/10.0

8YR5.0/11.0　4R7.0/2.0　7P3.5/5.5

8YR7.5/11.5　6RP7.0/2.0　4R4.5/6.5

9PB5.0/10.0　5Y7.5/2.0　10R5.0/6.5

4R4.5/6.5　9PB6.5/2.0　8YR7.5/11.5

10R5.0/6.5　7P3.5/5.5　9PB6.5/2.0

8YR5.5/6.5　9PB5.0/10.0　5Y7.5/2.0

5Y6.0/6.0　7P3.5/5.5　4R7.0/2.0

9PB3.5/5.5　10R4.0/11.0　5Y7.5/2.0

民族

諷刺

— Ironic

這絕對不是一種說法，而是一種癖好。用明亮的灰色系來模糊焦點會比使用純色還要好。諷刺性強烈時可用彩度較高的紅色系。

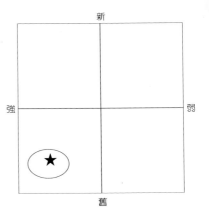

■色彩行列

5Y8.0 / 13.0	3GY7.0 / 12.0	9PB3.5 / 11.5	4R6.0 / 12.0	8YR7.5 / 11.5	7P5.0 / 10.0	6RP5.5 / 10.5	3G8.0 / 3.0
M10Y100	C60Y100	C90M90	M80Y50	M40Y90	C60M80	C10M70Y10	C20Y20
R255G223	R119G182B10	R54G38B112	R219G83B90	R244G170B41	R116G66B131	R209G107B144	R216G233B214

9PB3.5 / 5.5	7P3.5 / 5.5	4R7.0 / 2.0	5B7.0 / 2.0	9PB6.5 / 2.0
C80M60Y20	C70M70Y20	C10M30Y10K10	C40M10Y10K10	C40M30Y10K10
R76G92B137	R100G82B127	R209G174B182	R154G182B198	R153G153B176

■配色樣本

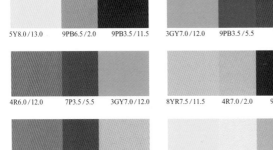
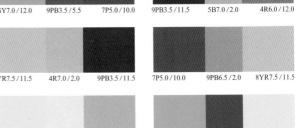

5Y8.0 / 13.0	9PB6.5 / 2.0	9PB3.5 / 11.5	3GY7.0 / 12.0	9PB3.5 / 5.5	7P5.0 / 10.0	9PB3.5 / 11.5	5B7.0 / 2.0	4R6.0 / 12.0
4R6.0 / 12.0	7P3.5 / 5.5	3GY7.0 / 12.0	8YR7.5 / 11.5	4R7.0 / 2.0	9PB3.5 / 11.5	7P5.0 / 10.0	9PB6.5 / 2.0	8YR7.5 / 11.5
6RP5.5 / 10.5	7P3.5 / 5.5	8YR7.5 / 11.5	5Y8.0 / 13.0	3G8.0 / 3.0	5B7.0 / 2.0	3GY7.0 / 12.0	7P3.5 / 5.5	5Y8.0 / 13.0

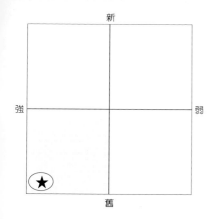

Wild

　　帶點野性感，但沒有粗暴的感覺。暗色系及黑色是其主要的顏色，活力感是一定要表現的重點。以紅色系爲中心，黃色做爲輔助的顏色會更好。

■色彩行列

4R4.5/14.0	5Y8.5/7.5	4R2.5/6.0	5Y4.0/5.5	3GY3.5/5.0	3G3.0/4.5	4R3.5/11.5	5Y6.0/10.5
M100Y70	M5Y50	C70M100Y50K10	C50M50Y70K20	C70M40Y70K30	C90M60Y70K20	C10M100Y50K30	C20M30Y100K20
R197B63	R255G234B154	R84G10B61	R120G103B73	R76G93B70	R43G71B68	R137B55	R171G145

3G4.0/8.5	9PB2.5/9.5
C100M10Y70K20	C90M80K30
R108B93	R38G42B94

■配色樣本

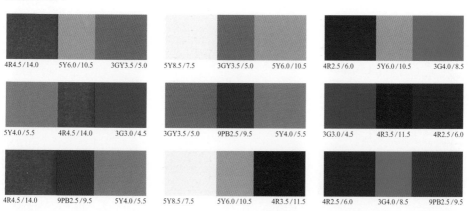

4R4.5/14.0	5Y6.0/10.5	3GY3.5/5.0	5Y8.5/7.5	3GY3.5/5.0	5Y6.0/10.5	4R2.5/6.0	5Y6.0/10.5	3G4.0/8.5
5Y4.0/5.5	4R4.5/14.0	3G3.0/4.5	3GY3.5/5.0	9PB2.5/9.5	5Y4.0/5.5	3G3.0/4.5	4R3.5/11.5	4R2.5/6.0
4R4.5/14.0	9PB2.5/9.5	5Y4.0/5.5	5Y8.5/7.5	5Y6.0/10.5	4R3.5/11.5	4R2.5/6.0	3G4.0/8.5	9PB2.5/9.5

115

寬廣

粗暴

—————————————Rough

稍帶點粗暴的感覺，經過洗滌已失去清純的感覺，所以不能使用純色系。使用稍微帶壓抑感的深紅色為主要顏色，接近黑色的組合更能表現暴力的感覺。灰色系的顏色也可做個對比作用。

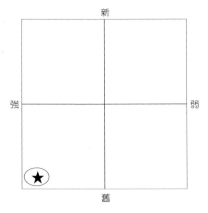

■色彩行列

4R3.5/11.5	8YR5.0/11.0	5Y6.0/10.5	3G4.0/8.5	9PB2.5/9.5	4R2.5/6.0	3G3.0/4.5	7P2.0/5.0
C10M100Y50K30	C20M60Y100K20	C20M30Y100K20	C100M10Y70K20	C90M80K30	C70M100Y50K10	C90M60Y70K20	C80M90Y30K30
R137B55	R161G101B1	R171G145	R108B93	R38G42B94	R84G10B61	R43G71B68	R58G31B70

3G4.0/2.0	9PB6.5/2.0	6RP7.0/2.0	N2.5
C60M20Y40K30	C40M30Y10K10	C20M30Y10K10	K90
R93G121B115	R153G153B176	R190G167B180	R38G38B38

■配色樣本

4R3.5/11.5	N2.5	3G4.0/2.0	8YR5.0/11.0	N2.5	9PB2.5/9.5	5Y6.0/10.5	3G4.0/2.0	8YR5.0/11.0

3G4.0/8.5	N2.5	8YR5.0/11.0	9PB2.5/9.5	9PB6.5/2.0	5Y6.0/10.5	4R2.5/6.0	4R3.5/11.5	3G4.0/2.0

3G3.0/4.5	8YR5.0/11.0	N2.5	7P2.0/5.0	5Y6.0/10.5	3G4.0/8.5	4R3.5/11.5	3G3.0/4.5	8YR5.0/11.0

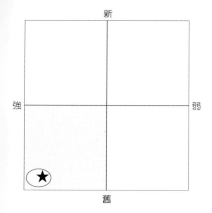

Sturdy

可依賴的強壯感，與運動時的感覺不同，要避免純色的使用，以深紅色為主，不要有太強的對比色，用黑色或接近黑色的顏色來做搭配會更增加厚重度。

■色彩行列

4R3.5/11.5	5Y6.0/10.5	4R2.5/6.0	3G3.0/4.5	7P2.0/5.0	4R4.0/2.0	5Y4.5/2.0	5B4.0/2.0
C10M100Y50K30	C20M30Y100K20	C70M100Y50K10	C90M60Y70K20	C80M90Y30K30	C30M50Y30K30	C30M30Y40K30	C70M40Y30K30
R137B55	R171G145	R84G10B61	R43G71B68	R58G31B70	R137G103B107	R142G128B111	R74G95B111

N2.5
K90
R38G38B38

■配色樣本

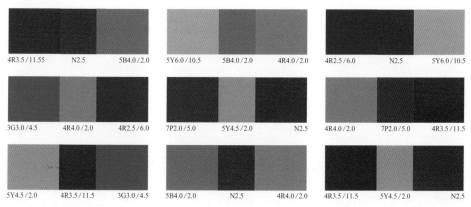

4R3.5/11.55	N2.5	5B4.0/2.0	5Y6.0/10.5	5B4.0/2.0	4R4.0/2.0	4R2.5/6.0	N2.5	5Y6.0/10.5
3G3.0/4.5	4R4.0/2.0	4R2.5/6.0	7P2.0/5.0	5Y4.5/2.0	N2.5	4R4.0/2.0	7P2.0/5.0	4R3.5/11.5
5Y4.5/2.0	4R3.5/11.5	3G3.0/4.5	5B4.0/2.0	N2.5	4R4.0/2.0	4R3.5/11.5	5Y4.5/2.0	N2.5

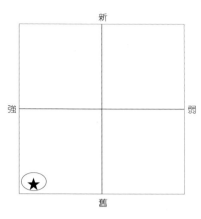

105 寬廣
粗野
————————Rustic

暴力沒經過洗滌的感覺，但不要偏向污濁的顏色，最後還是要以美的感覺收尾。若能將明亮度配合完善，一定能做出好作品。將深色及暗色系的顏色與明亮的灰色系做對比配色。

■色彩行列

4R2.5/6.0
C70M100Y50K10
R84G10B61

5Y4.0/5.5
C50M50Y70K20
R120G103B73

3PB2.0/5.0
C100M80Y40
R21G53B95

7P2.0/5.0
C80M90Y30K30
R58G31B70

3PB6.5/2.0
C40M20Y10K10
R154G168B187

7P6.5/2.0
C30M30Y10K10
R172G160B178

8YR5.5/6.5
C30M60Y70
R180G117B81

3PB3.5/5.5
C90M60Y30
R49G86B126

4R4.0/2.0
C30M50Y30K30
R137G103B107

5Y4.5/2.0
C30M30Y40K30
R142G128B111

5B4.0/2.0
C70M40Y30K30
R74G95B111

N2.5
K90
R38G38B38

■配色樣本

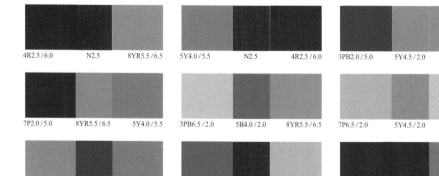

| 4R2.5/6.0 | N2.5 | 8YR5.5/6.5 | 5Y4.0/5.5 | N2.5 | 4R2.5/6.0 | 3PB2.0/5.0 | 5Y4.5/2.0 | 8YR5.5/6.5 |

| 7P2.0/5.0 | 8YR5.5/6.5 | 5Y4.0/5.5 | 3PB6.5/2.0 | 5B4.0/2.0 | 8YR5.5/6.5 | 7P6.5/2.0 | 5Y4.5/2.0 | 3PB6.5/2.0 |

| 8YR5.5/6.5 | 3PB2.0/5.0 | 5Y4.0/5.5 | 3PB3.5/5.5 | N2.5 | 7P6.5/2.0 | 4R2.5/6.0 | 7P2.0/5.0 | 4R4.0/2.0 |

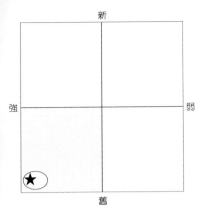

新

強　　　　　　弱

舊

★

寬廣
非洲
106

Afro

　　帶著堅定意志的感覺，以非洲土著的個性來描述。這裡所呈現的是極為原味的非洲風味。強烈陽光照射下而乾燥枯竭的大地是其特徵。

■色彩行列

10R5.5/14.0	8YR7.0/13.5	5Y8.0/13.0	3GY3.5/5.0	9PB2.0/5.0	4R3.5/11.5	10R4.0/11.0	5Y6.0/10.5
M80Y100	M50Y100	M10Y100	C70M40Y70K30	C100M100Y50K10	C10M100Y50K30	C20M90Y100K20	C20M30Y100K20
R217G83B10	R236G152	R255G223	R76G93B70	R30G17B60	R137B55	R146G45B19	R171G145

3PB2.5/9.5	9PB2.5/9.5	7P2.5/9.5	10R5.0/6.5	8YR5.5/6.5	5Y6.0/6.0	5Y7.5/2.0	9PB6.5/2.0
C100M60K30	C90M80K30	C70M90K30	C30M70Y60	C30M60Y70	C40M40Y70	C10M20Y30K10	C40M30Y10K10
G63B113	R38G42B94	R71G31B85	R176G98B88	R180G117B81	R167G146B93	R214G189B163	R153G153B176

■配色樣本

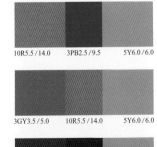

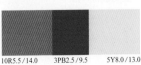

10R5.5/14.0	3PB2.5/9.5	5Y6.0/6.0	8YR7.0/13.5	9PB2.0/5.0	10R5.5/14.0	5Y8.0/13.0	5Y6.0/6.0	10R5.0/6.5

3GY3.5/5.0	10R5.5/14.0	5Y6.0/6.0	9PB2.0/5.0	5Y8.0/13.0	4R3.5/11.5	4R3.5/11.5	9PB6.5/2.0	3PB2.5/9.5

10R4.0/11.0	7P2.5/9.5	5Y6.0/6.0	5Y6.0/10.5	10R5.0/6.5	10R5.5/14.0	10R5.5/14.0	3PB2.5/9.5	5Y8.0/13.0

119

107 寬廣
軍隊
—————————————Army

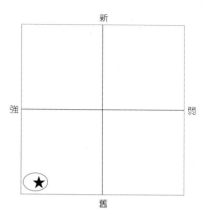

　這是軍方的總稱，但在海軍就是有NAVY的特別稱法。在此的軍隊是指陸軍而言。一說到陸軍便會想到迷彩裝，所以綠色當然就成了不可避免的顏色，特別是暗綠色是必備顏色。

■色彩行列

5Y4.0／5.5
C50M50Y70K20
R120G103B73

3GY3.5／5.0
C70M40Y70K30
R76G93B70

3G3.0／4.5
C90M60Y70K20
R43G71B68

9PB2.0／5.0
C100M100Y50K10
R30G17B60

3G7.5／2.0
C30M10Y30K10
R178G189B170

3G7.0／2.0
C40M10Y30K10
R157G180B168

5Y4.5／2.0
C30M30Y40K30
R142G128B111

3GY4.5／2.0
C40M20Y40K30
R127G134B117

3G4.0／2.0
C60M20Y40K30
R93G121B115

■配色樣本

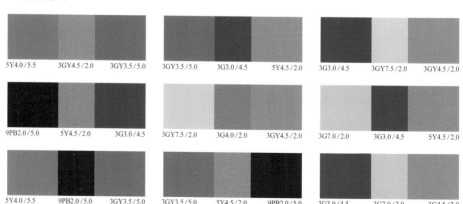

5Y4.0／5.5　　3GY4.5／2.0　　3GY3.5／5.0

3GY3.5／5.0　　3G3.0／4.5　　5Y4.5／2.0

3G3.0／4.5　　3GY7.5／2.0　　3GY4.5／2.0

9PB2.0／5.0　　5Y4.5／2.0　　3G3.0／4.5

3GY7.5／2.0　　3G4.0／2.0　　3GY4.5／2.0

3G7.0／2.0　　3G3.0／4.5　　5Y4.5／2.0

5Y4.0／5.5　　9PB2.0／5.0　　3GY3.5／5.0

3GY3.5／5.0　　5Y4.5／2.0　　9PB2.0／5.0

3G3.0／4.5　　3G7.0／2.0　　3G4.5／2.0

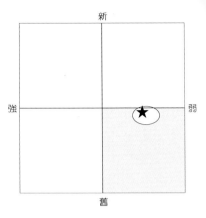

摩登

摩登

—— Modern

　　原本是指具現代感的感覺，說起這名詞到是在近代的藝術運動中才漸看到的。但在此所指的範圍只限於摩登的感覺，現代的感覺較薄弱。要用無彩色的方式是重點所在。

■色彩行列

5BG4.5 / 10.0	9PB2.0 / 5.0	5B8.0 / 3.0	6RP8.0 / 3.0	5BG4.5 / 5.0	5B4.0 / 5.0	3PB3.5 / 5.5	5B6.5 / 6.0
C100Y50	C100M100Y50K10	C30	C10M30	C80M20Y40	C90M40Y30	C90M60Y30	C60Y10
G143B147	R30G17B60	R190G225B246	R226G191B212	R67G144B151	R38G111B145	R49G86B126	R117G193B221

9PB6.0 / 7.0	N2.5	N8.5	N9.5
C50M40	K90	K10	
R143G143B190	R38G38B38	R234G234B234	R255G255B255

■配色樣本

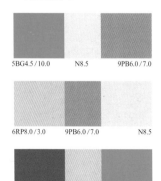

5BG4.5 / 10.0	N8.5	9PB6.0 / 7.0

6RP8.0 / 3.0	9PB6.0 / 7.0	N8.5

3PB3.5 / 5.5	6RP8.0 / 3.0	5BG4.5 / 10.0

9PB2.0 / 5.0	5B6.5 / 6.0	5BG4.5 / 10.0

5BG4.5 / 5.0	N2.5	5B4.0 / 5.0

5B6.5 / 6.0	3PB3.5 / 5.5	9PB6.0 / 7.0

5B8.0 / 3.0	5BG4.5 / 5.0	5B6.5 / 6.0

5B4.0 / 5.0	N9.5	9PB6.0 / 7.0

9PB6.0 / 7.0	N2.5	5BG4.5 / 5.0

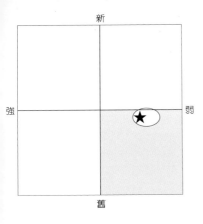

Sharp

　　就字面看來有點尖銳的感覺，但光只用顏色來
表現是不夠的，還要配合物質的型態及構造才行。
擁有尖銳感覺的還是屬冷酷的青色系爲主，純色則
有被洗激過的感覺，深色更能表現其尖銳度，用黑
色及白色來調整光度。

■色彩行列

5BG4.5 / 10.0
C100Y50
G143B147

5B4.0 / 10.0
C100M40Y20
R108B154

3PB3.5 / 11.5
C100M70
G70B139

5Y9.0 / 3.0
Y30
R255G246B199

3G6.5 / 9.0
C80Y70
R64G164B113

5B5.5 / 8.5
C90M20Y10
G137B190

3PB2.0 / 5.0
C100M80Y40
R21G53B95

5BG3.5 / 8.0
C100M40Y50
G103B119

N1.5
K100

N9.5

R255G255B255

■配色樣本

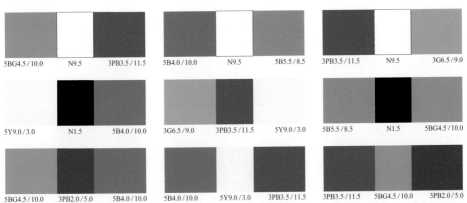

| 5BG4.5 / 10.0 | N9.5 | 3PB3.5 / 11.5 | 5B4.0 / 10.0 | N9.5 | 5B5.5 / 8.5 | 3PB3.5 / 11.5 | N9.5 | 3G6.5 / 9.0 |

| 5Y9.0 / 3.0 | N1.5 | 5B4.0 / 10.0 | 3G6.5 / 9.0 | 3PB3.5 / 11.5 | 5Y9.0 / 3.0 | 5B5.5 / 8.5 | N1.5 | 5BG4.5 / 10.0 |

| 5BG4.5 / 10.0 | 3PB2.0 / 5.0 | 5B4.0 / 10.0 | 5B4.0 / 10.0 | 5Y9.0 / 3.0 | 3PB3.5 / 11.5 | 3PB3.5 / 11.5 | 5BG4.5 / 10.0 | 3PB2.0 / 5.0 |

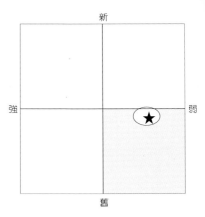

新

強　　　弱

舊

110 摩登

知識

——————Intellectual

　　充滿知識的人就是所謂的秀才，用深一點的青色來當主色，因爲暗青色能表現思考及理性的感覺。再加上白黑灰等無色彩的顏色會顯出紳士的感覺。

■色彩行列

5BG3.5/8.0	3PB2.5/9.5	5B2.5/4.5	3PB6.0/7.0	3PB7.5/3.0	3G5.0/5.0	5B4.0/5.0	3PB3.5/5.5
C100M40Y50	C100M60K30	C100M60Y30K20	C60M20	C30M10	C80M30Y70	C90M40Y30	C90M60Y30
G103B119	G63B113	G68B103	R118G166B212	R189G209B234	R73G130B99	R38G111B145	R49G86B126

5BG7.0/2.0	3PB5.0/10.0	N1.5	N9.5	N8.5
C40M10Y20K10	C80M40	K100		K10
R156G181B183	R67G120B182		R255G255B255	R234G234B234

■配色樣本

5BG3.5/8.0	N8.5	3PB5.0/10.0	3PB2.5/9.55	N8.5	3G5.0/5.0	5B2.5/4.5	3PB6.0/7.0	5B4.0/5.0
3PB6.0/7.0	N1.5	5BG3.5/8.0	3PB7.5/3.0	3PB3.5/5.5	5BG7.0/2.0	3G5.0/5.0	N8.5	3PB6.0/7.0
5B4.0/5.0	N9.5	3PB5.0/10.0	3PB3.5/5.5	5BG7.0/2.0	N1.5	5BG3.5/8.0	3PB5.0/10.0	5BG2.5/4.5

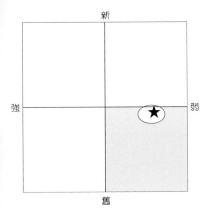

新 —— 舊

機械 111

Mechanical

一提到機械，難免會令人想到冰冷的機器，理所當然地青色就成為主色，黑色及灰色給人生硬的印象，能表現出機械的硬度。因為機械是有規律地運作，用明亮的灰色系來表現最佳。

■色彩行列

5B30./8.0
C100M40Y10K30
G82B123

3PB2.5/9.5
C100M60K30
G63B113

5B4.0/5.0
C90M40Y30
R38G111B145

3PB3.5/5.5
C90M60Y30
R49G86B126

3PB5.0/10.0
C80M40
R67G120B182

3PB6.0/7.0
C60M20
R118G166B212

3PB2.0/5.0
C100M80Y40
R21G53B95

9PB2.0/5.0
C100M100Y50K10
R30G17B60

5B4.0/2.0
C70M40Y30K30
R74G95B111

3PB3.5/2.0
C70M50Y30K30
R75G84B104

N1.5
K100

N9.5
R255G255B255

N8.5
K10
R234G234B234

■配色樣本

5B3.0/8.0	N8.5	5B4.0/2.0

3PB3.5/5.5	5B4.0/2.0	N1.5

3PB2.0/5.0	5B4.0/5.0	N1.5

3PB2.5/9.5	3PB6.0/7.0	3PB3.5/2.0

3PB5.0/10.0	N8.5	3PB2.5/9.5

9P B2.0/5.0	3PB5.0/10.0	3PB3.5/2.0

5PB4.0/5.0	N1.5	3PB3.5/5.5

3PB6.0/7.0	N9.5	5B3.0/8.0

5B3.0/8.0	N1.5	3PB5.0/10.0

112 摩登

混雜

———————Hybrid

有複合混雜的感覺，是融合兩種以上的物類所組合而成的狀態。有種先端技術的感覺。基本上的構成就是要選擇有混合感覺的顏色，青紫色便很適合。

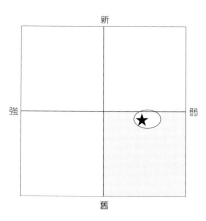

■色彩行列

9PB3.5 / 11.5
C90M90
R54G38B112

3G5.0 / 5.0
C80M30Y70
R73G130B99

5BG4.5 / 5.0
C80M20Y40
R67G144B151

9PB3.5 / 5.5
C80M60Y20
R76G92B137

9PB5.0 / 10.0
C70M60
R98G98B159

5Y6.0 / 10.5
C20M30Y100K20
R171G145

3GY5.0 / 9.5
C60M10Y100K20
R99G141B12

5B3.0 / 8.0
C100M40Y10K30
G82B123

3PB2.5 / 9.5
C100M60K30
G63B113

6RP3.0 / 10.0
C50M100Y30K10
R114B73

4R2.5 / 6.0
C70M100Y50K10
R84G10B61

3GY3.5 / 5.0
C70M40Y70K30
R76G93B70

9PB2.0 / 5.0
C100M100Y50K10
R30G17B60

N7.5
K25
R200G200B200

■配色樣本

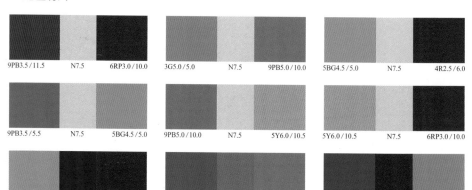

9PB3.5 / 11.5　　N7.5　　6RP3.0 / 10.0

3G5.0 / 5.0　　N7.5　　9PB5.0 / 10.0

5BG4.5 / 5.0　　N7.5　　4R2.5 / 6.0

9PB3.5 / 5.5　　N7.5　　5BG4.5 / 5.0

9PB5.0 / 10.0　　N7.5　　5Y6.0 / 10.5

5Y6.0 / 10.5　　N7.5　　6RP3.0 / 10.0

3GY5.0 / 9.5　　9PB2.0 / 5.0　　4R2.5 / 6.0

5B3.0 / 8.0　　3GY3.5 / 5.0　　9PB5.0 / 10.0

3PB2.5 / 9.5　　4R2.5 / 6.0　　3G5.0 / 5.0

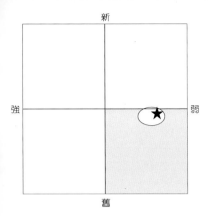

洗鍊

Polished

　　經過社會洗禮的感覺，所以沈穩的深青色是主要的配色，而且爲了增加品味感，加上紫色做搭配。灰色系最好使用白色及明亮的灰色爲主。

■色彩行列

3PB5.0/10.0	9PB5.0/10.0	9PB7.5/3.0	7P7.5/3.0	5BG3.5/8.0	5B3.0/8.0	3PB2.5/9.5	9PB2.5/9.5
C80M40	C70M60	C30M20	C20M20	C100M40Y50	C100M40Y10K30	C100M60K30	C90M80K30
R67G120B182	R98G98B159	R188G192B221	R209G201B223	G103B119	G82B123	G63B113	R38G42B94

7P2.5/9.5	5B2.5/4.5	5B7.0/2.0	9PB6.5/2.0	7P6.5/2.0	9PB3.5/2.0	N9.5	N8.5
C70M90K30	C100M60Y30K20	C40M10Y10K10	C40M30Y10K10	C30M30Y10K10	C70M60Y30K30		K10
R71G31B85	G68B103	G154G182B198	R153G153B176	R172G160B178	R75G73B96	R255G255B255	R234G234B234

■配色樣本

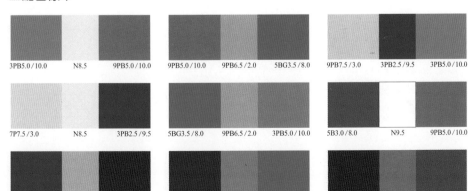

3PB5.0/10.0	N8.5	9PB5.0/10.0		9PB5.0/10.0	9PB6.5/2.0	5BG3.5/8.0		9PB7.5/3.0	3PB2.5/9.5	3PB5.0/10.0
7P7.5/3.0	N8.5	3PB2.5/9.5		5BG3.5/8.0	9PB6.5/2.0	3PB5.0/10.0		5B3.0/8.0	N9.5	9PB5.0/10.0
3PB2.5/9.5	7P6.5/2.0	7P2.5/9.5		9PB2.5/9.5	3PB5.0/10.0	5BG3.5/8.0		7P2.5/9.5	9PB5.0/10.0	9PB3.5/2.0

貴族

貴族

—— Noble

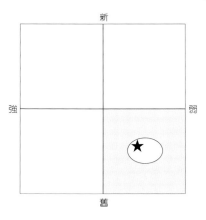

新

強　　　弱

舊

充滿貴族高級氣質的感覺。爲了要表現出貴族的品味，主色還是以紫色爲中心，加上些白色及彩度較高的灰色更能增加其高貴的氣質。

■色彩行列

5BG4.5/10.0	5B4.0/10.0	7P3.5/11.5	5B5.5/8.5	3PB5.0/10.0	9PB5.0/10.0	7P5.0/10.0	5Y6.0/10.5
C100Y50	C100M40Y20	C80M100	C90M20Y10	C80M40	C70M60	C60M80	C20M30Y100K20
G143B147	G108B154	R74B92	G137B190	R67G120B182	R98G98B159	R116G66B131	R171G145

5BG3.5/8.0	10R7.0/2.0	5B7.0/2.0	3PB6.5/2.0	N8.5
C100M40Y50	C10M30Y20K10	C40M10Y10K10	C40M20Y10K10	K10
G103B119	R210G174B168	R154G182B198	R154G168B187	R234G234B234

■配色樣本

5BG4.5/10.0	5Y6.0/10.5	9PB5.0/10.0	5B4.0/10.0	3PB6.5/2.0	7P5.0/10.0	7P3.5/11.5	N8.5	5Y6.0/10.5

5B5.5/8.5	7P3.5/11.5	10R7.0/2.0	3PB5.0/10.0	N8.5	9PB5.0/10.0	9PB5.0/10.0	10R7.0/2.0	5BG3.5/8.0

7P5.0/10.0	5Y6.0/10.5	5BG3.5/8.0	5BG4.5/10.0	5B7.0/2.0	9PB5.0/10.0	5B4.0/10.0	5BG4.5/10.0	7P3.5/11.5

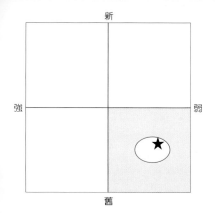

新

強　　　　　　弱

舊

貴族

有格調

115

Dignified

　　與貴族的感覺很像，與傳統完全不同的氣質，不會成爲流行，獨具風格是其特色。用顏色較暗的清色爲中心色，再用些許深靑色來搭配，整體呈現黑灰色的狀態爲佳。

■色彩行列

4R2.5/6.0	8YR3.5/6.0	5Y4.0/5.5	3G3.0/4.5	5BG2.5/4.5	3PB2.0/5.0	9PB2.0/5.0	7P2.0/5.0
C70M100Y50K10	C50M70Y70K10	C50M50Y70K20	C90M60Y70K20	C100M60Y50K30	C100M80Y40	C100M100Y50K10	C80M90Y30K30
R84G10B61	R127G83B70	R120G103B73	R43G71B68	R59B77	R21G53B95	R30G17B60	R58G31B70

3PB2.5/9.5	9PB2.5/9.5	5Y7.5/2.0	5B7.0/2.0	5Y4.5/2.0	N1.5	N5.5
C100M60K30	C90M80K30	C10M20Y30K10	C40M10Y10K10	C30M30Y40K30	K100	K50
G63B113	R38G42B94	R214G189B163	R154G182B198	R142G128B111		R144G144B144

■配色樣本

4R2.5/6.0	N5.5	3PB2.5/9.5

8YR3.5/6.0	N5.5	9PB2.5/9.5

5Y4.0/5.5	N5.5	3G3.0/4.5

3G3.0/4.5	5Y4.5/2.0	8YR3.5/6.0

5BG2.5/4.5	5B7.0/2.0	5Y4.0/5.5

3PB2.0/5.0	5Y7.5/2.0	4R2.5/6.0

9PB2.0/5.0	5Y4.0/5.5	N1.5

7P2.0/5.0	N5.5	5Y4.0/5.5

4R2.5/6.0	3PB2.5/9.5	5Y4.0/5.5

116 貴族
驕傲
————————— Sublime

這是光從外表來評斷的結果，是不太好的批評，爲了表現出孤傲感，加上黑色來做搭配，想要增加明亮度時使用亮的清色及濁色皆可。

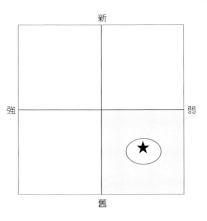

■色彩行列

9PB5.0/10.0	9PB2.5/9.5	3PB6.0/7.0	9PB7.5/3.0	3PB2.0/5.0	5B7.0/2.0	N1.5
C70M60	C90M80K30	C60M20	C30M20	C100M80Y40	C40M10Y10K10	K100
R98G98B159	R38G42B94	R118G166B212	R188G192B221	R21G53B95	R154G182B198	

●輔助顏色

9PB3.5/11.5	3PB5.0/10.0	3PB2.5/9.5	9PB3.5/5.5	3PB6.5/2.0	9PB6.5/2.0
C90M90	C80M40	C100M60K30	C80M60Y20	C40M20Y10K10	C40M30Y10K10
R54G38B112	R67G120B182	G63B113	R76G92B137	R154G168B187	R153G153B176

■配色樣本

9PB5.0/10.0	N1.5	3PB6.0/7.0	9PB2.5/9.5	N1.5	9PB7.5/3.0	3PB6.0/7.0	N1.5	5B7.0/2.0

9PB7.5/3.0	9PB2.5/9.5	3PB6.0/7.0	3PB2.0/5.0	5B7.0/2.0	9PB5.0/10.0	9PB5.0/10.0	3PB2.0/5.0	5B7.0/2.0

9PB2.5/9.5	9PB6.5/2.0	3PB5.0/10.0	3PB6.0/7.0	3PB2.5/9.5	9PB3.5/11.5	9PB7.5/3.0	9PB3.5/5.5	9PB6.5/2.0

130

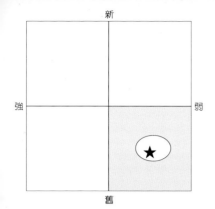

Valuable ───────

　　會讓人有要特別注意的感覺，沈穩的比例相當重，所以要避免使用太鮮亮的純色，盡量用青紫色為主的顏色，不要將整體的顏色幅度拉得太大ㄅ，簡單表現為佳。

■色彩行列

9PB5.0/10.0	5B3.0/8.0	3PB2.5/9.5	9PB2.5/9.5	8YR7.5/2.0	N8.5	N4.5
C70M60	C100M40Y10K30	C100M60K30	C90M80K30	C10M30Y30K10	K10	K60
R98G98B159	G82B123	G63B113	R38G42B94	R211G173B154	R234G234B234	R119G119B119

●輔助顏色

3PB5.0/10.0	9PB3.5/5.5	3PB6.5/2.0	9PB6.5/2.0	N1.5
C80M40	C80M60Y20	C40M20Y10K10	C40M30Y10K10	K100
R67G120B182	R76G92B137	R154G168B187	R153G153B176	

■配色樣本

9PB5.0/10.0	N4.5	5B3.0/8.0

5B3.0/8.0	N8.5	9PB2.5/9.5

3PB2.5/9.5	8YR7.5/2.0	9PB5.0/10.0

9PB2.5/9.5	9PB5.0/10.0	5B3.0/8.0

9PB5.0/10.0	N8.5	8YR7.5/2.0

5B3.0/8.0	N4.5	9PB2.5/9.5

3PB2.5/9.5	3PB5.0/10.0	9PB5.0/10.0

9PB2.5/9.5	9PB6.5/2.0	9PB3.5/5.5

9PB5.0/10.0	N1.5	9PB6.5/2.0

有氣質

——Refined

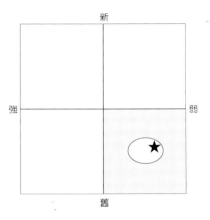

用鮮亮的顏色來表現有品味的感覺。盡量選擇明亮的配色，不要有太大的對比色。將青色及紫色做搭配，再加上輔助用的明亮灰色便能達到效果。

■色彩行列

3PB6.0/7.0	7P6.0/7.0	3PB7.5/3.0	9PB7.5/3.0	9PB6.5/2.0	7P6.5/2.0	6RP7.0/2.0	3PB3.5/2.0
C60M20	C30M50	C30M10	C30M20	C40M30Y10K10	C30M30Y10K10	C20M30Y10K10	C70M50Y30K30
R118G166B212	R182G139B180	R189G209B234	R188G192B221	R153G153B176	R172G160B178	R190G167B180	R75G84B104

N8.5	N7.5
K10	K25
R234G234B234	R200G200B200

■配色樣本

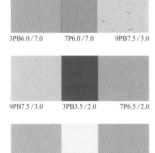

3PB6.0/7.0	7P6.0/7.0	9PB7.5/3.0

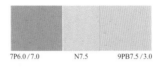

7P6.0/7.0	N7.5	9PB7.5/3.0

3PB7.5/3.0	N8.5	9PB7.5/3.0

9PB7.5/3.0	3PB3.5/2.0	7P6.5/2.0

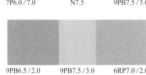

9PB6.5/2.0	9PB7.5/3.0	6RP7.0/2.0

7P6.5/2.0	3PB7.5/3.0	7P6.0/7.0

6RP7.0/2.0	N8.5	3PB6.0/7.0

3PB6.0/7.0	3PB3.5/2.0	7P6.0/7.0

7P6.0/7.0	N7.5	9PB6.5/2.0

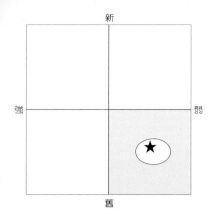

敬意

Homage

　　並不是一般人在做表面的敬意，而是發自內心有點接近信仰態度，要用紫色系來表現，用青紫色為中心來做搭配，用暗系的清色，不要有浮動的感覺。

■色彩行列

9PB5.0/10.0	5B2.5/4.5	3PB2.0/5.0	9PB2.0/5.0	9PB7.5/3.0	3PB6.0/7.0	9PB6.0/7.0	9PB2.5/9.5
C70M60	C100M60Y30K20	C100M80Y40	C100M100Y50K10	C30M20	C60M20	C50M40	C90M80K30
R98G98B159	G68B103	R21G53B95	R30G17B60	R188G192B221	R118G166B212	R143G143B190	R38G42B94

9PB6.5/2.0	N2.5
C40M30Y10K10	K90
R153G153B176	R38G38B38

■配色樣本

9PB5.0/10.0	9PB2.5/9.5	3PB6.0/7.0

5B2.5/4.5	9PB6.5/2.0	9PB5.0/10.0

3PB2.0/5.0	9PB6.0/7.0	9PB5.0/10.0

9PB2.0/5.0	9PB6.0/7.0	5B2.5/4.5

9PB7.5/3.0	9PB6.5/2.0	9PB6.0/7.0

3PB6.0/7.0	N2.5	9PB6.0/7.0

9PB6.0/7.0	3PB6.0/7.0	3PB2.0/5.0

9PB5.0/10.0	9PB2.0/5.0	9PB7.5/3.0

5B2.5/4.5	N2.5	9PB6.5/2.0

貴族
優質

—————————— Excellent

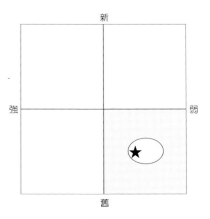

新

強　　　弱

舊

有點類似稱讚人們聰明靈敏的感覺，說到聰明，要用青色的純色來表現最適當。但要用明亮的灰色系做配合較佳，不要用太深或太暗的顏色。

■色彩行列

3PB3.5/11.5	9PB3.5/11.5	5B5.5/8.5	3PB5.0/10.0	5BG3.5/8.0	9PB2.5/9.5	5BG7.0/2.0	5B7.0/2.0
C100M70	C90M90	C90M20Y10	C80M40	C100M40Y50	C90M80K30	C40M10Y20K10	C40M10Y10K10
G70B139	R54G38B112	G137B190	R67G120B182	G103B119	R38G42B94	R156G181B183	R154G182B198

3PB6.5/2.0	9PB6.5/2.0	N7.5
C40M20Y10K10	C40M30Y10K10	K25
R154G168B187	R153G153B176	R200G200B200

■配色樣本

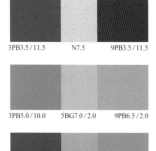
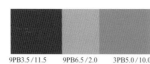

3PB3.5/11.5	N7.5	9PB3.5/11.5
9PB3.5/11.5	9PB6.5/2.0	3PB5.0/10.0
5B5.5/8.5	3PB3.5/11.5	5BG3.5/8.0

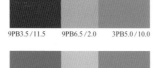

3PB5.0/10.0	5BG7.0/2.0	9PB6.5/2.0
5BG3.5/8.0	3PB6.5/2.0	3PB5.0/10.0
9PB2.5/9.5	3PB5.0/10.0	3PB3.5/11.5

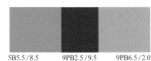

3PB3.5/11.5	9PB6.5/2.0	5B5.5/8.5
9PB3.5/11.5	N7.5	9PB6.5/2.0
5B5.5/8.5	9PB2.5/9.5	9PB6.5/2.0

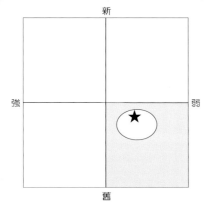

高級 121

Chic

光看字面就給人一種高水準，不易親近的感覺。要以青紫色爲中心色，使用明亮的灰色系顏色來做搭配。但若只用灰色或灰色系的顏色會給人污濁的感覺，反而破壞高級感。

■色彩行列

9PB5.0/10.0	9PB7.5/3.0	3PB3.5/5.5	8YR7.5/2.0	5Y7.5/2.0	5BG7.0/2.0	3PB6.5/2.0	7P6.5/2.0
C70M60	C30M20	C90M60Y30	C10M30Y30K10	C10M20Y30K10	C40M10Y20K10	C40M20Y10K10	C30M30Y10K10
R98G98B159	R188G192B221	R49G86B126	R211G173B154	R214G189B163	R156G181B183	R154G168B187	R172G160B178

6RP7.0/2.0	9PB3.5/2.0	N8.5	N7.5	N4.5
C20M30Y10K10	C70M60Y30K30	K10	K25	K60
R190G167B180	R75G73B96	R234G234B234	R200G200B200	R119G119B119

■配色樣本

9PB5.0/10.0	N7.5	7P6.5/2.0
9PB7.5/3.0	N8.5	6RP7.0/2.0
3PB3.5/5.5	9PB5.0/10.0	N7.5

8YR7.5/2.0	9PB5.0/10.0	5BG7.0/2.0
5Y7.5/2.0	N8.5	9PB5.0/10.0
5BG7.0/2.0	N4.5	9PB7.5/3.0

3PB6.5/2.0	9PB3.5/2.0	7P6.5/2.0
7P6.5/2.0	5Y7.5/2.0	9PB5.0/10.0
6RP7.0/2.0	N7.5	3PB3.5/5.5

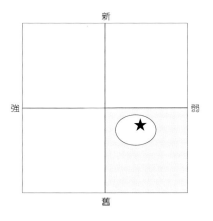

122 高級
時尚
————————Fashionable

所謂的時尚要針對不同的人有不同的感覺,但此處所指的時尚是較強調明亮的意境。所以用亮度較高的清色做爲主色,用灰色系的顏色來做配色即可。

■色彩行列

3PB6.0/7.0	9PB6.0/7.0	3G8.0/3.0	5BG8.0/3.0	9PB7.5/3.0	7P7.5/3.0	6RP8.0/3.0	3GY7.5/2.0
C60M20	C50M40	C20Y20	C30Y10	C30M20	C20M20	C10M30	C30M10Y30K10
R118G166B212	R143G143B190	R216G233B214	R192G224B230	R188G192B221	R209G201B223	R226G191B212	R178G189B170

5B7.0/2.0	7P6.5/2.0	6RP7.0/2.0	N7.5
C40M10Y10K10	C30M30Y10K10	C20M30Y10K10	K25
R154G182B198	R172G160B178	R190G167B180	R200G200B200

■配色樣本

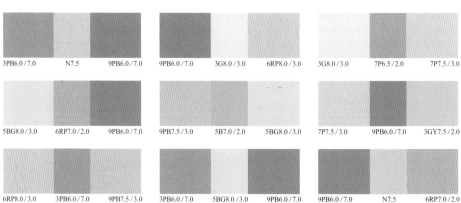

3PB6.0/7.0	N7.5	9PB6.0/7.0	9PB6.0/7.0	3G8.0/3.0	6RP8.0/3.0	3G8.0/3.0	7P6.5/2.0	7P7.5/3.0
5BG8.0/3.0	6RP7.0/2.0	9PB6.0/7.0	9PB7.5/3.0	5B7.0/2.0	5BG8.0/3.0	7P7.5/3.0	9PB6.0/7.0	3GY7.5/2.0
6RP8.0/3.0	3PB6.0/7.0	9PB7.5/3.0	3PB6.0/7.0	5BG8.0/3.0	9PB6.0/7.0	9PB6.0/7.0	N7.5	6RP7.0/2.0

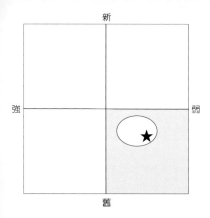

瀟灑

Stylish

　　瀟灑比時尚的感覺更加強烈，更具有積極感。並不單指流行的部分，還包括到個人內心部分，在樸素中帶有光輝的感覺，使用明亮的清色，搭配深色及黑色或灰色來作組合。

■色彩行列

5Y8.5/7.5	3PB6.0/7.0	5B8.0/3.0	9PB7.5/3.0	9PB2.5/9.5	3GY7.5/2.0	N1.5	N8.5
M5Y50	C60M20	C30	C30M20	C90M80K30	C30M10Y30K10	K100	K10
R255G234B154	R118G166B212	R190G225B246	R188G192B221	R38G42B94	R178G189B170		R234G234B234

N6.5
K40
R167G167B167

■配色樣本

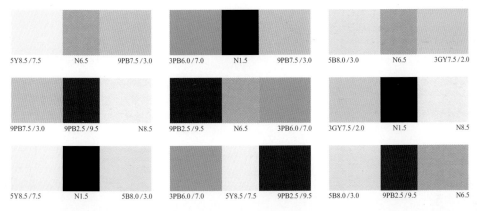

5Y8.5/7.5	N6.5	9PB7.5/3.0	3PB6.0/7.0	N1.5	9PB7.5/3.0	5B8.0/3.0	N6.5	3GY7.5/2.0

9PB7.5/3.0	9PB2.5/9.5	N8.5	9PB2.5/9.5	N6.5	3PB6.0/7.0	3GY7.5/2.0	N1.5	N8.5

5Y8.5/7.5	N1.5	5B8.0/3.0	3PB6.0/7.0	5Y8.5/7.5	9PB2.5/9.5	5B8.0/3.0	9PB2.5/9.5	N6.5

124 高級 神秘

—Mysterious

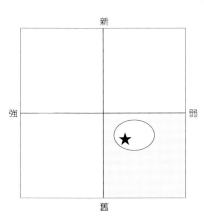

在日常生活中不常出現，用一般常識無法理解的感覺。用彩度較高的青色及深一點的青紫色來當主色，用暗系的灰色及中性的灰色來搭配。整體要呈現出暗淡感為佳。

■色彩行列

3PB5.0／10.0	9PB2.5／9.5	3PB3.5／5.5	7P3.5／5.5	3GY3.5／5.0	4R4.0／2.0	10R4.0／2.0	5BG4.0／2.0
C80M40	C90M80K30	C90M60Y30	C70M70Y20	C70M40Y70K30	C30M50Y30K30	C30M40Y30K30	C70M30Y30K30
R67G120B182	R38G42B94	R49G86B126	R100G82B127	R76G93B70	R137G103B107	R139G116B115	R74G105B118

9PB3.5／2.0	7P3.5／2.0	6RP4.0／2.0	N5.5
C70M60Y30K30	C60M60Y30K30	C50M60Y30K30	K50
R75G73B96	R91G77B97	R106G81B97	R144G144B144

■配色樣本

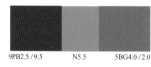

| 3PB5.0／10.0 | 9PB3.5／2.0 | 7P3.5／5.5 |

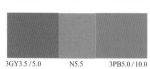

| 9PB2.5／9.5 | N5.5 | 5BG4.0／2.0 |

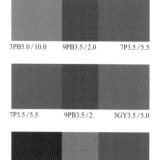

| 7P3.5／5.5 | 9PB3.5／2. | 3GY3.5／5.0 |

| 3GY3.5／5.0 | N5.5 | 3PB5.0／10.0 |

| 9PB2.5／9.5 | 10R4.0／2.0 | 3PB3.5／5.5 |

| 3PB3.5／5.5 | 7P3.5／2.0 | 7P3.5／5.5 |

| 3PB3.5／5.5 | 3PB5.0／10.0 | 4R4.0／2.0 |

| 3PB5.0／10.0 | 6RP4.0／2.0 | 3GY3.5／5.0 |

| 7P3.5／5.5 | 9PB3.5／2.0 | 10R4.0／2.0 |

138

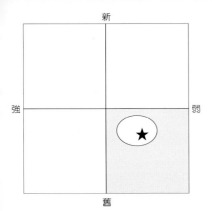

新

強　　　　　　　　弱

舊

Profound

　　這句話在英文中是指特別安靜，帶有深度的感覺。多少帶些精神面的成份。用青色，青紫色及紫色三種顏色爲中心來做配色，接著用深色及暗清色來搭配。重點是要加上明亮的灰色系顏色。

■色彩行列

3PB6.0/7.0
C60M20
R118G166B212

9PB2.0/5.0
C100M80Y40
R21G53B95

9PB2.0/5.0
C100M100Y50K10
R30G17B60

7P2.0/5.0
C80M90Y30K30
R58G31B70

8YR7.5/2.0
C10M30Y30K10
R211G173B154

5Y7.5/2.0
C10M20Y30K10
R214G189B163

7P6.5/2.0
C30M30Y10K10
R172G160B178

N7.5
K25
R200G200B200

N2.5
K90
R38G38B38

■配色樣本

3PB2.0/5.0　　3PB6.0/7.0　　9PB2.0/5.0

3PB2.0/5.0　　7P6.5/2.0　　7P2.0/5.0

9PB2.0/5.0　　8YR7.5/2.0　　N2.5

7P2.0/5.0　　N7.5　　3PB2.0/5.0

3PB2.0/5.0　　8YR7.5/2.0　　9PB2.0/5.0

9PB2.0/5.0　　5Y7.5/2.0　　7P2.0/5.0

3PB2.0/5.0　　3PB6.0/7.0　　N2.5

9PB2.0/5.0　　3PB6.0/7.0　　7PB2.0/5.0

3PB2.0/5.0　　7P6.5/2.0　　N2.5

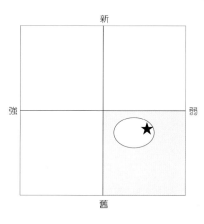

126 高級

安靜

———————Quiet

　　沉靜少言，不會有太大動作的感覺。以青色系為主色，加上微弱的對比色做配色，也可視情況加入下方沒有出現在色彩行列中的青色。

■色彩行列

3G8.0 / 3.0	5BG8.0 / 3.0	5B8.0 / 3.0	3PB7.5 / 3.0	3G5.0 / 5.0	5B4.0 / 5.0	3PB3.5 / 5.5	3PB2.0 / 5.0
C20Y20	C30Y10	C30	C30M10	C80M30Y70	C90M40Y30	C90M60Y30	C100M80Y40
R216G233B214	R192G224B230	R190G225B246	R189G209B234	R73G130B99	R38G111B145	R49G86B126	R21G53B95

3G7.0 / 2.0	5BG7.0 / 2.0	5B7.0 / 2.0	9PB6.5 / 2.0	N5.5
C40M10Y30K10	C40M10Y20K10	C40M10Y10K10	C40M30Y10K10	K50
R157G180B168	R156G181B183	R154G182B198	R153G153B176	R144G144B144

■配色樣本

3G8.0 / 3.0	5B7.0 / 2.0	5B8.0 / 3.0

5BG8.0 / 3.0	3G7.0 / 2.0	3PB7.5 / 3.0

5B8.0 / 3.0	5BG7.0 / 2.0	3PB7.5 / 3.0

3PB7.5 / 3.0	9PB6.5 / 2.0	3G8.0 / 3.0

3G5.0 / 5.0	5B7.0 / 2.0	5B4.0 / 5.0

5B4.0 / 5.0	3PB7.5 / 3.0	3PB3.5 / 5.5

3PB3.5 / 5.5	N5.5	3PB2.0 / 5.0

5B4.0 / 5.0	3G8.0 / 3.0	N5.5

9PB6.5 / 2.0	5BG8.0 / 3.0	5B4.0 / 5.0

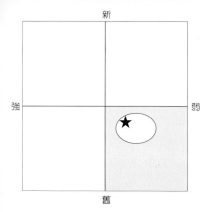

高級

宇宙

127

Cosmic

　　無邊無際的遙遠感，但在實際上暗黑的宇宙中，是無法表現寬廣及遠近的感覺，主要以青色系的顏色為主，再加上灰色系的顏色畫出線條，再用亮的清色用點狀表現更佳。

■色彩行列

| 5B4.0/10.0 C100M40Y20 G108B154 | 3PB3.5/11.5 C100M70 G70B139 | 9PB3.5/11.5 C90M90 R54G38B112 | 5B5.5/8.5 C90M20Y10 G137B190 | 3PB5.5/10.0 C80M40 R67G120B182 | 9PB5.0/10.0 C70M60 R98G98B159 | 9PB7.5/3.0 C30M20 R188G192B221 | 3PB2.5/9.5 C100M60K30 G63B113 |

| 9PB2.5/9.5 C90M80K30 R38G42B94 | 3PB3.5/2.0 C70M50Y30K30 R75G84B104 | 9PB3.5/2.0 C70M60Y30K30 R75G73B96 | 7P3.5/2.0 C60M60Y30K30 R91G77B97 |

■配色樣本

| 5B4.0/10.0 | 3PB2.5/9.5 | 3PB3.5/11.5 |

| 3PB3.5/11.5 | 9PB2.5/9.5 | 3PB5.0/10.0 |

| 9PB3.5/11.5 | 5B5.5/8.5 | 9PB2.5/9.5 |

| 5B5.5/8.5 | 3PB2.5/9.5 | 3PB5.0/10.0 |

| 3PB5.0/10.0 | 9PB7.5/3.0 | 3PB3.5/11.5 |

| 9PB5.0/10.0 | 3PB5.0/10.0 | 9PB3.5/2.0 |

| 9PB7.5/3.0 | 9PB5.0/10.0 | 5B5.5/8.5 |

| 5B4.0/10.0 | 3PB2.5/9.5 | 9PB5.0/10.0 |

| 3PB3.5/11.5 | 7P3.5/2.0 | 9PB3.5/11.5 |

141

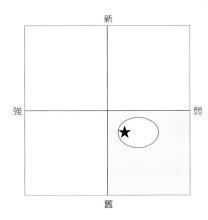

128 高級
超自然
—————Occult

在科學中無法解釋的超自然現象，多少帶些宗教色彩，以紫色爲中心來做配色，再加上些純色或較接近的灰色系來做對比顏色，也可搭配些深系顏色。

新
強　弱
舊

■色彩行列

9PB3.5／11.5	6RP4.0／12.5	5BG6.0／8.5	5B5.5／8.5	3PB5.0／10.0	5BG7.0／6.0	5B3.0／8.0	9PB2.5／9.5
C90M90	C30M100Y20	C90Y40	C90M20Y10	C80M40	C50Y20	C100M40Y10K30	C90M80K30
R54G38B112	R154B88	G157B165	G137B190	R67G120B182	R147G202B207	G82B123	R38G42B94

6RP3.0／10.0	3GY5.5／5.5	5BG4.5／5.0	9PB2.0／5.0	9PB6.5／2.0	7P6.5／2.0	6RP7.0／2.0	N3.5
C50M100Y30K10	C50M20Y70	C80M20Y40	C100M100Y50K10	C40M30Y10K10	C30M30Y10K10	C20M30Y10K10	K75
R114B73	R149G169B103	R67G144B151	R30G17B60	R153G153B176	R172G160B178	R190G167B180	R81G81B81

■配色樣本

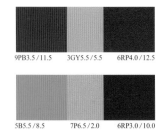

9PB3.5／11.5　3GY5.5／5.5　6RP4.0／12.5

6RP4.0／12.5　9PB6.5／2.0　5BG6.0／8.5

5BG6.0／8.5　9PB2.5／9.5　3PB5.0／10.0

5B5.5／8.5　7P6.5／2.0　6RP3.0／10.0

3PB5.0／10.0　N3.5　9PB3.5／11.5

5BG7.0／6.0　9PB6.5／2.0　3GY5.5／5.5

5B3.0／8.0　5BG4.5／5.0　9PB3.5／11.5

9PB2.5／9.5　6RP3.0／10.0　5B5.5／8.5

6RP3.0／10.0　9PB2.0／5.0　3GY5.5／5.5

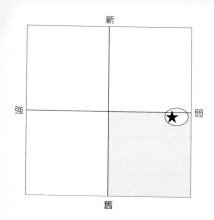

冷靜

冷靜 129

Cool ——————

　　雖是個觸摸感覺的形容詞，但主要是形容人類內心的意境，些許乾燥的感覺。用明亮的顏色來作配色，以寒色系的青色為中心，加上些白色增加清潔感。

■色彩行列

5BG4.5/10.0	5B4.0/10.0	3PB3.5/11.5	5BG6.0/8.5	5B5.5/8.5	3PB5.0/10.0	5BG8.0/3.0	5B8.0/3.0
C100Y50	C100M40Y20	C100M70	C90Y40	C90M20Y10	C80M40	C30Y10	C30
G143B147	G108B154	G70B139	G157B165	G137B190	R67G120B182	R192G224B230	R190G225B246

 (white)

3PB7.5/3.0	5BG7.0/6.0	5B6.5/6.0	3PB6.0/7.0	5B4.0/5.0	N9.5
C30M10	C50Y20	C60Y10	C60M20	C90M40Y30	
R189G209B234	R147G202B207	R117G193B221	R118G166B212	R38G111B145	R255G255B255

■配色樣本

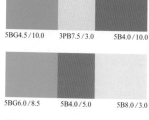

5BG4.5/10.0	3PB7.5/3.0	5B4.0/10.0

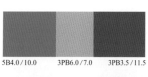

5B4.0/10.0	3PB6.0/7.0	3PB3.5/11.5

3PB3.5/11.5	5BG7.0/6.0	5B5.5/8.5

5BG6.0/8.5	5B4.0/5.0	5B8.0/3.0

5B5.5/8.5	5B6.5/6.0	5BG4.5/10.0

3PB5.0/10.0	3PB7.5/3.0	5B4.0/10.0

5BG8.0/3.0	5B5.5/8.5	3PB7.5/3.0

5B8.0/3.0	3PB6.0/7.0	5BG7.0/6.0

3PB7.5/3.0	N9.5	5BG8.0/3.0

130 冷靜

無情
—————Cold

與先前的冷靜有點接近，也是以青色系為中心，不要將色相的幅度拉太大才能增加冷酷的感覺。用點深色及暗色會讓整體感覺更佳。

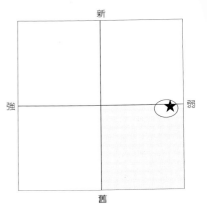

■色彩行列

5B4.0 / 10.0
C100M40Y20
G108B154

3PB5.0 / 10.0
C80M40
R67G120B182

5B6.5 / 6.0
C60Y10
R117G193B221

3PB6.0 / 7.0
C60M20
R118G166B212

5B8.0 / 3.0
C30
R190G225B246

3PB7.5 / 3.0
C30M10
R189G209B234

5B3.0 / 8.0
C100M40Y10K30
G82B123

3PB2.5 / 9.5
C100M60K30
G63B113

5B2.5 / 4.5
C100M60Y30K20
G68B103

3PB2.0 / 5.0
C100M80Y40
R21G53B95

5B7.0 / 2.0
C40M10Y10K10
R154G182B198

3PB6.5 / 2.0
C40M20Y10K10
R154G168B187

N5.5
K50
R144G144B144

N3.5
K75
R81G81B81

N9.5

R255G255B255

■配色樣本

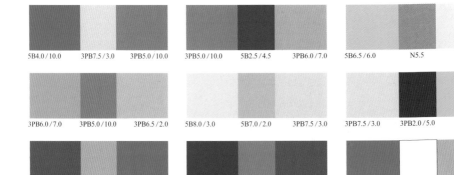

5B4.0 / 10.0 3PB7.5 / 3.0 3PB5.0 / 10.0

3PB5.0 / 10.0 5B2.5 / 4.5 3PB6.0 / 7.0

5B6.5 / 6.0 N5.5 5B8.0 / 3.0

3PB6.0 / 7.0 3PB5.0 / 10.0 3PB6.5 / 2.0

5B8.0 / 3.0 5B7.0 / 2.0 3PB7.5 / 3.0

3PB7.5 / 3.0 3PB2.0 / 5.0 5B6.5 / 6.0

5B3.0 / 8.0 3PB6.0 / 7.0 5B4.0 / 10.0

3PB2.5 / 9.5 3PB5.0 / 10.0 5B3.0 / 8.0

5B4.0 / 10.0 N9.5 3PB6.0 / 7.0

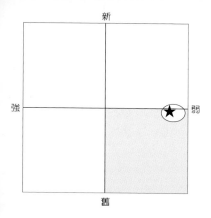

新
強　　　弱
舊

快速 131

Speedy

　　快速是將重點放在速度上的感覺，寒色系的顏色比暖色系的顏色還能表現出速度感，在構圖時用些直線或尖銳的東西來表現更佳。記得要用些白色來做組合。

■色彩行列

5B4.0/10.0	3PB3.5/11.5	5B5.5/8.5	5B6.5/6.0	3PB6.0/7.0	5Y9.0/3.0	5B8.0/3.0	N9.5
C100M40Y20	C100M70	C90M20Y10	C60Y10	C60M20	Y30	C30	
G108B154	G70B139	G137B190	R117G193B221	R118G166B212	R255G246B199	R190G225B246	R255G255B255

●輔助顏色

5BG4.5/10.0	5BG6.0/8.5	3PB5.0/10.0	9PB7.5/3.0	7P7.5/3.0
C100Y50	C90Y40	C80M40	C30M20	C20M20
G143B147	G157B165	R67G120B182	R188G192B221	R209G201B223

■配色樣本

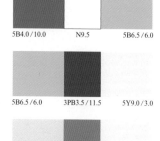
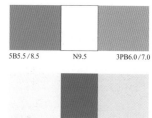

5B4.0/10.0	N9.5	5B6.5/6.0

3PB3.5/11.5	N9.5	5Y9.0/3.0

5B5.5/8.5	N9.5	3PB6.0/7.0

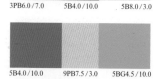

5B6.5/6.0	3PB3.5/11.5	5Y9.0/3.0

3PB6.0/7.0	5B4.0/10.0	5B8.0/3.0

5Y9.0/3.0	5B4.0/10.0	5B8.0/3.0

5B8.0/3.0	3PB5.0/10.0	5Y9.0/3.0

5B4.0/10.0	9PB7.5/3.0	5BG4.5/10.0

3PB3.5/11.5	5Y9.0/3.0	3PB5.0/10.0

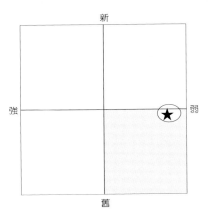

132 冷靜
都會
————————Urban

有著先端科技的感覺，雖然也帶著污穢，繁雜的印象，但大體上還是以正面形容為主，用明亮的清色及青色系顏色為主，加上深灰色或較亮的灰色來表現先進的感覺，要注意顏色不要調得太暗。

■色彩行列

3PB6.0/7.0	5Y9.0/3.0	9PB7.5/3.0	5B2.5/4.5	5B4.0/5.0	3PB3.5/5.5	3GY7.5/2.0	5B7.0/2.0
C60M20	Y30	C30M20	C100M60Y30K20	C90M40Y30	C90M60Y30	C30M10Y30K10	C40M10Y10K10
R118G166B212	R255G246B199	R188G192B221	G68B103	R38G111B145	R49G86B126	R178G189B170	R154G182B198

9PB6.5/2.0	6RP7.0/2.0	N8.5	N5.5
C40M30Y10K10	C20M30Y10K10	K10	K50
R153G153B176	R190G167B180	R234G234B234	R144G144B144

■配色樣本

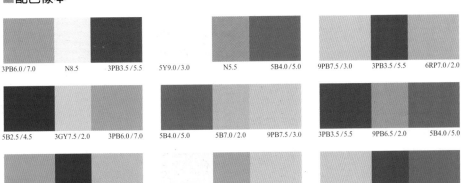

| 3PB6.0/7.0 | N8.5 | 3PB3.5/5.5 | | 5Y9.0/3.0 | N5.5 | 5B4.0/5.0 | | 9PB7.5/3.0 | 3PB3.5/5.5 | 6RP7.0/2.0 |

| 5B2.5/4.5 | 3GY7.5/2.0 | 3PB6.0/7.0 | | 5B4.0/5.0 | 5B7.0/2.0 | 9PB7.5/3.0 | | 3PB3.5/5.5 | 9PB6.5/2.0 | 5B4.0/5.0 |

| 3PB6.0/7.0 | 5B2.5/4.5 | 5B7.0/2.0 | | 5Y9.0/3.0 | 3PB6.0/7.0 | 9PB7.5/3.0 | | 9PB7.5/3.0 | 3PB3.5/5.5 | 5B4.0/5.0 |

146

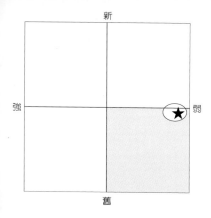

新

強　　　　　　　　　　　　　　　　　弱

舊

冷靜
海軍 133

Navy

　　人們對海軍的印象，直覺會想到英軍的藍色制服。除了用這樣的藍色來表現之外，還可加上白色來搭配更強調海的感覺。

■色彩行列

9PB2.0/5.0	3PB5.0/10.0	3PB6.0/7.0	3PB7.5/3.0	3PB2.5/9.5	3PB6.5/2.0	N9.5
C100M100Y50K10	C80M40	C60M20	C30M10	C100M60K30	C40M20Y10K10	
R30G17B60	R67G120B182	R118G166B212	R189G209B234	G63B113	R154G168B187	R255G255B255

●輔助顏色

3PB3.5/11.5	5B5.5/8.5	5B6.5/6.0	5B8.0/3.0	5B4.0/5.0	3PB3.5/5.5	N8.5
C100M70	C90M20Y10	C60Y10	C30	C90M40Y30	C90M60Y30	K10
G70B139	G137B190	R117G193B221	R190G225B246	R38G111B145	R49G86B126	R234G234B234

■配色樣本

9PB2.0/5.0	3PB6.5/2.0	3PB5.0/10.0

3PB5.0/10.0	N9.5	3PB6.0/7.0

3PB6.0/7.0	3PB2.5/9.5	3PB6.5/2.0

3PB7.5/3.0	3PB5.0/10.0	3PB6.0/7.0

3PB2.5/9.5	3PB5.0/10.0	5B8.0/3.0

3PB6.5/2.0	N9.5	3PB5.0/10.0

9PB2.0/5.0	N8.5	5B5.5/8.5

3PB5.0/10.0	N8.5	3PB3.5/5.5

3PB6.0/7.0	3PB3.5/11.5	5B5.5/8.5

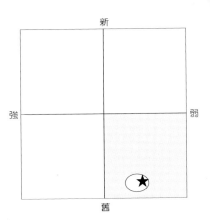

134 正式

正式

————————Formal

一般正式場合所使用的形式，印象中會有點嚴肅隆重的感覺，一般是用黑色，但使用些深色及暗一點的清色來做輔助色也不錯。最近較常使用深系的暗青色。

■色彩行列

3PB2.5／9.5	5BG2.5／4.5	5B2.5／4.5	3PB2.0／5.0	3PB3.5／2.0	N1.5	N7.5	N4.5
C100M60Y30	C100M60Y50K30	C100M60Y30K20	C100M80Y40	C70M50Y30K30	K100	K25	K60
G63B113	R59B77	G68B103	R21G53B95	R75G84B104		R200G200B200	R119G119B119

●輔助顏色

5B4.0／5.0	3PB3.5／5.5	5B4.0／2.0	9PB3.5／2.0	7P3.5／2.0	9PB2.0／5.0
C90M40Y30	C90M60Y30	C70M40Y30K30	C70M60Y30K30	C60M60Y30K30	C100M100Y50K10
R38G111B145	R49G86B126	R74G95B111	R75G73B96	R91G77B97	R30G17B60

■配色樣本

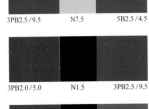

3PB2.5／9.5	N7.5	5B2.5／4.5

5BG2.5／4.5	N4.5	N1.5

5B2.5／4.5	3PB3.5／2.0	N1.5

3PB2.0／5.0	N1.5	3PB2.5／9.5

3PB3.5／2.0	N1.5	N4.5

3PB2.5／9.5	N1.5	5BG2.5／4.5

5BG2.5／4.5	N1.5	7P3.5／2.0

5B2.5／4.5	N4.5	5B4.0／5.0

3PB2.0／5.0	N1.5	3PB3.5／5.5

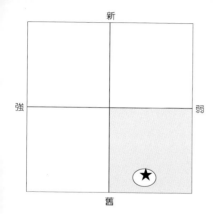

強　　　　　　　　　　弱

舊

拘束 135

Official

　　在正式的場合，必須要遵照些規定及繁複的程序，帶給人一種生硬的印象。但也給人公平的信賴感。在使用範圍中應用的成份較低，以黑色爲主，用深青色來做搭配。

■色彩行列

5B3.0/8.0	3PB2.5/9.5	5B2.5/4.5	3PB2.0/5.0	N1.5	N8.5
C100M40Y10K30	C100M60K30	C100M60Y30K20	C100M80Y40	K100	K10
G82B123	G63B113	G68B103	R21G53B95		R234G234B234

●輔助顏色

3PB3.5/11.5	9PB3.5/11.5	5B4.0/5.0	3PB3.5/5.5	N9.5
C100M70	C90M90	C90M40Y30	C90M60Y30	
G70B139	R54G38B112	R38G111B145	R49G86B126	R255G255B255

■配色樣本

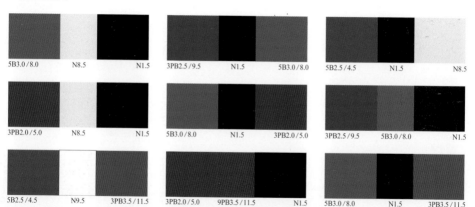

| 5B3.0/8.0 | N8.5 | N1.5 | 3PB2.5/9.5 | N1.5 | 5B3.0/8.0 | 5B2.5/4.5 | N1.5 | N8.5 |

| 3PB2.0/5.0 | N8.5 | N1.5 | 5B3.0/8.0 | N1.5 | 3PB2.0/5.0 | 3PB2.5/9.5 | 5B3.0/8.0 | N1.5 |

| 5B2.5/4.5 | N9.5 | 3PB3.5/11.5 | 3PB2.0/5.0 | 9PB3.5/11.5 | N1.5 | 5B3.0/8.0 | N1.5 | 3PB3.5/11.5 |

149

正式
嚴肅
——Serious

遵守規則，一步一腳印，循規蹈矩的感覺。以深青色為主，再加上幅度較廣的灰色來搭配，想要表現出認真感時，加上些暗橘色有加分效果。

■色彩行列

3PB2.5/9.5	8YR3.5/6.0	5B2.5/4.5	3PB2.0/5.0	N8.5	N6.5	N5.5	N2.5
C100M60K30	C50M70Y70K10	C100M60Y30K20	C100M80Y40	K10	K40	K50	K90
G63B113	R127G83B70	G68B103	R21G53B95	R234G234B234	R167G167B167	R144G144B144	R38G38B38

●輔助顏色

5B4.0/2.0	3PB3.5/2.0	9PB3.5/2.0	5B3.0/8.0	5B4.0/5.0	3PB3.5/5.5
C70M40Y30K30	C70M50Y30K30	C70M60Y30K30	C100M40Y10K30	C90M40Y30	C90M60Y30
R74G95B111	R75G84B104	R75G73B96	G82B123	R38G111B145	R49G86B126

■配色樣本

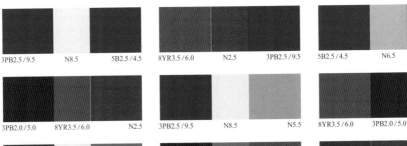

3PB2.5/9.5	N8.5	5B2.5/4.5

8YR3.5/6.0	N2.5	3PB2.5/9.5

5B2.5/4.5	N6.5	N2.5

3PB2.0/5.0	8YR3.5/6.0	N2.5

3PB2.5/9.5	N8.5	N5.5

8YR3.5/6.0	3PB2.0/5.0	N6.5

5B2.5/4.5	N8.5	5B4.0/5.0

3PB2.0/5.0	5B4.0/5.0	3PB3.5/2.0

3PB2.5/9.5	N2.5	9PB3.5/2.0

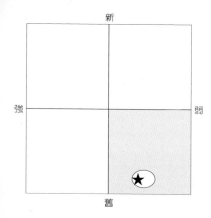

Courtesy———————

　　與正式的感覺極相似，但比正式還要正面些。以深色的青色系顏色為主，不但能表現出堅實感，還帶些氣質及柔感。用純色的綠青色及青紫色效果更佳。

■色彩行列

5B4.0/10.0	9PB3.5/11.5	3PB5.0/10.0	5B3.0/8.0	3PB2.5/9.5	5BG2.5/4.5	5B2.5/4.5	3PB2.0/5.0
C100M40Y20	C90M90	C80M40	C100M40Y10K30	C100M60K30	C100M60Y50K30	C100M60Y30K20	C100M80Y40
G108B154	R54G38B112	R67G120B182	G82B123	G63B113	R59B77	G68B103	R21G53B95

5B4.0/2.0	3PB3.5/2.0	9PB3.5/2.0	N1.5
C70M40Y30K30	C70M50Y30K30	C70M60Y30K30	K100
R74G95B111	R75G84B104	R75G73B96	

■配色樣本

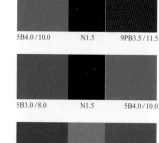

5B4.0/10.0	N1.5	9PB3.5/11.5

9PB3.5/11.5	3PB5.0/10.0	N1.5

3PB5.0/10.0	N1.5	3PB2.5/9.5

5B3.0/8.0	N1.5	5B4.0/10.0

3PB2.5/9.5	9PB3.5/11.5	N1.5

5BG2.5/4.5	5B4.0/10.0	N1.5

5B2.5/4.5	3PB5.0/10.0	3PB3.5/2.0

3PB2.0/5.0	5B4.0/2.0	9PB3.5/11.5

5B4.0/10.0	9PB3.5/2.0	3PB5.0/10.0

138 正式
頑固
—— Obstinate

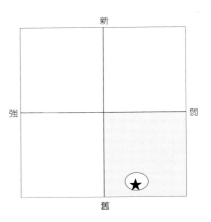

墨守成規的感覺較爲濃厚，不只是規定的事物，對表達自己的意見以相當堅持。此時要用些暗色系的顏色來表現。再加上灰色系來做搭配。

■色彩行列

4R2.5/6.0	8YR3.5/6.0	9PB2.0/5.0	7P2.0/5.0	6RP2.5/5.5	3PB3.5/5.5	9PB3.5/5.5	4R4.0/2.0
C70M100Y50K10	C50M70Y70K10	C100M100Y50K10	C80M90Y30K30	C60M90Y30K30	C90M60Y30	C80M60Y20	C30M50Y30K30
R84G10B61	R127G83B70	R30G17B60	R58G31B70	R85G34B71	R49G86B126	R76G92B137	R137G103B107

8YR4.5/2.0	5Y4.5/2.0	3PB3.5/2.0	9PB3.5/2.0	N3.5
C30M30Y30K30	C30M30Y40K30	C70M50Y30K30	C70M60Y30K30	K75
R141G129B123	R142G128B111	R75G84B104	R75G73B96	R81G81B81

■配色樣本

4R2.5/6.0	8YR4.5/2.0	9PB2.0/5.0	8YR3.5/6.0	5Y4.5/2.0	7P2.0/5.0	9PB2.0/5.0	8YR4.5/2.0	6RP2.5/5.5
7P2.0/5.0	9PB3.5/5.5	4R2.5/6.0	6RP2.5/5.5	3PB3.5/2.0	8YR3.5/6.0	3PB3.5/5.5	5Y4.5/2.0	4R4.0/2.0
9PB3.5/5.5	9PB3.5/2.0	8YR3.5/6.0	4R2.5/6.0	9PB2.0/5.0	3PB3.5/5.5	8YR3.5/6.0	N3.5	5Y4.5/2.0

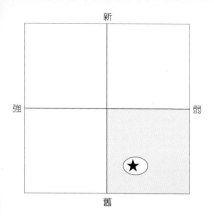

Dandy

　　主要是指中年以上充滿魅力的男性，與年輕小
伙子的輕浮感覺完全不同。以黃色爲主，加上些深
色及暗色系的顏色做搭配。

■色彩行列

5Y4.0/5.5	5B2.5/4.5	9PB2.0/5.0	5B4.0/5.0	5Y7.5/2.0	5Y4.5/2.0	N1.5	N5.5
C50M50Y70K20	C100M60Y30K20	C100M100Y50K10	C90M40Y30	C10M20Y30K10	C30M30Y40K30	K100	K50
R120G103B73	G68B103	R30G17B60	R38G111B145	R214G189B163	R142G128B111		R144G144B144

●輔助顏色

5BG4.5/5.0	3PB3.5/5.5	3G3.0/4.5	3PB2.0/5.0	3G4.0/2.0	3PB3.5/2.0
C80M20Y40	C90M60Y30	C90M60Y70K20	C100M80Y40	C60M20Y40K30	C70M50Y30K30
R67G144B151	R49G86B126	R43G71B68	R21G53B95	R93G121B115	R75G84B104

■配色樣本

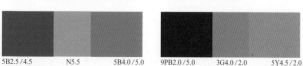

5Y4.0/5.5	N1.5	5B2.5/4.5

5B2.5/4.5	N5.5	N1.5

9PB2.0/5.0	5B4.0/5.0	5Y4.0/5.5

5B4.0/5.0	N1.5	5Y4.5/2.0

5Y7.5/2.0	9PB2.0/5.0	5Y4.0/5.5

5Y4.5/2.0	N1.5	N5.5

5Y4.0/5.5	3G3.0/4.5	5BG4.5/5.0

5B2.5/4.5	N5.5	5B4.0/5.0

9PB2.0/5.0	3G4.0/2.0	5Y4.5/2.0

沉著

——Quiet and simple

光看字面有點視覺及味覺上的效果，在視覺上帶點流行的感覺，要以青色系為主，加上暖色系的顏色，以紅色及橘色和暗系的清色為中心，及灰色來做搭配。

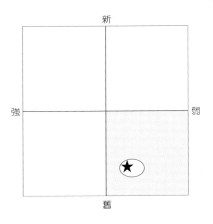

■色彩行列

4R2.5/6.0	8YR3.5/6.0	5Y4.0/5.5	3GY3.5/5.0	5BG2.5/4.5	5Y7.5/2.0	3G7.0/2.0	4R4.0/2.0
C70M100Y50K10	C50M70Y70K10	C50M50Y70K20	C70M40Y70K30	C100M60Y50K30	C10M20Y30K10	C40M10Y30K10	C30M50Y30K30
R84G10B61	R127G83B70	R120G103B73	R76G93B70	R59B77	R214G189B163	R157G180B168	R137G103B107

10R4.0/2.0	8YR4.5/2.0	5Y4.5/2.0	N5.5
C30M40Y30K30	C30M30Y30K30	C30M30Y40K30	K50
R139G116B115	R141G129B123	R142G128B111	R144G144B144

■配色樣本

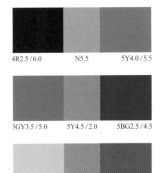 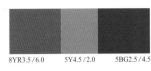

4R2.5/6.0	N5.5	5Y4.0/5.5		8YR3.5/6.0	5Y4.5/2.0	5BG2.5/4.5		5Y4.0/5.5	4R2.5/6.0	10R4.0/2.0

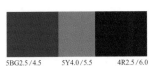

3GY3.5/5.0	5Y4.5/2.0	5BG2.5/4.5		5BG2.5/4.5	5Y4.0/5.5	4R2.5/6.0		5Y7.5/2.0	5Y4.5/2.0	3G7.0/2.0

3G7.0/2.0	8YR4.5/2.0	8YR3.5/6.0		4R2.5/6.0	5BG2.5/4.5	N5.5		8YR3.5/6.0	5Y7.5/2.0	4R2.5/6.0

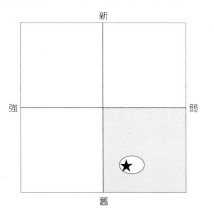

新

強　　　　　　　弱

舊

Calm

　　有沉穩，穩健的感覺，要盡量避免使用黑色系的顏色，用暗系的暖色系及青色來做對比是重點，灰色系及中性的灰色占顏色的三分之一。

■色彩行列

4R2.5/6.0	8YR3.5/6.0	5Y4.0/5.5	5B2.5/4.5	8YR7.5/2.0	5Y7.5/2.0	10R4.0/2.0	8YR4.5/2.0
C70M100Y50K10	C50M70Y70K10	C50M50Y70K20	C100M60Y30K20	C10M30Y30K10	C10M20Y30K10	C30M40Y30K30	C30M30Y30K30
R84G10B61	R127G83B70	R120G103B73	G68B103	R211G173B154	R214G189B163	R139G116B115	R141G129B123

5Y4.5/2.0	3GY4.5/2.0	3G4.0/2.0	N5.5	N3.5
C30M30Y40K30	C40M20Y40K30	C60M20Y40K30	K50	K75
R142G128B111	R127G134B117	R93G121B115	R144G144B144	R81G81B81

■配色樣本

4R2.5/6.0	N5.5	5B2.5/4.5

8YR3.5/6.0	5Y4.5/2.0	N3.5

5Y4.0/5.5	8YR7.5/2.0	3G4.0/2.0

5B2.5/4.5	5Y4.0/5.5	4R2.5/6.0

8YR7.5/2.0	3GY4.5/2.0	3G4.0/2.0

5Y7.5/2.0	10R4.0/2.0	N5.5

4R2.5/6.0	N3.5	10R4.0/2.0

8YR3.5/6.0	5B2.5/4.5	3GY4.5/2.0

5Y4.0/5.5	5Y7.5/2.0	N3.5

————————Practical

與貴重品及高級品的感覺不同，現實的成份較高。用明亮的灰色系為主色，帶點深色及暗色系的顏色來做搭配。明亮的灰色也是不可或缺的。

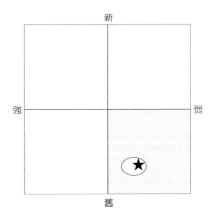

■色彩行列

8YR5.0/11.0	3G4.0/8.5	4R2.5/6.0	8YR3.5/6.0	5Y4.0/5.5	3GY3.0/4.5	5B2.5/4.5	10R5.0/6.5
C20M60Y100K20	C100M10Y70K20	C70M100Y50K10	C50M70Y70K10	C50M50Y70K20	C90M60Y70K20	C100M60Y30K20	C30M70Y60
R161G101B1	G108B93	R84G10B61	R127G83B70	R120G103B73	R43G71B68	G68B103	R176G98B88

8YR5.5/6.5	5Y6.0/6.0	5B4.0/5.0	4R7.0/2.0	8YR7.5/2.0	5Y7.5/2.0	3GY7.5/2.0	10R4.0/2.0
C30M60Y70	C40M40Y70	C90M40Y30	C10M30Y10K10	C10M30Y30K10	C10M20Y30K10	C30M10Y30K10	C30M40Y30K30
R180G117B81	R167G146B93	R38G111B145	R209G174B182	R211G173B154	R214G189B163	R178G189B170	R139G116B115

N1.5	N7.5
K100	K25
	R200G200B200

■配色樣本

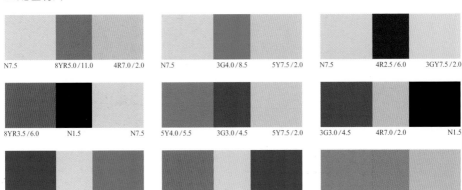

N7.5	8YR5.0/11.0	4R7.0/2.0	N7.5	3G4.0/8.5	5Y7.5/2.0	N7.5	4R2.5/6.0	3GY7.5/2.0

8YR3.5/6.0	N1.5	N7.5	5Y4.0/5.5	3G3.0/4.5	5Y7.5/2.0	3G3.0/4.5	4R7.0/2.0	N1.5

5B2.5/4.5	N7.5	5B4.0/5.0	10R5.0/6.5	3GY7.5/2.0	5B2.5/4.5	8YR5.5/6.5	10R4.0/2.0	8YR7.5/2.0

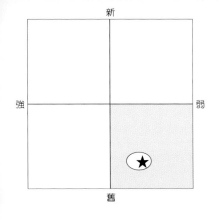

Chaos

　　混雜的感覺，要表現出這樣的意境，最主要不是在配色，而是在構圖上。但主要還是以灰色為主，除了灰色以外，其他的顏色都不明顯。

■色彩行列

8YR7.5/2.0	5Y7.5/2.0	3GY7.5/2.0	7P6.5/2.0	6RP7.0/2.0	8YR4.5/2.0	5Y4.5/2.0	3GY4.5/2.0
C10M30Y30K10	C10M20Y30K10	C30M10Y30K10	C30M30Y10K10	C20M30Y10K10	C30M30Y30K30	C30M30Y40K30	C40M20Y40K30
R211G173B154	R214G189B163	R178G189B170	R172G160B178	R190G167B180	R141G129B123	R142G128B111	R127G134B117

N7.5	N5.5
K25	K50
R200G200B200	R144G144B144

■配色樣本

8YR7.5/2.0	N5.5	3GY7.5/2.0

5Y7.5/2.0	5Y4.5/2.0	8YR7.5/2.0

3GY7.5/2.0	5Y7.5/2.0	6RP7.0/2.0

7P6.5/2.0	N7.5	5Y7.5/2.0

6RP7.0/2.0	3GY4.5/2.0	8YR7.5/2.0

8YR4.5/2.0	7P6.5/2.0	N5.5

5Y4.5/2.0	6RP7.0/2.0	3GY4.5/2.0

3GY4.5/2.0	3GY7.5/2.0	8YR7.5/2.0

8YR7.5/2.0	6RP7.0/2.0	7P6.5/2.0

144 古典

古典

——————Classic

　一說到古典，難免會令人想到老舊的東西。用暗色及深色來表現古典的意境。依照不同的狀況來做搭配是重點。

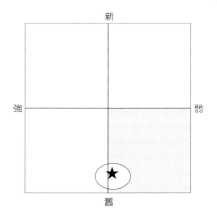

■色彩行列

4R2.5/6.0	8YR3.5/6.0	5Y4.0/5.5	5B2.5/4.5	6RP2.5/5.5	4R3.5/11.5	5Y6.0/10.5	5B3.0/8.0
C70M100Y50K10	C50M70Y70K10	C50M50Y70K20	C100M60Y30K20	C60M90Y30K30	C10M100Y50K30	C20M30Y100K20	C100M40Y10K30
R84G10B61	R127G83B70	R120G103B73	G68B103	R85G34B71	R137B55	R171B145	G82B123

9PB2.5/9.5	7P2.5/9.5	6RP3.0/10.0	8Y5.5/6.5	5Y6.0/6.0	5Y7.5/2.0	4R4.0/2.0	8YR4.5/2.0
C90M80K30	C70M90K30	C50M100Y30K10	C30M60Y70	C40M40Y70	C10M20Y30K10	C30M50Y30K30	C30M30Y30K30
R38G42B94	R71G30B85	R114B73	R180G117B81	R167G146B93	R214G189B163	R137G103B107	R141G129B123

N5.5
K50
R144G144B144

■配色樣本

8YR3.5/6.0	5Y6.0/6.0	9PB2.5/9.5

5Y4.0/5.5	6RP3.0/10.0	8YR5.5/6.5

6RP2.5/5.5	5Y4.0/5.5	5B3.0/8.0

4R3.5/11.5	9PB2.5/9.5	5Y6.0/10.5

5B3.0/8.0	N5.5	4R4.0/2.0

9PB2.5/9.5	5Y7.5/2.0	5Y4.0/5.5

4R2.5/6.0	8YR4.5/2.0	7P2.5/9.5

5B2.5/4.5	N5.5	6RP2.5/5.5

5Y6.0/10.5	7P2.5/9.5	8YR5.5/6.5

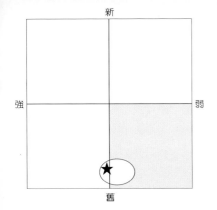

新

強 弱

舊

古典
厚重 145

Deep

　　厚重同時也帶有往內部更深層的感覺，在心理上可以形容內心世界，所以要用暖色系及深色系的顏色來搭配。黑色系用得越多，更能呈現出往內部深沉的感覺。青色及紫色有極佳的效果。

■色彩行列

4R2.5／6.0	10R3.0／6.0	8YR3.5／6.0	5BG2.5／4.5	9PB2.0／5.0	5Y6.0／10.5	3GY5.0／9.5	4R4.5／6.5
C70M100Y50K10	C60M90Y70K10	C50M70Y70K10	C100M60Y50K30	C100M100Y50K10	C20M30Y100K20	C60M10Y100K20	C40M70Y50
R84G10B61	R104G44B58	R127G83B70	R59B77	R30G17B60	R171G145	R99G141B12	R158G94B100

10R5.0／6.5	8YR5.5／6.5	5Y6.0／6.0	6RP4.0／6.0	10R4.0／2.0	5Y4.5／2.0	5B4.0／2.0	3PB3.5／2.0
C30M70Y60	C30M60Y70	C40M40Y70	C50M80Y30	C30M40Y30K30	C30M30Y40K30	C70M40Y30K30	C70M50Y30K30
R178G98B88	R180G117B81	R167G146B93	R136G70B108	R139G116B115	R142G128B111	R74G95B111	R75G84B104

N1.5	N7.5
K100	K25
	R200G200B200

■配色樣本

4R2.5／6.0	5Y4.5／2.0	6RP4.0／6.0

10R3.0／6.0	9PB2.0／5.0	5Y6.0／6.0

8YR3.5／6.0	5B4.0／2.0	3GY5.0／9.5

5BG2.5／4.5	10R4.0／2.0	10R5.0／6.5

9PB2.0／5.0	5B4.0／2.0	8YR3.5／6.0

5Y6.0／10.5	3PB3.5／2.0	4R4.5／6.5

3GY5.0／9.5	4R2.5／6.0	5Y6.0／10.5

4R4.5／6.5	N1.5	5BG2.5／4.5

10R5.0／6.5	N7.5	9PB2.0／5.0

159

古典
傳統
────────── Traditional

有繼承傳統藝術的感覺，從古代留傳至今的東西不是只有老舊的感覺，還有智慧結晶的意境。用暗色系來做配色即可。

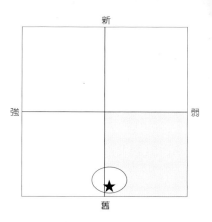

新
強　　弱
舊

■色彩行列

4R2.5/6.0	10R3.0/6.0	8YR3.5/6.0	3GY3.5/5.0	3G3.0/4.5	5B2.5/4.5	9PB2.0/5.0	7P2.0/5.0
C70M100Y50K10	C60M90Y70K10	C50M70Y70K10	C70M40Y70K30	C90M60Y70K20	C100M60Y30K20	C100M100Y50K10	C80M90Y30K30
R84G10B61	R104G44B58	R127G83B70	R76G93B70	R43G71B68	G68B103	R30G17B60	R58G31B70

8YR5.5/6.5	8YR5.0/11.0	3GY7.5/2.0	N6.5
C30M60Y70	C20M60Y100K20	C30M10Y30K10	K40
R180G117B81	R161G101B1	R178G189B170	R167G167B167

■配色樣本

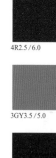

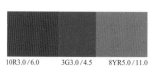

4R2.5/6.0　　8YR3.5/6.0　　3GY3.5/5.0

3GY3.5/5.0　　3GY7.5/2.0　　8YR5.5/6.5

9PB2.0/5.0　　8YR5.0/11.0　　3GY3.5/5.0

10R3.0/6.0　　3G3.0/4.5　　8YR5.0/11.0

3G3.0/4.5　　8YR5.0/11.0　　8YR3.5/6.0

7P2.0/5.0　　10R3.0/6.0　　3G3.0/4.5

8YR3.5/6.0　　9PB2.0/5.0　　N6.5

5B2.5/4.5　　N6.5　　4R2.5/6.0

4R2.5/6.0　　3GY3.5/5.0　　N6.5

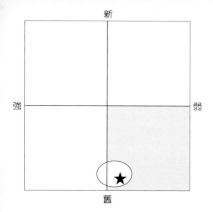

新
強　弱
舊

Conservative

　　厭惡新穎的事物，想要保存最原始的事物。與一般的改革印象不同，因具有古代的感覺及精神的堅定性，所以用暗色系的清色做主要配色。較不用青色系的顏色，不要只有加入灰暗的顏色，明亮的灰色能增加韻律感。

■色彩行列

8YR3.5/6.0	5Y4.0/5.5	3GY3.5/5.0	5BG2.5/4.5	9PB2.0/5.0	7P2.0/5.0	5Y6.0/6.0	5Y7.5/2.0
C50M70Y70K10	C50M50Y70K20	C70M40Y70K30	C100M60Y50K30	C100M100Y50K10	C80M90Y30K30	C40M40Y70	C10M20Y30K10
R127G83B70	R120G103B73	R76G93B70	R59B77	R30G17B60	R58G31B70	R167G146B93	R214G189B163

N8.5	N5.5
K10	K50
R234G234B234	R144G144B144

■配色樣本

8YR3.5/6.0	5Y6.0/6.0	3GY3.5/5.0

5Y4.0/5.5	5BG2.5/4.5	8YR3.5/6.0

3GY3.5/5.0	5Y4.0/5.5	5BG2.5/4.5

5BG2.5/4.5	N5.5	5Y4.0/5.5

9PB2.0/5.0	3GY3.5/5.0	7P2.0/5.0

7P2.0/5.0	8YR3.5/6.0	5BG2.5/4.5

5Y6.0/6.0	8YR3.5/6.0	N5.5

5Y7.5/2.0	N8.5	5Y6.0/6.0

8YR3.5/6.0	9PB2.0/5.0	5Y4.0/5.5

148 古典
堅牢
——Solid

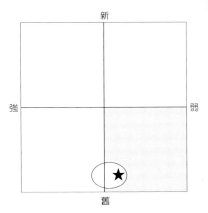

　　像冰塊一樣的堅固，這也是一種精神面的表現。沉穩健壯的感覺，材質以青色系為主，精神面以紅色來做搭配，不要用黑色反用暗淡的灰色來做搭配是重點。

■色彩行列

4R2.5/6.0
C70M100Y50K10
R84G10B61

10R3.0/6.0
C60M90Y70K10
R104G44B58

5Y4.0/5.5
C50M50Y70K20
R120G103B73

3G3.0/4.5
C90M60Y70K20
R43G71B68

5BG2.5/4.5
C100M60Y50K30
R59B77

9PB2.0/5.0
C100M100Y50K10
R30G17B60

6RP2.5/5.5
C60M90Y30K30
R85G34B71

8YR7.5/2.0
C10M30Y30K10
R211G173B154

5Y7.5/2.0
C10M20Y30K10
R214G189B163

3PB6.5/2.0
C40M20Y10K10
R154G168B187

9PB6.5/2.0
C40M30Y10K10
R153G153B176

3PB3.5/2.0
C70M50Y30K30
R75G84B104

9PB3.5/2.0
C70M60Y30K30
R75G73B96

N1.5
K100

N4.5
K60
R119G119B119

■配色樣本

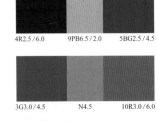

| 4R2.5/6.0 | 9PB6.5/2.0 | 5BG2.5/4.5 |

| 10R3.0/6.0 | 9PB3.5/2.0 | 5Y4.0/5.5 |

| 5Y4.0/5.5 | N1.5 | 3G3.0/4.5 |

| 3G3.0/4.5 | N4.5 | 10R3.0/6.0 |

| 5BG2.5/4.5 | 10R3.0/6.0 | 6RP2.5/5.5 |

| 9PB2.0/5.0 | 5Y4.0/5.5 | 9PB3.5/2.0 |

| 6RP2.5/5.5 | 9PB3.5/2.0 | 10R3.0/6.0 |

| 4R2.5/6.0 | 9PB2.0/5.0 | 5Y4.0/5.5 |

| 10R3.0/6.0 | 5BG2.5/4.5 | 8YR7.5/2.0 |

新

強　　弱

舊

★

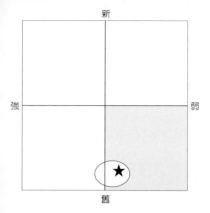

新

強　　　　　　　弱

舊

★

男性

Manly

　　與女性所表現出的感覺剛好相反，女性是使用暖色系的顏色，男性則用寒色系的顏色。原本暖色系有活力的表現，依現代男女個性的不同而有所變化。使用沉穩的暗色為主。

■色彩行列

5Y4.0/5.5	3GY3.5/5.0	3G3.0/4.5	5BG2.5/4.5	5B2.5/4.5	3PB2.0/5.0	9PB2.0/5.0	5B3.0/8.0
C50M50Y70K20	C70M40Y70K30	C90M60Y70K20	C100M60Y50K30	C100M60Y30K20	C100M80Y40	C100M100Y50K10	C100M40Y10K30
R120G103B73	R76G93B70	R43G71B68	R59B77	G68B103	R21G53B95	R30G17B60	G82B123

3PB2.5/9.5	8YR4.5/2.0	3PB3.5/2.0	N1.5	N3.5
C100M60K30	C30M30Y30K30	C70M50Y30K30	K100	K75
G63B113	R141G129B123	R75G84B104		R81G81B81

■配色樣本

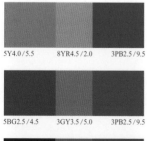

5Y4.0/5.5	8YR4.5/2.0	3PB2.5/9.5

3GY3.5/5.0	3PB3.5/2.0	5B3.0/8.0

3G3.0/4.5	5B3.0/8.0	N1.5

5BG2.5/4.5	3GY3.5/5.0	3PB2.5/9.5

5B2.5/4.5	N3.5	5Y4.0/5.5

3PB2.0/5.0	3PB2.5/9.5	N1.5

9PB2.0/5.0	5B3.0/8.0	3PB2.5/9.5

5B3.0/8.0	N1.5	3GY3.5/5.0

3PB2.5/9.5	3PB3.5/2.0	5B2.5/4.5

150 古典
聰敏
————————Slender

　　不做無謂的事，帶點現代感。有點纖細的感覺，不要用有膨脹作用的暖色系，基本上要用穩定的青色系，彩度高的清色系能表現出流行感。

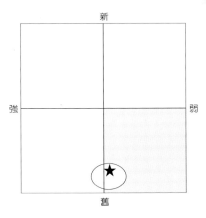

新
強　　　　　　　弱
舊

■色彩行列

5BG6.0/8.5	5B5.5/8.5	3PB5.0/1.0	5BG3.5/8.0	3PB2.5/9.5	5Y9.0/3.0	5B8.0/3.0	3PB7.5/3.0
C90Y40	C90M20Y10	C80M40	C100M40Y50	C100M60K30	Y30	C30	C30M10
G157B165	G137B190	R67G120B182	G103B119	G63B113	R255G246B199	R190G225B246	R189G209B234

9PB7.5/3.0	3PB6.0/7.0	3PB2.0/5.0	5Y7.5/2.0	9PB3.5/2.0	N9.5	N8.5
C30M20	C60M20	C100M80Y40	C10M20Y30K10	C70M60Y30K30		K10
R188G192B221	R118G166B212	R21G53B95	R214G189B163	R75G73B96	R255G255B255	R234G234B234

■配色樣本

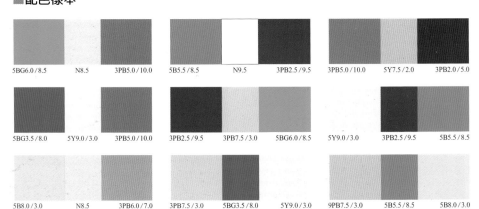

5BG6.0/8.5	N8.5	3PB5.0/10.0	5B5.5/8.5	N9.5	3PB2.5/9.5	3PB5.0/10.0	5Y7.5/2.0	3PB2.0/5.0

5BG3.5/8.0	5Y9.0/3.0	3PB5.0/10.0	3PB2.5/9.5	3PB7.5/3.0	5BG6.0/8.5	5Y9.0/3.0	3PB2.5/9.5	5B5.5/8.5

5B8.0/3.0	N8.5	3PB6.0/7.0	3PB7.5/3.0	5BG3.5/8.0	5Y9.0/3.0	9PB7.5/3.0	5B5.5/8.5	5B8.0/3.0

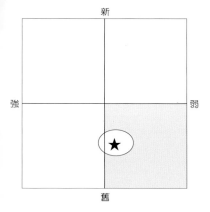

新

強　　　　　　　弱

舊

樸拙

樸拙 151

Plain

不加修飾，一切沒有改變的狀態。圖型要用平坦的樣式構成。使用暗色系及暗灰色的顏色來做對比。避免整體的色調混濁，用深色的黃綠色來搭配效果更佳。

■色彩行列

3GY5.0/9.5	5Y4.0/5.5	3GY3.5/5.0	9PB2.0/5.0	7P2.0/5.0	6RP2.5/5.5	4R4.0/2.0	10R4.0/2.0
C60M10Y100K20	C50M50Y70K20	C70M40Y70K30	C100M100Y50K10	C80M90Y30K30	C60M90Y30K30	C30M50Y30K30	C30M40Y30K30
R99G141B12	R120G103B73	R76G93B70	R30G17B60	R58G31B70	R85G34B71	R137G103B107	R139G116B115

8YR4.5/2.0	5Y4.5/2.0	3GY4.5/2.0	3G4.0/2.0	5BG4.0/2.0	5B4.0/2.0	3PB3.5/2.0	9PB3.5/2.0
C30M30Y30K30	C30M30Y40K30	C40M20Y40K30	C60M20Y40K30	C70M30Y30K30	C70M40Y30K30	C70M50Y30K30	C70M60Y30K30
R141G129B123	R142G128B111	R127G134B117	R93G121B115	R74G105B118	R74G95B111	R75G84B104	R75G73B96

7P3.5/2.0	6RP4.0/2.0	N5.5
C60M60Y30K30	C50M60Y30K30	K50
R91G77B97	R106G81B97	R144G144B144

■配色樣本

3GY5.0/9.5	5Y4.5/2.0	3GY3.5/5.0

5Y4.0/5.5	3GY4.5/2.0	5BG4.0/2.0

3GY3.5/5.0	N5.5	4R4.0/2.0

9PB2.0/5.0	8YR4.5/2.0	6RP2.5/5.5

7P2.0/5.0	3GY4.5/2.0	7P3.5/2.0

6RP2.5/5.5	5Y4.0/5.5	5BG4.0/2.0

4R4.0/2.0	3PB3.5/2.0	5Y4.5/2.0

10R4.0/2.0	6RP4.0/2.0	3G4.0/2.0

8YR4.5/2.0	9PB2.0/5.0	7P3.5/2.0

152 樸拙

鄉土

——————Rural

帶有純樸的鄉村氣息，接近大自然，沒有華麗的裝飾。配色較接近自然的感覺。以黃色及黃綠色為主，想將整體調暗時，使用明亮的灰色做輔助。

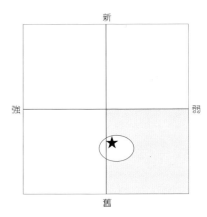

■色彩行列

5Y9.0/3.0	8YR5.5/6.5	5Y6.0/6.0	8YR7.5/2.0	5Y7.5/2.0	4R4.0/2.0	10R4.0/2.0	5Y4.5/2.0
Y30	C30M60Y70	C40M40Y70	C10M30Y30K10	C10M20Y30K10	C30M50Y30K30	C30M40Y30K30	C30M30Y40K30
R255G246B199	R180G117B81	R167G146B93	R211G173B154	R214G189B163	R137G103B107	R139G116B115	R142G128B111

3GY4.5/2.0	N8.5	N6.5	N4.5
C40M20Y40K30	K10	K40	K60
R127G134B117	R234G234B234	R167G167B167	R119G119B119

■配色樣本

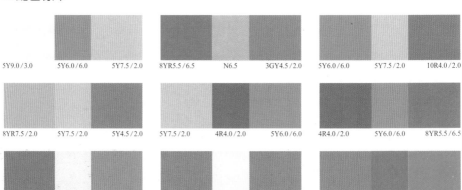

5Y9.0/3.0	5Y6.0/6.0	5Y7.5/2.0	8YR5.5/6.5	N6.5	3GY4.5/2.0	5Y6.0/6.0	5Y7.5/2.0	10R4.0/2.0
8YR7.5/2.0	5Y7.5/2.0	5Y4.5/2.0	5Y7.5/2.0	4R4.0/2.0	5Y6.0/6.0	4R4.0/2.0	5Y6.0/6.0	8YR5.5/6.5
10R4.0/2.0	N8.5	5Y6.0/6.0	5Y4.5/2.0	5Y9.0/3.0	3GY4.5/2.0	3GY4.5/2.0	8YR5.5/6.5	N4.5

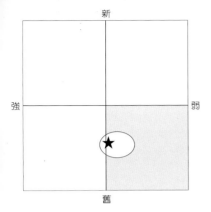

強　　　　　弱

舊

質樸 153

Frugal ─────

　　與流行剛好是相反的感覺，也帶點天眞無邪的性質，但也有俗氣的負面印象。所以在配色時要特別注意。要使用接近純色的青色較能表現天眞感。

■色彩行列

5B5.5/8.5	9PB6.0/7.0	5B8.0/3.0	9PB7.5/3.0	5Y4.0/5.5	3GY3.5/5.0	9PB2.0/5.0	7P2.0/5.0
C90M20Y10	C50M40	C30	C30M20	C50M50Y70K20	C70M40Y70K30	C100M100Y50K10	C80M90Y30K30
G137B190	R143G143B190	R190G225B246	R188G192B221	R120G103B73	R76G93B70	R30G17B60	R58G31B70

6RP2.5/5.5	5BG7.0/2.0	3PB6.5/2.0	5Y4.5/2.0	3GY4.5/2.0	3G4.0/2.0	5BG4.0/2.0	5B4.0/2.0
C60M90Y30K30	C40M10Y20K10	C40M20Y10K10	C30M30Y40K30	C40M20Y40K30	C60M20Y40K30	C70M30Y30K30	C70M40Y30K30
R85G34B71	R156G181B183	R154G168B187	R142G128B111	R127G134B117	R93G121B115	R74G105B118	R74G95B111

3PB3.5/2.0	9PB3.5/2.0	7P3.5/2.0	6RP4.0/2.0	N9.5	N8.5
C70M50Y30K30	C70M60Y30K30	C60M60Y30K30	C50M60Y30K30		K10
R75G84B104	R75G73B96	R91G77B97	R106G81B97	R255G255B255	R234G234B234

■配色樣本

5B5.5/8.5	N8.5	3PB6.5/2.0	9PB6.0/7.0	N9.5	5BG7.0/2.0	5B8.0/3.0	3PB6.5/2.0	N8.5

9PB7.5/3.0	3PB3.5/2.0	9PB6.0/7.0	5Y4.0/5.5	9PB3.5/2.0	3GY4.5/2.0	3GY3.5/5.0	N8.5	5BG7.0/2.0

9PB2.0/5.0	3PB6.5/2.0	5BG4.0/2.0	7P2.0/5.0	5B8.0/3.0	5B4.0/2.0	6RP2.5/5.5	3GY4.5/2.0	5B4.0/2.0

167

樸拙

日本風
——Japanese

日本風給人的感覺，都是較暗沉一點的顏色。
使用深色及灰色系配色為中心色。但要注意顏色不
要太暗淡，使用明亮的清色是重點。

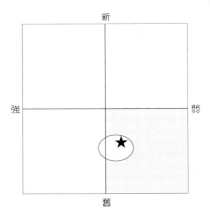

■色彩行列

9PB2.5/9.5
C90M80K30
R38G42B94

5Y9.0/3.0
Y30
R255G246B199

7P7.5/3.0
C20M20
R209G201B223

10R3.0/6.0
C60M90Y70K10
R104G44B58

3GY3.5/5.0
C70M40Y70K30
R76G93B70

3PB2.0/5.0
C100M80Y40
R21G53B95

8YR7.5/2.0
C10M30Y30K10
R211G173B154

5Y7.5/2.0
C10M20Y30K10
R214G189B163

4R4.0/2.0
C30M50Y30K30
R137G103B107

10R4.0/2.0
C30M40Y30K30
R139G116B115

8YR4.5/2.0
C30M30Y30K30
R141G129B123

5Y4.5/2.0
C30M30Y40K30
R142G128B111

6RP4.0/2.0
C50M60Y30K30
R106G81B97

N8.5
K10
R234G234B234

■配色樣本

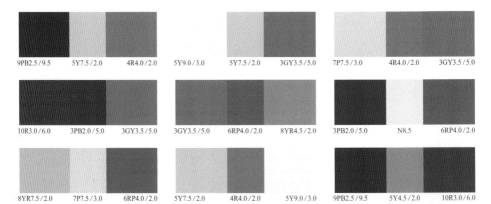

9PB2.5/9.5　5Y7.5/2.0　4R4.0/2.0

5Y9.0/3.0　5Y7.5/2.0　3GY3.5/5.0

7P7.5/3.0　4R4.0/2.0　3GY3.5/5.0

10R3.0/6.0　3PB2.0/5.0　3GY3.5/5.0

3GY3.5/5.0　6RP4.0/2.0　8YR4.5/2.0

3PB2.0/5.0　N8.5　6RP4.0/2.0

8YR7.5/2.0　7P7.5/3.0　6RP4.0/2.0

5Y7.5/2.0　4R4.0/2.0　5Y9.0/3.0

9PB2.5/9.5　5Y4.5/2.0　10R3.0/6.0

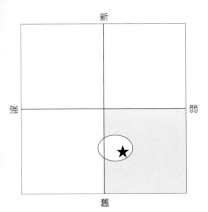

Withered

　　光看字面也能感受到枯燥的感覺，用黃色及橘色來做中心顏色，加上韻律感較強的明亮色及深色做配色。

■色彩行列

8YR3.5 / 6.0	5Y4.0 / 5.5	8YR7.5 / 2.0	5Y7.5 / 2.0	10R4.0 / 2.0	8YR4.5 / 2.0	5Y4.5 / 2.0	3GY4.5 / 2.0
C50M70Y70K10	C50M50Y70K20	C10M30Y30K10	C10M20Y30K10	C30M40Y30K30	C30M30Y30K30	C30M30Y40K30	C40M20Y40K30
R127G83B70	R120G103B73	R211G173B154	R214G189B163	R139G116B115	R141G129B123	R142G128B111	R127G134B117

N8.5	N7.5	N6.5
K10	K25	K40
R234G234B234	R200G200B200	R167G167B167

■配色樣本

| 8YR3.5 / 6.0 | N6.5 | 5Y7.5 / 2.0 |

| 5Y4.0 / 5.5 | N7.5 | 3GY4.5 / 2.0 |

| 8YR7.5 / 2.0 | 5Y4.0 / 5.5 | N7.5 |

| 5Y7.5 / 2.0 | 10R4.0 / 2.0 | 3GY4.5 / 2.0 |

| 10R4.0 / 2.0 | 5Y7.5 / 2.0 | 5Y4.0 / 5.5 |

| 8YR4.5 / 2.0 | N7.5 | 5Y7.5 / 2.0 |

| 5Y4.5 / 2.0 | N8.5 | 10R4.0 / 2.0 |

| 3GY4.5 / 2.0 | 8YR7.5 / 2.0 | 5Y4.5 / 2.0 |

| 8YR3.5 / 6.0 | 10R4.0 / 2.0 | N7.5 |

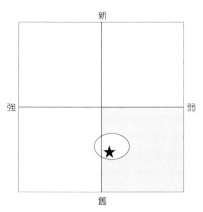

156 樸拙

古代

—— Grunge

現在雖然吹起一股復古風，但此處所呈現的感覺是新的東西用到舊的感覺，所以要以明亮的灰色系爲主，表現出洗斂過的意境。

■色彩行列

4R4.5/6.5	8YR5.5/6.5	5Y6.0/6.0	3GY5.5/5.5	3PB3.5/5.5	9PB3.5/5.5	4R7.0/2.0	8YR7.5/2.0
C40M70Y50	C30M60Y70	C40M40Y70	C50M20Y70	C90M60Y30	C80M60Y20	C10M30Y10K10	C10M30Y30K10
R158G94B100	R180G117B81	R167G146B93	R149G169B103	R49G86B126	R76G92B137	R209G174B182	R211G173B154

5Y7.5/2.0	3G7.0/2.0	5B7.0/2.0	9PB6.5/2.0	8YR4.5/2.0	5Y4.5/2.0	3G4.0/2.0	5B4.0/2.0
C10M20Y30K10	C40M10Y30K10	C40M10Y10K10	C40M30Y10K10	C30M30Y30K30	C30M30Y40K30	C60M20Y40K30	C70M40Y30K30
R214G189B163	R157G180B168	R154G182B198	R153G153B176	R141G129B123	R142G128B111	R93G121B115	R74G95B111

N7.5	N5.5
K25	K50
R200G200B200	R144G144B144

■配色樣本

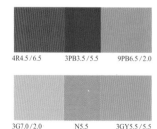

4R4.5/6.5	3PB3.5/5.5	9PB6.5/2.0

8YR7.5/2.0	5Y6.0/6.0	3G7.0/2.0

5Y7.5/2.0	5B4.0/2.0	5B7.0/2.0

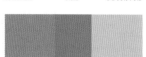

3G7.0/2.0	N5.5	3GY5.5/5.5

5B7.0/2.0	N7.5	3G4.0/2.0

9PB6.5/2.0	N7.5	5B4.0/2.0

8YR4.5/2.0	3G4.0/2.0	5Y7.5/2.0

5Y4.5/2.0	4R7.0/2.0	9PB6.5/2.0

3G4.0/2.0	9PB6.5/2.0	8YR4.5/2.0

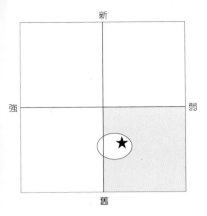

新
強　　　弱
舊

樸拙
廉價 **157**

Cheap

　　便宜品質不佳的印象，但一般常見的普通東西也會有這樣的感覺。以明亮的灰色系為主，呈現出輕浮感，避免使用暗系的濁色會有污濁的感覺。

■色彩行列

3PB7.5/3.0
C30M10
R189G209B234

9PB7.5/3.0
C30M20
R188G192B221

6RP8.0/3.0
C10M30
R226G191B212

5Y7.5/2.0
C10M20Y30K10
R214G189B163

3GY7.5/2.0
C30M10Y30K10
R178G189B170

3G7.0/2.0
C40M10Y30K10
R157G180B168

3PB6.5/2.0
C40M20Y10K10
R154G168B187

6RP7.0/2.0
C20M30Y10K10
R190G167B180

10R4.0/2.0
C30M40Y30K30
R139G116B115

5Y4.5/2.0
C30M30Y40K30
R142G128B111

N8.5
K10
R234G234B234

N7.5
K25
R200G200B200

■配色樣本

5Y7.5/2.0　　3PB7.5/3.0　　3PB6.5/2.0

3GY7.5/2.0　　N8.5　　3PB7.5/3.0

3G7.0/2.0　　N7.5　　5Y7.5/2.0

3PB6.5/2.0　　3GY7.5/2.0　　3G7.0/2.0

6RP7.0/2.0　　N7.5　　10R4.0/2.0

10R4.0/2.0　　3PB6.5/2.0　　N7.5

5Y4.5/2.0　　5Y7.5/2.0　　3GY7.5/2.0

5Y7.5/2.0　　9PB7.5/3.0　　6RP7.0/2.02

3GY7.5/2.0　　N7.5　　6RP8.0/3.0

171

悲觀

悲觀

―――――― Pessimistic

　　對未來不抱希望的感覺，有負面的印象。悲觀通常運用在連續劇中或是做爲音樂背景使用。以青色爲中心，黑色用太多會有極度負面的感覺。

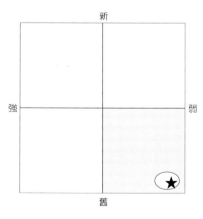

新

強　　　　弱

舊

■色彩行列

3PB2.5/9.5	5B2.5/4.5	3PB2.0/5.0	9PB2.0/5.0	5B4.0/5.0	3PB3.5/5.5	9PB3.5/5.5	3G7.0/2.0
C100M60K30	C100M60Y30K20	C100M80Y40	C100M100Y50K10	C90M40Y30	C90M60Y30	C80M60Y20	C40M10Y30K10
G63B113	G68B103	R21G53B95	R30G17B60	R38G111B145	R49G86B126	R76G92B137	R157G180B168

5BG7.0/2.0	5B7.0/2.0	3PB6.5/2.0	9PB6.5/2.0	5B4.0/2.0	3PB3.5/2.0	9PB3.5/2.0	N3.5
C40M10Y20K10	C40M10Y10K10	C40M20Y10K10	C40M30Y10K10	C70M40Y30K30	C70M50Y30K30	C70M60Y30K30	K75
R156G181B183	R154G182B198	R154G168B187	R153G153B176	R74G95B111	R75G84B104	R75G73B96	R81G81B81

■配色樣本

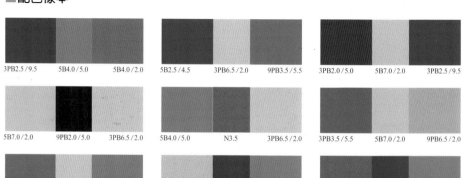

3PB2.5/9.5	5B4.0/5.0	5B4.0/2.0	5B2.5/4.5	3PB6.5/2.0	9PB3.5/5.5	3PB2.0/5.0	5B7.0/2.0	3PB2.5/9.5

5B7.0/2.0	9PB2.0/5.0	3PB6.5/2.0	5B4.0/5.0	N3.5	3PB6.5/2.0	3PB3.5/5.5	5B7.0/2.0	9PB6.5/2.0

9PB3.5/5.5	3PB6.5/2.0	5B4.0/5.0	5BG7.0/2.0	3PB2.5/9.5	5B4.0/5.0	N3.5	3PB2.5/9.5	5B4.0/5.0

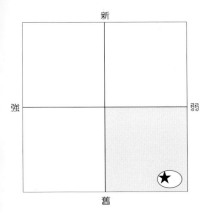

新

強　　　　　　弱

舊

悲觀
悲壯　159

Tragic——————

　　這比悲傷程度還要更深一級，有奮不顧身的感
覺。用純色的青色及黑色做主色，加上深色及暗色
來搭配，想要調弱時加上灰色系顏色即可。

■色彩行列

3PB3.5/11.5	3PB5.0/10.0	3PB2.5/9.5	3PB2.0/5.0	9PB2.0/5.0	5B4.0/2.0	3PB3.5/2.0	9PB3.5/2.0
C100M70	C80M40	C100M60K30	C100M80Y40	C100M100Y50K10	C70M40Y30K30	C70M50Y30K30	C70M60Y30K30
G70B139	R67G120B182	G63B113	R21G53B95	R30G17B60	R74G95B111	R75G84B104	R75G73B96

N1.5
K100

N2.5
K90
R38G38B38

■配色樣本

3PB3.5/11.5	N1.5	3PB2.5/9.5

3PB5.0/10.0	9PB2.0/5.0	3PB2.5/9.5

3PB3.5/2.0	3PB3.5/11.5	9PB3.5/2.0

3PB3.5/11.5	3PB5.0/10.0	3PB2.0/5.0

N1.5	3PB2.5/9.5	N2.5

3PB5.0/10.0	3PB2.5/9.5	3PB2.0/5.0

9PB2.0/5.0	3PB3.5/11.5	5B4.0/2.0

3PB3.5/11.5	N1.5	3PB5.0/10.0

N1.5	5B4.0/2.0	3PB3.5/11.5

173

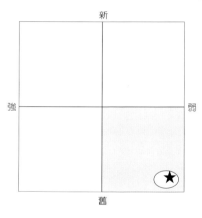

160 悲觀

寂寥

——————Lonely

比現出孤獨及寒冷的感覺,雖然悲傷但表現出來的並不是完全都是暗黑色。使用明亮的清色及濁色會更有孤獨的效果。

■色彩行列

3PB7.5/3.0	9PB7.5/3.0	5B3.0/8.0	3PB2.5/9.5	5B2.5/4.5	5B4.0/5.0	3PB3.5/5.5	5BG7.0/2.0
C30M10	C30M20	C100M40Y10K30	C100M60K30	C100M60Y30K20	C90M40Y30	C90M60Y30	C40M10Y20K10
R189G209B234	R188G192B221	G82B123	G63B113	G68B103	R38G111B145	R49G86B126	R156G181B183

5B7.0/2.0	3PB6.5/2.0	10R4.0/2.0	8YR4.5/2.0	5Y4.5/2.0	3GY4.5/2.0	N4.5	N6.5
C40M10Y10K10	C40M20Y10K10	C30M40Y30K30	C30M30Y30K30	C30M30Y40K30	C40M20Y40K30	K60	K40
R154G182B198	R154G168B187	R139G116B115	R141G129B123	R142G128B111	R127G137B117	R119G119B119	R167G167B167

■配色樣本

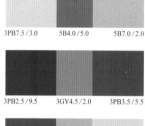 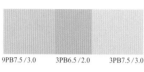

3PB7.5/3.0	5B4.0/5.0	5B7.0/2.0	9PB7.5/3.0	3PB6.5/2.0	3PB7.5/3.0	5B3.0/8.0	5B4.0/5.0	8YR4.5/2.0

3PB2.5/9.5	3GY4.5/2.0	3PB3.5/5.5	5B2.5/4.5	10R4.0/2.0	5B3.0/8.0	5B4.0/5.0	3PB6.5/2.0	5B2.5/4.5

3PB3.5/5.5	N6.5	3PB7.5/3.0	5BG7.0/2.0	9PB7.5/3.0	5B4.0/5.0	5B7.0/2.0	5B3.0/8.0	N4.5

後語

色彩能增加本能的光輝，這種本能是人類的共通點，當然會依照個人而有所改變，但在傳達意境時的方法是一樣的。色彩是電磁波，也是光。受到這些影響下，就不會只有單一的感覺。心理及本能上的本質會超越風土民情，達到溝通的效果。雖然世上有許多種類的語言，但色彩卻能超過語言的隔閡，正確無誤地傳達其中的含意。保羅迪比斯曾說過"若世界是用色彩來做溝通，一定會正確無誤傳達出眞正的意境，且達到和平。"當然這只是一種比喻，但透過繪畫的確能達到精神的溝通，是心與心之間的交流。

我們一定要拋開老舊的顏色看法，不要將無味枯燥的配色做些物理性的排列。一定要將色彩所傳達的意境充分地了解，這在配色及意境表達上也是一個重要課程。本書所提到的觀念是其他書籍都未提到過，也是其特色所在。

本書主要的目標是想讓每個人都能正確地使用顏色所表達的意境。藉著從在剛開始配色時所得到的資訊，持續抽出建築這意境的顏色，結果便有這本書的完成。集中幾種顏色，組成意境，色彩在單獨使用的場合較少。

此書是以實用爲主要目的，即使對色彩沒有專業知識也能達到高水準的配色效果。在不破壞自己想像的意境下，達到配色的目的，爲了要追求這樣的題材，很多都是看過這本書後才有的構思。

若你常被說成是個色彩白癡，想要成爲設計家是天方夜譚的人，我希望你不要放棄你的夢想。即使不能做出完美的配色，只要傳達出自己心中的意境即可。所以本書是以辭典的型式來編製。就算對色彩完全沒概念的人也可使用地得心應手。

設計及藝術是極爲有趣的東西，若你專心讀到後記這部分，就表示你是個相當認眞學習的人，也請你一定要繼續堅持下去。腦中一出現某種意境或點子，絕對不要輕言放棄。自己的作品一定有著個人的特色。將自己創造的意念加上羽翼，讓它展翅高飛吧。

不要與他人做比較，要具有自己個人色彩。太注意他人的作品只會破壞自己對作品的創作性。色彩的世界是快樂的，不需要與他人做比較，選擇自己想要的顏色，是一種幸福的享受。

目前已進入數位化的時代，但即使在如何先進的時代，色彩的工具是不可或缺的，不論使用什麼樣的方式繪畫，配色的機能是不變的。基於這樣的原因，本書的姐妹作如無誤的話，將會在近期內問世。

在製造本書時，受到各界的幫忙。尤其是久仰大名的國際教育研究會，一起流汗辛苦工作的同事。不辜負大家期望，這本書目前已問世。

這本書最大的功臣是本公司的橋田利江子先生，從製作管理到裝訂都一手包辦。還有筒井溫彥先生在資料收集上也給予我相當多的幫助。目前與筒井溫彥先生還有繼續合作一本書，將在近期內發表。也希望大家多多關照。

感謝大家。

<div align="right">作者</div>

COLOR COMBINATION CHARTS

©2000 by Haruyoshi Nagumo

First published in Japan in 2000 by Graphic-sha Publishing Co., Ltd.,
This complex Chinese edition was published in Taiwan in 2000 by
Long Sea International Book Co., Ltd.,

龍溪
設計　**色彩配色圖表**
叢書

原　　著	南雲治嘉
出版企畫	徐小燕
中文出版	龍溪國際圖書有限公司
及　發　行	台北市和平東路3段98巷2弄1號
	TEL:(02)2738-1988
	FAX:(02)2737-3292
印 刷 所	沈氏藝術印刷有限公司
出版日期	2001年元月20日初版一刷發行
定　　價	400元

ISBN-957-9437-59-9

總經銷：北星圖書公司
地址:永和市中正路462號5F
TEL:(02)2922-9000
FAX:(02)2922-9041
郵撥:0544500－7北星帳戶